kandinsky

UNIVERSITY OF WESTMINSTER

Failure to return or renew overdue books may result in suspension of
borrowing rights at all University of Westminster libraries.

Due for return on:		
	2 1 OCT 2003	
1 3 MAY 1999		2 9 JAN 2007
3 1 JAN 2000		
- 8 MAR 2000		
0 5 JUN 2000		
- 8 JAN 2001		
- 6 MAR 2001		
- 4 DEC 2001		
- 6 MAR 2002		
2 6 MAY 2004		

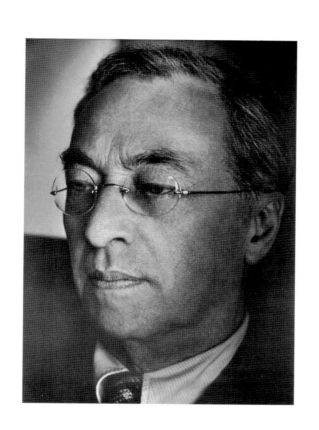

Centre
Georges Pompidou

Réunion
des Musées
Nationaux

kandinsky

**collections du
Centre Georges Pompidou,
Musée national d'art moderne**

MUSÉE DES BEAUX-ARTS DE NANTES

NANTES

L'exposition « Kandinsky »
a été présentée à la Fondazione
Antonio Mazzotta de Milan du
14 septembre 1997 au 11 janvier 1998.
Sa présentation au Musée des
Beaux-Arts de Nantes (avec une autre
sélection d'œuvres graphiques) s'inscrit
dans le cadre de la programmation
« hors les murs » initiée par le
Centre Georges Pompidou avec les
musées en région. Elle a été réalisée
en collaboration avec la Direction des
musées de France et, tout particulière-
ment, avec l'Inspection générale
des musées.
Le catalogue est coédité
par le Centre Georges Pompidou
et la Réunion des musées nationaux
avec la collaboration du Musée des
Beaux-Arts de Nantes.

Ce catalogue a été publié avec
le concours du
Centre national des Caisses d'épargne.

**Centre national
d'art et de culture
Georges Pompidou**

Jean-Jacques Aillagon
Président

Guillaume Cerutti
Directeur général

Werner Spies
Directeur
du Musée national d'art moderne-
Centre de création industrielle

Isabelle Monod-Fontaine
Directeur-adjoint
du Musée national d'art moderne-
Centre de création industrielle

Daniel Soutif
Directeur du Département
du développement culturel

Exposition

Commissaire
Jessica Boissel
Conservateur
au Musée national d'art moderne-
Centre de création industrielle

Directeur de la production
Sophie Aurand

Chef du service des expositions
Martine Silie

Régisseur principal des œuvres
Annie Boucher

Régisseur
Jean-Claude Boulet

Chef des ateliers
et moyens techniques
Gérard Herbaux

Encadrement
Peinture :
Jean-Alain Closquinet
Daniel Legué
Dessin :
Gilles Pezzana
Bruno Bourgeois
Robert Groborne

Chef du service restauration
Jacques Hourrière

Restaurateurs
Peinture :
Benoît Dagron
Dessin :
Anne-Catherine Prud'hom

Chef du service
de la gestion des collections
Didier Schulmann

Chargée des prêts et des dépôts
Nathalie Leleu

Programmation des films
Gisèle Breteau-Skira

Documentation photographique
Laurence Bourgade
Francis Meunier

Directeur
de la communication
Jean-Pierre Biron

Adjoint au directeur
Marie-Jo Poisson-Nguyen

Responsable du pôle presse
Carol Rio

Attachée de presse
Emmanuelle Toubiana

Relations publiques
Anne de Nesle

Graphisme
Christian Beneyton

Mission des affaires juridiques
Marie-Christine Alves-Condé

**Coordination
des projets hors les murs
en région**

Nicole Richy
Conseiller exécutif
auprès du président chargé
des relations internationales
et régionales

Marc Bormand
Conservateur
au Musée national d'art moderne-
Centre de création industrielle

Jacqueline Chevalier
Chargée de mission
auprès du directeur du Musée
national d'art moderne-Centre de
création industrielle

**Musée
des Beaux Arts**

Jean Aubert
Conservateur général du Patrimoine
Directeur des Musées de Nantes
Directeur du Musée des Beaux-Arts

Exposition

Commissaire
Claude Allemand-Cosneau
Conservateur en chef du Patrimoine
Adjointe au directeur du Musée des Beaux-Arts

Administration
Yvette Burgaudeau
assistée de
Marie-Claude Mornon

Secrétariat
Monique Leray
Corinne Neau
Chrystel Ottenhof

Muséographie conçue
avec le concours de
Sylvie Jullien
architecte de la Ville

Mise en œuvre par
l'Atelier municipal
Équipe technique et de surveillance
sous la direction de
Jacky Bordier

Action culturelle et communication
Dominique David
assistée de
Pierre Grouhel et
Ronan Rocher

Conception graphique
Yves Mestrallet

Visites-conférences
Christophe Cesbron

Service pédagogique
Vincent Rousseau,
conservateur
assisté de
Rose-Marie Martin

Catalogue

Conception
Jessica Boissel
Claude Allemand-Cosneau

Chargée d'édition
Nicole Ouvrard

Fabrication
Bernadette Borel-Lorie

Conception graphique
Jean-Pierre Jauneau

Photothèque des collections
Micheline Charton
France Sabary

Photographes
Jacques Faujour
Georges Meguerditchian
Jean-Claude Planchet
Bertrand Prévost
Adam Rzepka
Larrissa Soffientini

Responsables des éditions
Philippe Bidaine
pour le Centre Georges Pompidou

Anne de Margerie
pour la Réunion des musées nationaux

Gestion des droits
Claudine Guillon

Administration des éditions
Nicole Parmentier

Nous sommes particulièrement reconnaissants à Germain Viatte, dont l'action a été déterminante pour la mise en œuvre des projets « hors les murs » en région ; à la Direction des musées de France, sous l'égide de Françoise Cachin de nombreuses personnes ont travaillé à la bonne réalisation de ces manifestations, en particulier Bernard Schotter, directeur-adjoint, Henry-Claude Cousseau, ancien directeur du Musée des Beaux-Arts de Nantes, puis chef de l'Inspection générale des musées, et Dominique Viéville, en tant qu'adjoint, puis comme chef de l'Inspection générale des musées, ainsi qu'Irène Elbaz et Nadine Lehni, conservateurs ; de même, de nombreuses questions techniques et juridiques ont pu être résolues grâce à Armelle Gendron-Maillet, chef du bureau des affaires juridiques et générales et à Monique Bourlet, chef du bureau du mouvement des œuvres et de l'inventaire.

Nous adressons nos plus vifs remerciements à tous ceux qui ont contribué à l'élaboraton de ce projet, aux différents services du Centre Georges Pompidou, et tout particulièrement à Macha Daniel, Pierre-Henri Carteron, Paul-Marc Gilletta, Olga Makhroff, Adam Rzepka et Mona Tepeneag.

Nous tenons à exprimer toute notre gratitude à Jean-Marc Ayrault, député-maire de Nantes, à Yannick Guin, adjoint au maire, à Jean-Louis Bonnin, directeur de la Délégation du développement culturel de Nantes, à Michel Fontès, directeur régional des Affaires culturelles des Pays de la Loire et François Arné, conseiller pour les musées à la Direction régionale des Affaires culturelles des Pays de la Loire.

Nos remerciements s'adressent aussi à Jean-Yves Tougeron, responsable de l'Atelier municipal ainsi qu'à toute l'équipe du musée de Nantes.

Nous remercions le Musée de Grenoble, le Musée Cantini de Marseille et le Musée d'art moderne de Saint-Étienne d'avoir bien voulu se dessaisir, pour la durée de l'exposition, des œuvres mises en dépôt par le Musée national d'art moderne-Centre de création industrielle.

Enfin que soient chaleureusement remerciés Francesca Hourrière, Éric de Visscher, directeur artistique de l'IRCAM et, tout particulièrement, Tulliola Sparagni, directeur artistique de la Fondazione Antonio Mazzotta de Milan.

© Éditions du Centre Pompidou
et Réunion des musées nationaux,
Paris 1997

ISBN : 2-85850-945-X
Centre Georges Pompidou

ISBN : 2-7118-3672-X
Réunion des musées nationaux

n° d'éditeur : 1068
dépôt légal : décembre 1997

© ADAGP, Paris 1997

Sommaire

D'octobre 1997 à décembre 1999,
le Centre national d'art et de culture
Georges Pompidou met à profit la
période de la rénovation et du réamé-
nagement de son bâtiment pour enga-
ger, en partenariat avec les institutions
culturelles en région et les collectivités
qui en ont la tutelle, un vaste
programme de présentation de sa
collection, qui est aujourd'hui l'une des
toutes premières sinon la première du
monde pour l'art moderne et
contemporain.
L'enjeu de cette entreprise sans
précédent est, pour le Centre, tout
particulièrement important. C'est un
enjeu de service public, celui d'exercer
toute l'étendue de sa mission de
diffusion de la culture moderne auprès
du plus grand nombre. Établissement
national, il se doit en effet d'assumer
cette responsabilité à l'égard de la
totalité du territoire de notre pays,
et de se donner pour cela les moyens
de jouer le rôle de tête de réseau,
de « centrale de la décentralisation »,
qui lui avait été imparti dès sa
création.
Ce programme comporte déjà plus
de quinze expositions, dans quinze villes
françaises, et concerne près de mille
trois cents œuvres. Au-delà de ces
données quantitatives, c'est sur l'esprit
qui l'anime qu'il me tient à cœur
d'insister : celui d'une véritable

collaboration, qui se manifeste à
tous les niveaux de la conception et
de l'organisation de chaque exposition,
entre les équipes du Centre et celles
des institutions qui sont ses partenaires
dans cette aventure partagée.
Après Colmar et Nice, Nantes est la
troisième étape de ce programme
« hors les murs » avec la présentation au
Musée des Beaux-Arts de l'exposition
« Kandinsky ». Je forme le vœu
qu'elle y rencontre, auprès du public,
le large succès qu'elle est en droit
d'attendre.

Jean-Jacques Aillagon
Président du Centre national d'art et
de culture Georges Pompidou

La présentation au Musée des Beaux-Arts de Nantes d'un ensemble significatif d'œuvres de Kandinsky appartenant au Musée national d'art moderne est un événement très important pour la vie culturelle de notre ville ; il s'inscrit aussi comme un développement logique dans l'histoire de notre musée.

En effet, grâce à l'intérêt passionné de Gildas Fardel pour l'art abstrait, le Musée des Beaux-Arts de Nantes bénéficia en 1958 de la donation, sous réserve d'usufruit, de dix œuvres contemporaines dont *Herunter* [Vers le bas, 1929], de Kandinsky, première œuvre de cet artiste à entrer dans un musée de province.

L'année suivante, une exposition au Musée des Beaux-Arts de Nantes réunissait des peintures de la collection Fardel et quarante aquarelles et gouaches de Kandinsky prêtées par Nina Kandinsky, avec laquelle Gildas Fardel entretenait des relations amicales. Plusieurs d'entre elles se retrouvent exposées aujourd'hui à Nantes. Il fallut une dizaine d'années pour que soit aménagé dans l'enceinte du Musée un lieu spécifique, dénommé à l'époque Centre de documentation international d'art contemporain, proposant au public nantais, non seulement la présentation d'œuvres contemporaines, dont celles de la donation Fardel, mais aussi des milliers de catalogues, affiches et ouvrages d'art donnés par le collectionneur au fil des ans, qui forment aujourd'hui une documentation vivante, sans cesse enrichie, et le noyau de notre collection d'art moderne.

Lorsque Henry-Claude Cousseau, alors nouveau directeur du Musée des Beaux-Arts, eut la responsabilité de présenter dans des espaces nouvellement aménagés la collection d'art moderne, il souhaita la conforter par des dépôts d'œuvres issues des collections nationales. Christian Derouet, alors conservateur au Cabinet d'art graphique du Musée national d'art moderne, dans l'intention de compléter et d'honorer l'extraordinaire activité de Gildas Fardel en faveur du musée nantais, lui recommanda en 1986 deux œuvres de Kandinsky, *Événement doux* (1928) et *Vide vert* (1930), puis, en 1987, huit autres tableaux de l'artiste, tous peints pendant la période du Bauhaus et dont certains avaient été accrochés soit dans le salon, soit dans la salle à manger des Kandinsky à Neuilly-sur-Seine.

Depuis l'inauguration des salles d'art moderne en juin 1988 (qui fut aussi l'occasion de présenter et de publier les *Petits Mondes* de Kandinsky, précieuse série de douze estampes appartenant au Musée national d'art moderne), cet ensemble majeur et unique en France s'est mis en harmonie avec les collections permanentes du musée pour la gloire de Kandinsky et le plaisir du visiteur.

Après l'événement qu'a constitué, en 1993, l'exposition « L'Avant-garde russe 1905-1925 », le Musée des Beaux-Arts semblait tout naturellement désigné pour présenter une rétrospective Kandinsky, conçue et réalisée conjointement par le Centre Georges Pompidou et le Musée des Beaux-Arts de Nantes. La collaboration exemplaire entre les deux équipes permet aujourd'hui qu'aboutisse ce beau projet initié par Henry-Claude Cousseau, et que nous dédions à la mémoire de Gildas Fardel récemment disparu.

Jean-Marc Ayrault
Député-Maire de Nantes

À deux reprises, Vassily Kandinsky est contraint de quitter son pays d'adoption, l'Allemagne. Un retour en Russie s'impose au moment de la déclaration de la Première Guerre mondiale en août 1914, puis la montée du nazisme, au début des années trente, met fin non seulement à l'activité de l'école du Bauhaus réfugiée à Berlin, à la carrière d'enseignant de Kandinsky dans cette institution depuis 1922, mais aussi au séjour de l'artiste dans ce pays.

Vassily et Nina Kandinsky décident alors de s'exiler temporairement et ils choisissent la France, pays qu'ils connaissent bien pour y avoir passé de nombreuses vacances et pour y avoir noué des relations avec des critiques d'art et galeristes dès 1929 (1929 : exposition à la galerie Zak, Paris ; 1930 : exposition à la Galerie de France et participation à une exposition de groupe de Cercle et Carré ; 1934 : première exposition dans la Galerie des Cahiers d'Art de Yvonne et Christian Zervos). Encore en 1939, Kandinsky fait part à son ami Josef Albers de sa conviction profonde, à savoir que la consécration internationale d'un artiste ne peut se faire qu'à Paris, métropole des arts.

C'est dans la petite galerie d'avant-garde gérée par Jeanne Bucher que l'État français, suite à une exposition de Kandinsky en 1936, achète au début de l'année suivante pour le Musée des écoles étrangères du Jeu de paume une première œuvre, la gouache sur fond noir intitulée *La Ligne blanche* de 1936 (voir n° 90, p. 110). Faute de budget conséquent, André Dézarrois, conservateur en chef des collections du Jeu de paume à l'époque, se voit contraint de décliner la proposition de l'artiste concernant l'acquisition de *Composition IV* (1911), aujourd'hui pièce maîtresse de la collection de la Kunstsammlung Nordrhein-Westfalen à Düsseldorf. En 1939, il réussit néanmoins à faire entrer dans les collections

nationales une première peinture de Kandinsky (à un prix nettement inférieur), la *Composition IX* peinte en 1936 (voir n° 89, p. 109) et déposée par Kandinsky au musée depuis 1938. Avec une gouache d'Otto Freundlich, *Composition IX* est ainsi une des premières grandes œuvres abstraites à entrer dans les collections nationales.

Le retour en Allemagne tant souhaité par Kandinsky et son épouse ne se fait pas et Vassily Kandinsky meurt à Neuilly-sur-Seine quelques mois avant la fin de la Deuxième Guerre mondiale, le 13 décembre 1944.

L'activité muséale reprend très lentement après la guerre. Jean Cassou, alors directeur du nouveau Musée d'art moderne, jette son dévolu sur *Développement en brun* peint à Berlin en août 1933 (voir n° 86, p. 106-107), date à laquelle Mies van der Rohe fut obligé d'annoncer aux étudiants la fermeture définitive du Bauhaus. Malgré sa détermination d'ajouter une peinture majeure de Kandinsky aux collections, cet achat négocié avec la veuve de l'artiste depuis 1947 n'a lieu qu'en 1959.

À partir de 1960, Nina Kandinsky, en tant que gestionnaire remarquable de la succession, confie en prêt permanent les tableaux majeurs de sa collection personnelle au Musée d'art moderne alors au Palais de Tokyo. Ainsi cette collection peut désormais rivaliser avec celle donnée en 1957 par Gabriele Münter – compagne de Kandinsky des années munichoises – à la Städtische Galerie im Lenbachhaus à Munich, ou avec la collection très homogène constituée du vivant de l'artiste au Solomon R. Guggenheim Museum de New York. Nina Kandinsky, qui voit les collections du Musée d'art moderne s'enrichir d'importants fonds comme le legs Brancusi ou la donation Charles et Sonia Delaunay, convertit le dépôt de la quasi-totalité des œuvres en donation.

Celle-ci rejoint en 1976 les collections au moment de leur transfert du Palais de Tokyo aux nouveaux locaux aménagés au Centre Georges Pompidou qui ouvrira ses portes en 1977. Pontus Hulten, directeur du musée, et Robert Bordaz, président du Centre, ont l'honneur de signer l'acte de cette prestigieuse donation qui comporte quinze peintures et quinze aquarelles dont nous ne citerons que quelques joyaux : *Paysage à la tour* (1908, voir n° 11, p. 50) et *Avec l'arc noir* (1912, voir n° 20, p. 58-59), de la période « héroïque » munichoise, *Sur les pointes* (1928, voir n° 69, p. 94-95) peinte à Dessau, ainsi que *Bleu de ciel* (1940), grand favori du public parisien qui, jusqu'à la fin de 1997, a fait partie d'une exposition de quelques chefs-d'œuvre du musée organisée au Japon. Ajoutons que cette légendaire aquarelle de 1913, longtemps désignée comme *Première Aquarelle abstraite* et datée de 1910 (voir n° 25, p. 62), aujourd'hui exposée à Nantes, faisait également partie de cette donation de 1976.

Nina Kandinsky décède à Gstaad en Suisse, le 2 septembre 1980. Ses biens sont gérés par un administrateur désigné par les autorités judiciaires et, le 23 septembre 1981, le Tribunal de grande instance de Nanterre permet au Centre Georges Pompidou d'entrer en possession du legs particulier qui lui est fait. Au préalable, l'acceptation du legs avait été signée par le président du Centre, Jean-Claude Groshens, et par Dominique Bozo, directeur du musée. Ce legs comprend, d'une part, tous les tableaux et œuvres sur papier de la collection personnelle de Nina Kandinsky, c'est-à-dire quatre vingt-dix peintures de tout format, cent seize aquarelles, gouaches et tempera et cinq cent dix dessins. Il contient, d'autre part, l'intégralité de l'atelier de l'artiste, sa bibliothèque personnelle, sa collection d'œuvres d'autres artistes (parmi elles figurent

deux peintures du Douanier Rousseau), ainsi que d'innombrables documents (des correspondances, l'iconographie personnelle de l'artiste – une sélection de clichés inédits parmi les deux mille recensés sera montrée à Nantes –, une collection de catalogues d'exposition, désormais rares, et un nombre considérable de bois de gravure sculptés par Kandinsky). L'exposition nantaise présente, entre autres, la palette parisienne de l'artiste, qui, avec celle de la période munichoise, a récemment fait l'objet d'une analyse scientifique.

Enfin, le musée a pu accueillir par dation, en 1994, six œuvres sur papier provenant de la succession Karl Flinker, galeriste, éditeur des deux volumes du catalogue raisonné des peintures de Kandinsky, et ami de longue date de Nina Kandinsky. De ce dernier embellissement des collections, citons deux œuvres sur papier, dont une, véritable icône : *Étude pour la couverture de l'almanach Der Blaue Reiter* (1911, voir n° 15, p. 54), ainsi qu'une petite construction à la gouache et a tempera, linéaire et rigoureuse, *Zweiseitig gespannt* [Tendu dans les deux sens] de 1933 (voir n° 82, p. 103), peint peu

de temps avant le départ définitif de Kandinsky de Berlin.

Parmi cette riche collection, un ensemble représentatif de l'activité intégrale de l'artiste a été sélectionné par les organisateurs de l'exposition pour être présenté au Musée des Beaux-Arts de Nantes, lieu auquel Kandinsky semble lié, depuis fort longtemps, par de mystérieuses affinités électives.

Jessica Boissel
Conservateur
au Musée national d'art moderne/
Centre de création industrielle

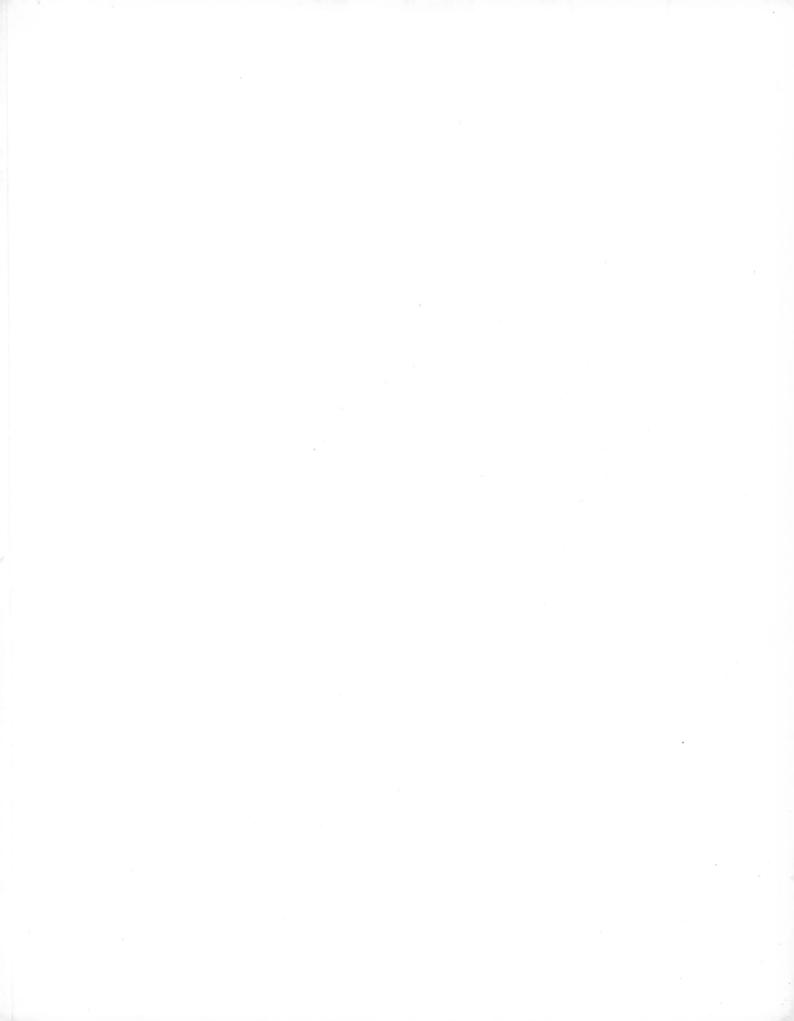

Tulliola Sparagni

chronologie et documents

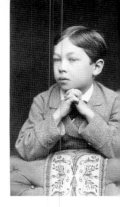

Vassily V. Kandinsky
enfant, probablement
le jour de ses huit
ans, 1874
Photographe:
Yavorovski, Odessa

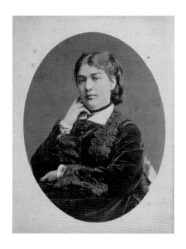

Portrait de
Lydia Ivanovna
Kandinsky, mère
de l'artiste,
vers 1872

un attachement profond et qui sera toujours son « diapason de peintre[1] ». Dans ce contexte familial, deux autres femmes jouent un rôle important: la tante maternelle, Élisabeth Tikhéïeva, qui accompagne le jeune Vassily dans ses jeux et ses expériences créatrices, et la grand-mère maternelle, d'origine balte, qui lui enseigne l'allemand et lui raconte les légendes du folklore germanique. La connaissance de l'allemand sera probablement déterminante lorsque Kandinsky choisira de s'installer à Munich.

En 1871, les Kandinsky quittent Moscou pour Odessa mais le couple se sépare. À Odessa, Vassily suit sa scolarité au lycée, prend des cours de musique (piano et violoncelle) et de dessin. Il semble, du reste, que

toute la famille ait eu des penchants artistiques marqués.

Kandinsky revient à Moscou en 1885 pour s'inscrire à la Faculté de droit, section Économie. C'est avec sympathie qu'il évoque, dans ses écrits autobiographiques, les mouvements étudiants de ces années-là et rend hommage à son professeur de statistique et d'économie politique, Alexandre Ivanovitch Tchouprov, connu pour ses idées populistes et libérales. Le 28 mai 1889, le jeune homme se rend dans la région

Vue d'Odessa:
l'Opéra, fin du XIXe siècle,
construit de 1884 à 1887
par deux architectes
viennois, Fellner et Gelmer
Archives Kandinsky,
Paris, Mnam/Cci

Russie, 1866-1896

Vassily Kandinsky naît à Moscou le 4 décembre 1866 [le 22 novembre selon le calendrier julien]. Ses parents sont issus d'un milieu aisé; le père, directeur d'une société qui commercialise du thé, est originaire de Nertchinsk, ville transbaïkale située entre la Mongolie et la Mandchourie. Au début du siècle, les Kandinsky sont l'une des plus puissantes familles de cette ville. La mère, Lydia Tikhéïeva, est moscovite et noble. Sa beauté et son haut degré de spiritualité en font une incarnation de l'essence même de « notre mère-Moscou », ville pour laquelle le peintre a toujours éprouvé

de Vologda, au nord-est de Moscou, et entreprend un voyage d'études ethnographiques dans le territoire des Komis d'origine finno-ougrienne qui s'achève le 30 juillet. « Ce fut une impression violente[2]. » C'est en ces termes que, cinquante ans plus tard, Kandinsky résume l'expérience qu'il fait alors de la culture paysanne, découverte surtout à travers les costumes régionaux, la peinture populaire et le mobilier des isbas qui lui donnent l'impression de « vivre » dans un tableau. La figure du chaman-cavalier, typique de cette région selon les études de Peg Weiss[3], est à l'origine de l'image du saint Georges à cheval qui constitue l'une des clés symboliques de l'univers thématique du peintre.

En 1892, Kandinsky épouse sa cousine Anna Chémiakina, de six ans son aînée, et se rend une seconde fois à Paris, ville qu'il avait déjà visitée en 1889. En 1893, il obtient son certificat d'aptitude à l'enseignement universitaire en présentant une étude sur la légalité des salaires des ouvriers. Une carrière universitaire s'ouvre donc à lui au moment même où il songe à devenir artiste. En 1895, il accepte la direction artistique de l'imprimerie Kouchnérev et, l'année suivante, il refuse une chaire à l'université de Dorpat (aujourd'hui Tartou).

Cette période est cruciale pour Kandinsky alors âgé de trente ans : à une exposition d'art français présentée à Moscou, il découvre Monet dont les *Meules de foin* lui dévoilent la possibilité et l'attrait d'une peinture non figurative. La musique du *Lohengrin* de Wagner, donné au théâtre du Bolchoï, lui révèle la correspondance puissante entre le son et la couleur, la musique et la peinture ; enfin la remise en question, par des recherches scientifiques récentes (fin du XIXe siècle), de l'indivisibilité de l'atome remet en cause sa confiance en la science et ébranle jusqu'à sa conception de la réalité[4].

Double page d'un agenda, 1889 : notes prises par Kandinsky lors de son voyage ethnographique en Vologda
Archives Kandinsky, Paris, Mnam/Cci

L'année 1896 marque un tournant radical dans la vie de Kandinsky : il quitte Moscou pour Munich où il arrive en décembre, décidé à entreprendre des études artistiques.

Munich, 1896-1908

Les années de formation, 1897-1900

Sûr de son choix, Kandinsky s'inscrit donc chez Anton Ažbè dont l'école privée est située à Schwabing, quartier bohème de Munich que Kandinsky compare alors à « un îlot spirituel dans le monde[5] ». L'école est fréquentée par de nombreux autres jeunes peintres russes – Dimitri Kardovski, Igor Grabar, Alexeï Jawlensky et Marianne von Werefkin. L'enseignement repose sur les traditionnelles études et dessins exécutés d'après modèle, visant à conférer aux étudiants une maîtrise parfaite de la représentation du corps humain. Consciencieux, Kandinsky prend aussi des leçons d'anatomie auprès du professeur Siegfried Mollier. Au terme des deux années passées chez Anton Ažbè (1897-1898) et après une autre année d'études privées, il est admis en 1900 au cours que Franz von Stuck dispense à l'Académie des Beaux-Arts de Munich. Chez Ažbè, ses condisciples le traitaient déjà de « coloriste » car il préférait peindre en extérieur l'atmosphère de Schwabing[6] et, du fait de ces « extravagances chromatiques », la relation avec Stuck, considéré alors comme « le premier dessinateur d'Allemagne[7] », n'est pas des plus faciles. Déçu par cet enseignement académique, Kandinsky considère que sa formation artistique est synonyme d'ennui, bien qu'il ait toujours parlé de ses deux maîtres avec reconnaissance.

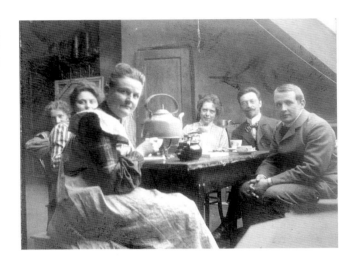

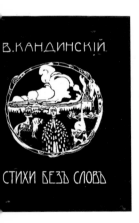

Kandinsky
Poésies sans paroles
Album de xylographies,
Moscou, Stroganov,
[1904]
Mnam/Cci, Paris

Phalanx, 1901-1904

À peine sorti de l'Académie des Beaux-Arts et encore incertain de son avenir artistique, Kandinsky fonde, au printemps 1901, l'association Phalanx[8] dont il devient président quelques mois plus tard. L'association entend organiser des expositions consacrées à ses membres mais aussi aux artistes contemporains représentants les tendances nouvelles; elle a aussi une vocation pédagogique. Pour la première exposition de Phalanx, inaugurée le 15 août 1901, Kandinsky dessine une affiche qui n'est pas sans rappeler le motif d'Athénée casquée, cher à Stuck (voir n° 1, p. 42). Durant ses quatre ans d'existence (l'association est dissoute en 1904), Phalanx organise douze expositions où figurent des peintres français comme Monet et les postimpressionnistes, des artistes allemands tels Lovis Corinth et Ludwig von Hofmann, des dessinateurs et graphistes comme le finlandais Akseli Gallen-Kallela et Alfred Kubin, et enfin des artistes-décorateurs tels Peter Behrens et Richard Riemerschmid[9]. En 1902, Kandinsky fait la connaissance de Gabriele Münter, élève à l'école Phalanx. Cette artiste brillante

sera sa compagne jusqu'en 1914 date à laquelle Kandinsky est obligé de quitter l'Allemagne, dès la déclaration de la Première Guerre mondiale. Dressant le bilan de ces quatre premières années d'activité de peintre, Kandinsky distingue quatre groupes d'œuvres définis selon la technique, le sujet, les dimensions et leur importance: les «petites études à l'huile»,

Kandinsky
Les Spectateurs, 1905
Tempera sur papier
teinté et collé
sur carton
57,4 x 79 cm
Mnam/Cci, Paris

les «dessins coloriés» [*Farbige Zeichnungen*], les «peintures» et les «gravures». Le premier groupe comprend une centaine de petits cartons entoilés sur lesquels la couleur est travaillée à la spatule; les thèmes traités sont des paysages et des vues urbaines aimés de l'artiste: les maisons de Schwabing, le fleuve Isar, ou le bourg bavarois de Kochel et son lac au bord duquel Kandinsky emmène, pour un travail sur le motif, ses étudiants durant l'été 1902 (voir illustration p. 42). Dans toutes ces œuvres, il s'abandonne pleinement à son goût de la couleur et de la nature. Le deuxième groupe, les «dessins coloriés», comprend les détrempes sur papier ou carton noir; ce travail est centré sur une source d'inspiration tout aussi puissante et précise que la nature: le passé et, en particulier, le Moyen-Âge et les légendes populaires russes. Kandinsky désigne par «peintures» des compositions sur toile plus complexes, de dimensions plus grandes que ses dessins coloriés, et ses petites peintures à l'huile. L'activité graphique commence

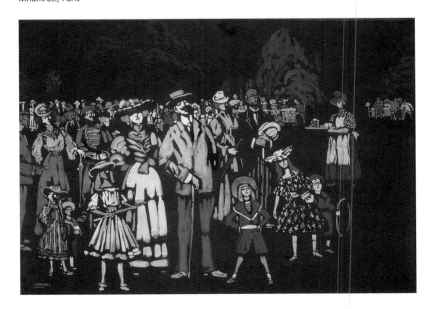

en 1902 mais n'acquiert de l'importance qu'un an plus tard, lorsqu'il travaille en été à une série de xylographies en noir et blanc. Si Gabriele Münter qualifie ces dernières de « passe-temps » [*Spielerei*], Kandinsky, en revanche, les défend avec vigueur[10] et les publie à Moscou en 1904, sous la forme d'un album intitulé *Poésies sans paroles*.

Les voyages, 1904-1908

L'école Phalanx ayant fermé ses portes en 1903, Kandinsky et sa compagne entament une longue période de voyages et de séjours à l'étranger ou dans la partie septentrionale de l'Allemagne. Il s'agit d'étudier mais aussi de vivre ensemble plus librement, dans la mesure où la séparation de Kandinsky et de sa femme n'est pas encore officialisée. La Hollande, la Tunisie, la Ligurie, Paris, la Suisse, Dresde et Berlin, autant d'étapes ponctuant une pérégrination à laquelle il faut ajouter les deux voyages personnels de Kandinsky à Odessa et Moscou en 1903 et à nouveau Odessa en 1904. Ce tourbillon de voyages sert-il à masquer une inquiétude grandissante et une certaine insatisfaction du peintre ? Néanmoins les œuvres qui documentent, avec la fidélité d'un journal illustré, les différentes étapes de ce périple

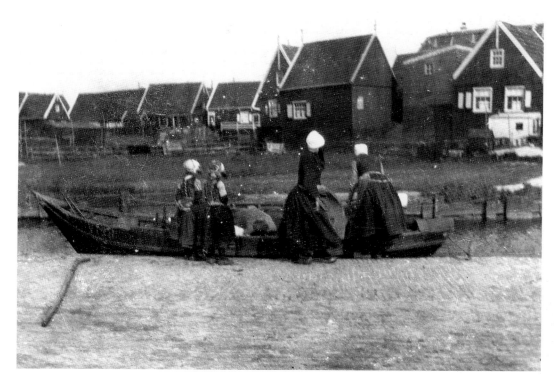

ne témoignent d'aucun changement stylistique ou thématique.

En mai 1906, Kandinsky et Gabriele Münter arrivent à Paris pour un séjour qui durera un an. Ils verront le célèbre Salon d'automne où sont exposées des œuvres des Fauves, de Matisse, de Cézanne, ainsi que la rétrospective consacrée à Gauguin. Peu attiré par la vie parisienne et éprouvant de graves difficultés relationnelles avec sa compagne – Gabriele Münter loue un appartement à Paris –, Kandinsky vit

Paysage de Hollande, 1904
Photographie prise par Kandinsky ou Gabriele Münter lors de leur voyage
Archives Kandinsky, Paris, Mnam/Cci

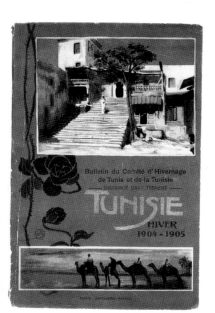

Tunisie, brochure touristique ayant probablement servie à la préparation du voyage en Afrique, 1904-1905
Archives Kandinsky, Paris, Mnam/Cci

Portrait de Kandinsky et de son père, V. S. Kandinsky, vers 1904
Photographe : V. Tchekhovsky, Odessa

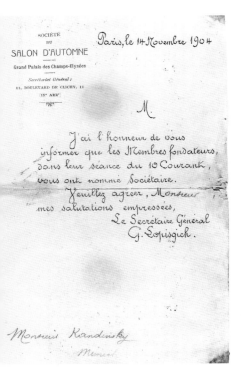

Lettre du
14 novembre 1904
du secrétariat général
de la Société du
Salon d'automne
annonçant la
nomination de
Kandinsky en tant
que sociétaire
Archives Kandinsky,
Paris, Mnam/Cci

seul à Sèvres à partir du mois de novembre 1906.

Il y réalise, outre quelques petits paysages postimpressionnistes dont *Parc de Saint-Cloud* (voir n° 10, p. 46), des compositions plus complexes et plus rétrospectives, peintes à la tempera ou à l'huile sur des thèmes de la « Vieille Russie » comme *Chanson (Chant de la Volga)* (voir n° 9, p. 49), *Couple à cheval* et surtout *La Vie mélangée* (voir illustration p. 147). Gabriele Münter évoquera la visite faite par Gertrude Stein, amie de Picasso, à l'atelier de Kandinsky, et son sourire à la vue de ces œuvres peintes a tempera[11]. Bien qu'il se tienne en marge des cercles de l'avant-garde parisienne, Kandinsky réussit néanmoins à exposer. Paris, qui s'enthousiasmera pour les Ballets Russes dont la première représentation aura lieu en 1909, découvre en 1906 l'univers des

icônes, du riche folklore et de l'art symboliste russes grâce à la grande « Exposition de l'art russe », organisée par Serge Diaghilev dans le cadre du Salon d'automne de 1906. Au Salon principal dont il était devenu sociétaire en 1904, Kandinsky expose les numéros 838 à 857. Un an plus tard, cent neuf de ses travaux sont présentés en mai au Musée du Peuple d'Angers, lors d'une manifestation promue par l'Union internationale des Beaux-Arts, des Lettres, des Sciences et de l'Industrie ; l'Union a pour organe de presse la revue *Les Tendances Nouvelles* que dirige Alexis Mérodack-Jeaneau. Kandinsky instaure avec cette revue une relation très étroite, centrée sur la xylographie, qui se poursuivra jusqu'en été 1909, date à laquelle *Les Tendances Nouvelles* publient son album *Xylographies*.

Un séjour très stimulant de quelques mois à Berlin, au cours de l'automne et de l'hiver 1907-1908, permet à Kandinsky non seulement d'approfondir ses réflexions sur la rénovation du théâtre qui se cristallisent dans ses compositions scéniques à partir de 1908, mais aussi de s'initier à l'enseignement théosophique à travers une série de conférences données par Rudolf Steiner en octobre 1907.

Murnau-Munich, 1908-1914

Sur invitation d'Alexeï Jawlensky et Marianne von Werefkin, Kandinsky et Gabriele Münter passent l'été 1908 à Murnau dans les Alpes bavaroises, près du lac de Staffel. Tous s'adonnent, dans cet environnement enchanteur, au travail sur le motif. « Ce fut une période de beau travail, intéressante et plaisante, avec de nombreuses discussions sur l'art en compagnie des Giselistes passionnés[12] », se souvient Gabriele Münter en 1911 quand elle note ses souvenirs de l'année 1908 dans un carnet.

Le séjour à Murnau marque un tournant radical dans l'œuvre de Kandinsky. Il évolue en effet, comme ses trois compagnons, vers une peinture simplifiée, plus « synthétique ». Les dessins coloriés et les petites études à l'huile laissent la place à des paysages peints sur des cartons plus grands (environ 71,5 x 97,5 cm), dont la touche vigoureuse est appliquée non plus à la spatule mais avec un large pinceau aux soies courtes, tandis que le chromatisme abandonne les accents naturalistes au profit d'une explosion fauve de couleurs pures qui contrastent avec le noir de contours épais rappelant, outre Gauguin, Matisse et les Fauves, une technique de l'artisanat bavarois – les peintures sous verre – que les quatre artistes découvrent à cette période. *Paysage à la tour* (voir n° 11, p. 50), peint en 1908, illustre parfaitement ces innovations stylistiques. Kandinsky et Gabriele Münter reviennent à Murnau l'été suivant. Ils y découvrent une villa qui leur convient et que Gabriele Münter acquiert. Les indigènes la baptiseront *Das Russenhaus* [la maison des Russes]. Plus tard, vers 1911, Kandinsky en décore au pochoir le modeste mobilier et la rampe de l'escalier, puisant dans son répertoire de cavaliers et d'amazones, de dames en crinolines, mais recourant aussi à des motifs floraux du décor populaire. La découverte de l'artisanat

La villa à Murnau, baptisée par les villageois *Das Russenhaus* [La maison des Russes], acquise par Gabriele Münter en 1909

Anonyme
*L'Enseignement
de la Vierge*, début
du XXe siècle
Fixé-sous-verre, copie
d'art populaire
21,4 x 17,5 cm
Collection personnelle
de l'artiste
Mnam/Cci, Paris

bavarois et l'évocation de la
décoration populaire russe jouent
en ces années un rôle particulier. Si la
tendance primitiviste des avant-gardes
française et allemande trouve son
inspiration surtout dans les cultures
extra-européennes, comme l'art nègre
ou asiatique, les artistes russes, en
revanche – Kandinsky, Chagall,
Larionov, les frères Bourliouk et tant
d'autres –, ont une prédilection pour la
fraîcheur et l'inventivité de l'artisanat
régional russe[13].

Munich : *Neue Künstlervereinigung München* (NKVM), 1909-1911

En janvier 1909, Kandinsky est cofon-
dateur de la *Neue Künstlervereinigung
München*, association d'artistes qui
compte parmi ses membres Jawlensky,
Werefkin, Münter, Alfred Kubin,
Alexander Kanoldt, Adolf Erbslöh et
d'autres artistes formant un vaste

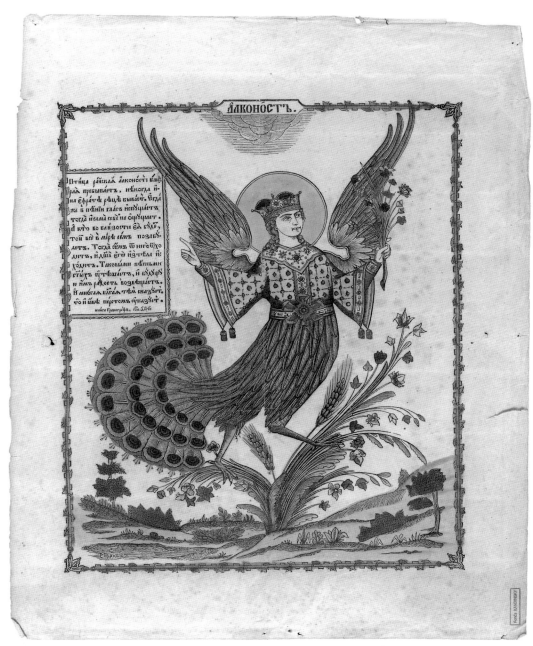

Anonyme
*L'Oiseau du
paradis Alconost*,
fin du XIXe siècle
Gravure sur bois
populaire (loubok)
Collection personnelle de
l'artiste
Archives Kandinsky, Paris,
Mnam/Cci

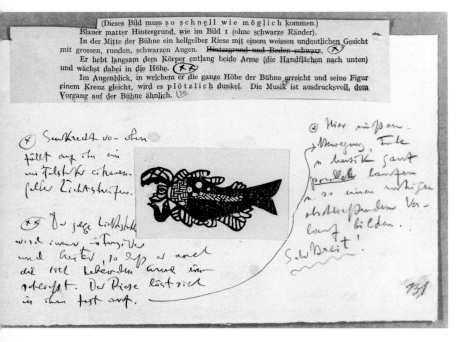

Page
de la maquette de
l'almanach *Der Blaue
Reiter* (1912) concernant
la composition scénique
Sonorité jaune
[*Gelber Klang*], avec
des annotations manus-
crites de l'auteur
Archives Kandinsky,
Paris, Mnam/Cci

éventail de tendances et d'orientations stylistiques. Kandinsky en est le président.

L'association a pour mot d'ordre «synthèse artistique», laquelle recouvre la valorisation – recherche de l'essentiel – et la suppression du non-essentiel, ainsi qu'une mise en forme simplifiée des stimuli issus du monde extérieur et des expériences intérieures. Le 11 décembre 1909, la galerie Thannhauser inaugure la première exposition de la NKVM. Kandinsky en a dessiné l'affiche et le carton d'invitation; il a aussi rédigé le programme de l'association présenté dans le catalogue.

L'activité efficace et enthousiaste de Kandinsky-organisateur est cependant, à cette époque, éclipsée par ses recherches artistiques, tous domaines et techniques confondus.

Depuis 1908, il avait élaboré dans les moindres détails, texte, décor, chorégraphie et musique de plusieurs pièces pour le théâtre qu'il intitule «compositions scéniques», nouvelle catégorie théâtrale qui prévoit le déploiement sur scène «de la sonorité musicale, de la sonorité corporelle, spirituelle, et de la sonorité colorée, le tout mis en mouvement».

Parmi ces compositions (*Sonorité jaune*, *Sonorité verte* ou *Voix*, *Noir et blanc* et *Figure noire*), toutes créées entre 1908 et 1909 – travail auquel Kandinsky associa ses amis russes, le compositeur Thomas von Hartmann et le danseur Alexandre Sacharoff –, seule la première a été publiée de son vivant dans l'almanach *Der Blaue Reiter* [Le Cavalier bleu] en 1912, accompagnée d'un essai théorique qui analyse les liens de ces créations avec le concept de l'œuvre d'art totale[14].

Durant l'été 1909, Kandinsky achève la rédaction de son texte théorique majeur, *Du spirituel dans l'art*, somme de ses réflexions non seulement sur la couleur (le texte avait initialement pour sous-titre «Farbensprache» [Langage des couleurs]) mais aussi sur la tâche et le destin de l'art en cette période de renouvellement. Le concept de «nécessité intérieure» comme unique principe d'inspiration valide de l'activité artistique, la suprématie du contenu sur la forme, la sonorité des couleurs ne sont que quelques-uns des principaux thèmes de ce texte qui suscite aussitôt un vif intérêt. Alfred Kubin, notamment, se montre très enthousiaste mais, à Munich, l'éditeur Georg Müller refuse de publier l'essai en raison de «l'obscurité du propos». Un travail de recherche intense mené par le peintre en 1909 et 1910, de manière concomitante dans ses écrits théoriques et dans sa pratique picturale, se décante dans une série d'œuvres qui, selon l'artiste, relèvent de trois genres distincts:
– celles qui sont une impression directe de la «Nature extérieure», appelées *Impressions* (ce titre est donné à six peintures, toutes peintes entre janvier et mars 1911);
– celles qui sont «l'expression [...] d'événements intérieurs», appelées *Improvisations*;

2e Salon Izdebsky,
Odessa, 1910-1911
Couverture: maquette et
gravure sur bois de Kandinsky

– puis, les «expressions qui se forment d'une manière semblable» mais qui sont lentement élaborées et retravaillées sans cesse: «Je les appelle *Compositions* [...][15].»

En 1910, Kandinsky peint trois *Compositions* et seize *Improvisations*. L'année 1910 est importante à plus d'un titre: la seconde exposition de la *Neue Künstlervereinigung*, qui a lieu comme la précédente à la galerie Thannhauser, présente en effet des peintres de renommée internationale: Braque, Derain, van Dongen, Picasso et Rouault. Lors d'une autre exposition importante, le Salon Izdebsky d'Odessa, Kandinsky envoie cinquante-deux œuvres; dans le catalogue, dont la couverture est ornée d'une gravure sur bois de l'artiste, son essai «Le contenu et la forme» est publié.

Munich:
Du spirituel dans l'art au groupe Der Blaue Reiter [Le Cavalier bleu], 1911-1912

La fin de l'année 1910 et le début de l'année suivante sont marqués par deux nouvelles amitiés importantes: Kandinsky fait la connaissance de Franz Marc et celle d'Arnold Schönberg. Le 1er janvier 1911, ce dernier donne un concert qui inspire au peintre *Impression III – Concert*. Kandinsky voit en effet dans la musique atonale de Schönberg une analogie de la «dissonance[16]» de sa propre peinture. Une «Impression» peut donc être déclenchée aussi bien par un stimulus sonore que par un stimulus visuel comme dans *Impression V (Parc)* dont l'écriture saccadée tente à exprimer le passage fugace de deux cavaliers dans un parc (voir n° 18, p. 57).

Au cours de l'année 1911, les liens entre Franz Marc se resserrent et, parallèlement, les tensions au sein de la *Neue Künstlervereinigung* ne cessent de croître. En mai, Kandinsky se rend chez Franz Marc à Sindelsdorf et, de leurs discussions, naît un nouveau projet, «une sorte d'almanach avec images et articles exclusivement réalisés par des artistes[17]» où se côtoient créations anciennes et populaires, art primitif et contemporain, critiques musicale et artistique, peinture et théâtre. Les auteurs des textes sont choisis en août: August Macke, Thomas von Hartmann, Arnold Schönberg, David Bourliouk, Nikolaï Koulbine, Roger Allard, Léonide Sabaniéev et, bien évidemment, les deux rédacteurs qui associent dans le titre de l'almanach leur passion pour les chevaux, les cavaliers et la couleur bleu.

Frappante dans les œuvres réalisées à l'époque est la récurrence des thèmes bibliques. «Apocalypse» et «Résurrection» sont des métaphores du renouvellement artistique et social tant souhaité.

C'est également en 1911 que Kandinsky peint ce qu'il appellera ultérieurement sa «première toile abstraite» (*Tableau avec cercle*), une composition chromatique et formelle non figurative, sans lien avec le réel.

Le 28 septembre 1911, grâce au soutien de Franz Marc, Kandinsky signe pour la publication de *Du spirituel dans l'art* un contrat avec l'éditeur R. Piper qui, un an plus tard, acceptera d'éditer, aux frais de l'auteur, le recueil de poésies en prose et de xylographies de Kandinsky intitulé *Klänge* [Résonances].

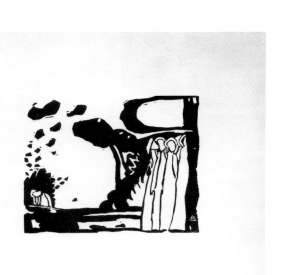

Portrait photographique dédicacé d'Arnold Schönberg, 1911
Archives Kandinsky, Paris, Mnam/Cci

Kandinsky
Improvisation XVIIII, 1911
Gravure sur bois, reproduite dans Kandinsky, *Klänge* [Résonances], Munich, R. Piper, 1913, p. 77

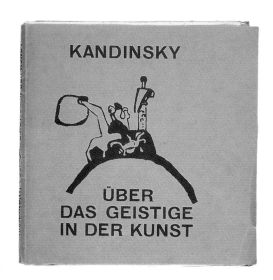

Kandinsky, *Über das Geistige in der Kunst* [Du spirituel dans l'art], Munich, R. Piper, 1911-1912 Couverture ornée d'une gravure sur bois de l'auteur

Les querelles internes qui minent la *Neue Künstlervereinigung* éclatent au grand jour à l'occasion de la préparation de l'exposition annuelle. Le jury ayant refusé d'exposer *Composition V* (1911) de Kandinsky, ce dernier, Marc, Münter et Kubin démissionnent de l'association. Les sécessionistes, groupés autour de Kandinsky sous la bannière du Blaue Reiter, organisent alors une exposition qui sera inaugurée à la galerie Thannhauser le 18 décembre. La première édition de *Du spirituel dans l'art* paraît quelques jours plus tard (datée de 1912).

Le 12 février 1912 s'ouvre, à la galerie Hans Goltz, la deuxième exposition du Blaue Reiter consacrée exclusivement à des œuvres graphiques. Y participent des artistes allemands, Paul Klee et « Les Sauvages[18] » du groupe Die Brücke, ainsi que Picasso, Braque, Vlaminck, Nathalia Gontcharova, Mikhaïl Larionov et Kasimir Malévitch. L'almanach *Der Blaue Reiter* paraît en mai 1912. Outre les textes concernant les compositions scéniques, Kandinsky y publie un deuxième texte théorique intitulé « Sur la question de la forme ». Au début de cette année-là, grâce à la rencontre avec Herwarth Walden, directeur de la galerie Der Sturm, une exposition à laquelle participe le Blaue Reiter est présentée à Berlin, suivie en octobre d'une première exposition personnelle de Kandinsky.

Vassily Kandinsky et Franz Marc (sous la direction de), almanach *Der Blaue Reiter* [Le Cavalier bleu], Munich, R. Piper, 1912 La couverture reproduite est celle de la deuxième édition de 1914, elle est ornée d'une gravure sur bois de Kandinsky Mnam/Cci, Paris

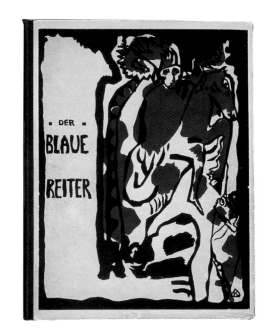

Couverture de la revue *Der Sturm*, n° 130, 3e année, Berlin, octobre 1912, ornée d'un dessin de Kandinsky

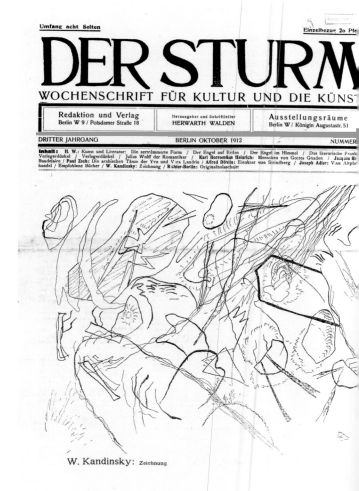

Munich, 1913-1914

En 1913, Kandinsky atteint
le sommet d'une période que les
critiques qualifient de « géniale » et
l'artiste de « lyrique[19] ». Des œuvres
comme *Tableau avec bordure blanche
(Moscou)* (voir illustration p. 61),
Petites Joies, Composition VI et
Composition VII, considérées comme
le point d'orgue refermant sa phase
expressionniste, sont en effet réalisées
cette année-là.

Avec l'aide de Arthur Jerome Eddy,
avocat de Chicago et l'un des premiers
collectionneurs américains de
Kandinsky, celui-ci obtient la commande
de quatre panneaux destinés à l'appar-
tement new-yorkais d'Edwin
R. Campbell. Cette commande, la
publication en anglais de *Du spirituel
dans l'art* et les efforts d'Alfred
Stieglitz, galeriste, photographe et
promoteur d'art, sont autant de signes
de l'intérêt grandissant que les pays
anglophones portent au travail de
Kandinsky. Comme dernier volet de
son travail parallèle pour le théâtre,
Kandinsky achève en 1914 la composi-
tion scénique *Violet* (voir n° 27, p. 64),
aux accents dadaïstes avant la lettre.
Semblable à la tétralogie précédente
(*Sonorité jaune, Sonorité verte* ou
Voix, Noir et blanc et *Figure noire*),
elle ne sera jamais mise en scène du
vivant de l'artiste.

À la déclaration de guerre, Kandinsky,
citoyen russe et donc indésirable en
Allemagne, est contraint de quitter
Munich. Il se réfugie avec Gabriele
Münter en Suisse où il travaille à la
rédaction d'un nouveau texte théo-
rique qui deviendra, en 1926, *Point-
Ligne-Plan*. Le 25 novembre, sans
Gabriele Münter, Kandinsky quitte la
Suisse et gagne Moscou, via Odessa.

Kandinsky
Composition scénique
Violet, Tableau III, 1914
Mine de plomb,
aquarelle et encre
de Chine sur papier
25,2 x 33,5 cm
Mnam/Cci, Paris

La période russe, 1915-1921

Entre Moscou
et Stockholm, 1915-1916

De retour dans une Moscou qu'il chérit
mais où la vie devient de plus en plus
difficile, Kandinsky connaît des
moments de « désarroi[20] », au moins
artistique ; durant toute l'année 1915,
il ne peint aucune toile, se limitant à
réaliser des aquarelles et des dessins.
Le 23 décembre il se rend en Suède,
pays neutre, où il reste jusqu'au
16 mars 1916 en compagnie de
Gabriele Münter : ce seront les derniers
mois passés avec sa compagne de
Munich. À Stockholm, il prépare une
exposition pour la galerie de Carl
Gummeson qui ouvre le 1er février.
Parmi les œuvres exposées figurent des
aquarelles appartenant à une série
commencée en Suède et intitulée
« Bagatelles ». Semblable à l'esprit des
« dessins coloriés » réalisés antérieure-
ment, Kandinsky retrouve dans ces
aquarelles aux coloris suaves et pastel
un certain lyrisme et le ton des contes

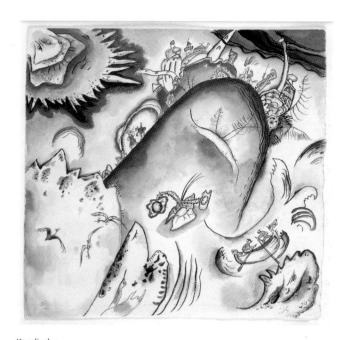

Kandinsky,
Oiseaux, 1916
Mine de plomb, aquarelle
et encre de Chine sur papier
34,2 x 34,2 cm
Mnam/Cci, Paris

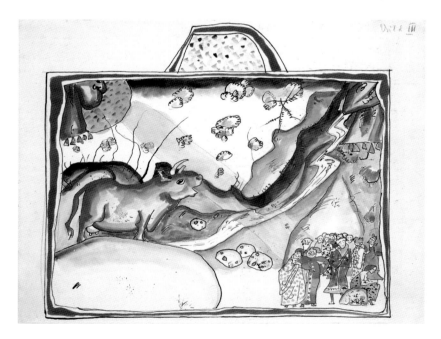

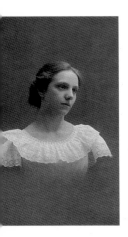

Portrait de Nina
von Andreevsky âgée
de dix-huit ans,
[vers 1911]

populaires russes. Mais ces œuvrettes abondent également de réminiscences de l'époque Biedermeier (dames en crinolines se promenant accompagnées de leurs chevaliers servants non moins élégamment vêtus).

Des trois toiles peintes pendant son séjour en Suède, seul *Tableau sur fond clair* (voir n° 40, p. 73) a survécu. Loin de toute figuration, cette toile reste proche des peintures réalisées à Munich en 1914. Toute la période russe sera caractérisée par ce double registre stylistique d'une « déconcertante ambivalence et indécision », oscillant entre réalisme et abstraction[21].

Moscou, 1916-1921

En 1916, Kandinsky peint *Moscou I* (connu aussi sous le titre *Place Rouge*). Cette toile est sans doute la réalisation d'un vieux rêve: peindre Moscou à l'heure où celle-ci est la plus belle. Dans de nombreuses lettres adressées à Gabriele Münter, l'artiste évoque les phases de sa genèse[22]. Mais à côté de ce tableau et de ses versions ultérieures, qui réunissent différents

éléments thématiques déjà présents et répétés dans les travaux expressionnistes de Munich, Kandinsky se plaît également à dépeindre de manière tout à fait réaliste et en vue plongeante le paysage urbain qui se déploie autour de son appartement moscovite, sis 8 rue Dolgui.

En septembre 1916, Kandinsky fait la connaissance de Nina Nikolaevna Andréïevskaïa, fille d'officier qu'il épousera le 11 février 1917. Un pre-

mier contact téléphonique entre les futurs époux, qui daterait de 1916, semble être immortalisé par une aquarelle intitulée *À une voix* (voir n° 38, p. 71). Le voyage de noces a lieu en Finlande. Le couple passe l'été à Akhtyrka, dans la propriété des cousins de Kandinsky, les Abrikosov. Leur fils Vsevolod naît en septembre mais meurt en 1920 à l'âge de trois ans. La révolution russe bouleverse sur bien des plans l'existence de Kandinsky, à

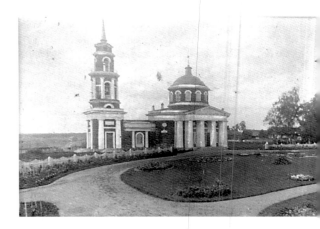

Akhtyrka, près de Moscou, où se trouvait la propriété de la famille Abrikosov, cousins de Kandinsky. Le peintre y passa l'été de 1917 en compagnie de sa jeune épouse, Nina

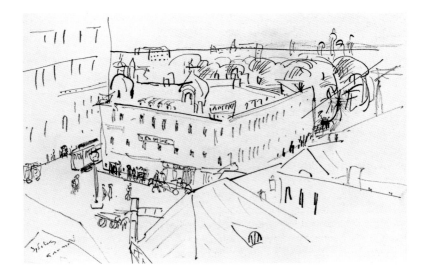

Kandinsky
[*Vue des fenêtres de l'appartement de Kandinsky à Moscou sur la place Zoubovsky*], 1915
Encre de Chine sur papier
16 x 24 cm
Mnam/Cci, Paris

commencer par une dégradation de son niveau de vie liée à la perte de ses biens; la vie quotidienne est difficile, la pénurie insupportable.

Ces années moscovites sont caractérisées par une intense activité dans les domaines administratif et pédagogique. Kandinsky s'implique dans les nouvelles structures politiques et, ce, au détriment de son travail créateur: en 1918, il ne réalise pas une seule toile mais crée un nombre important de fixés-sous-verre, d'aquarelles et dessins. En effet, dès le début de l'année, appelé par le Narkompros (Commissariat du peuple à l'instruction) que préside, de 1917 jusqu'à sa disgrâce en 1929, Anatoli

Nina Kandinsky
et son fils Vsevolod
(Volodia) âgé de deux
ans, [vers 1919]

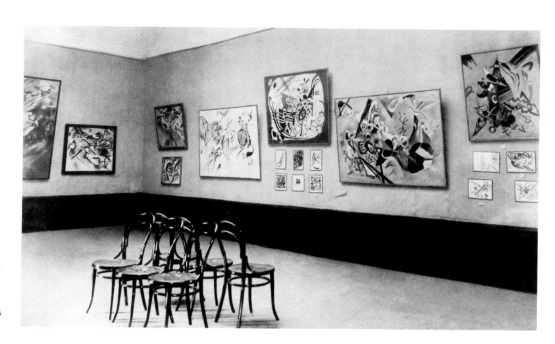

Vue de la salle Kandinsky,
XIXe Exposition d'État à
Moscou, octobre 1920
Archives Kandinsky, Paris,
Mnam/Cci

Lounatcharski, Kandinsky collabore à
une des sections du Narkompros, l'IZO,
sorte de ministère chargé des arts plas-
tiques dont la section moscovite est
dirigée par Vladimir Tatline. Kandinsky
y occupe également des fonctions dans
les secteurs Théâtre et Cinéma.
Parallèlement, il est professeur à
Moscou où il obtient la direction d'un
des ateliers nationaux libres, les
SVOMAS, créés à Moscou en 1918 et
pour lesquels il met au point les fonde-
ments d'une théorie de la couleur et
de la forme. Une autre tâche, très
lourde elle aussi, lui est confiée :
restructurer les musées existants et en
créer d'autres en province. Kandinsky
donnera nombre de ses œuvres passées
et récentes à ces nouveaux musées.
En 1918, paraît à Moscou, une version
russe entièrement revue (*Stoupiéni*,
voir illustration p. 149) de son texte
autobiographique de 1913 intitulé
Rückblicke [Regards sur le passé].
Parmi les nombreuses études traitant
de problèmes muséologiques, pédago-
giques et artistiques, mentionnons
dans la revue *Iskousstvo*, en 1919, les
essais analytiques « Le point » et « La
ligne » qui annoncent des thèmes et
réflexions développés ultérieurement
dans l'ouvrage *Point-Ligne-Plan* (1926).
Bien que réduite à cette époque-là, la
production picturale de Kandinsky
semble annoncer une évolution stylis-
tique significative qui reflète la ren-

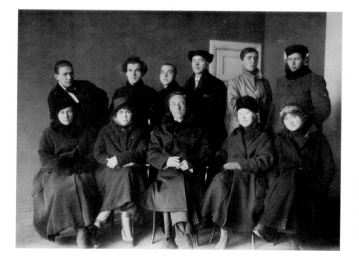

Des étudiants de
Kandinsky aux Ateliers
nationaux d'art et de
technique avancés
(VKHOUTEMAS),
Moscou, vers 1920

contre du peintre avec l'avant-garde
russe, suprématiste et constructiviste
(le nom de ce dernier mouvement
apparaît publiquement en 1922).
En octobre 1920, la XIXe Exposition
d'État qui se tient à Moscou présente
cinquante-quatre de ses œuvres, au
nombre desquelles figurent des tra-

vaux tout récents comme *La Bordure
verte*, *Dans le gris* et *Vol plané effilé*,
mais également des œuvres aussi pas-
séistes que *Crinolines* de 1909.
Cependant, le lyrisme des œuvres de
Kandinsky demeure étranger aux
tenants les plus radicaux de l'*establish-
ment* artistique et culturel révolution-

naire. Les points sur lesquels Kandinsky s'oppose à l'aile constructiviste et suprématiste (Kasimir Malévitch, Alexandre Rodtchenko, Vladimir Tatline, Lioubov Popova, El Lissitzky) portent sur des facteurs artistiques mais reflètent aussi un conflit de générations et des divergences politiques. Pour ses adversaires les plus jeunes, Kandinsky est un «bourgeois» qui représente un passé avec lequel ils sont ouvertement en rupture; il incarne un art qui est émotion et spiritualité, conception qu'ils considèrent dépassée. «De toute évidence, [Kandinsky] ne sait penser à l'aide de concepts picturaux. Ses œuvres sont l'exemple d'une manière de peindre littéraire, d'une manière de peindre un imaginaire personnel romantique, confuse et éphémère. Il ignore tout de la forme, ne comprend en aucun cas ce que c'est que la forme; il l'a remplacée par une réflexion sur les images, approximative, intuitive, fortuite[23].» Ce n'est donc pas un hasard si le programme pédagogique que Kandinsky élabore pour l'INKHOUK (Institut de culture artistique), où il dirige la section d'art monumental, est refusé. Évincé de l'INKHOUK, Kandinsky projette d'organiser un nouveau centre d'études de l'art, le RAKHN (Académie de Russie des sciences de l'art) dont il assume la vice-présidence. En 1921, il

participe à une exposition intitulée «Le Monde de l'art», qui est en opposition ouverte avec les théories des constructivistes. Ses fonctions de vice-président du RAKHN, qui entend promouvoir des contacts avec des institutions analogues en Europe, lui permettent de sortir de Russie dans le cadre d'une mission en Allemagne[24]. En décembre 1921, Kandinsky et sa femme sont à Berlin.

Au Bauhaus, 1922-1933

Weimar, 1922-1924

En mars 1922, Kandinsky rencontre à Berlin le directeur du Bauhaus de Weimar, Walter Gropius. Ce dernier lui propose un poste d'enseignant dans cette institution révolutionnaire fondée en 1919; l'artiste y prend ses fonctions dès le mois de juin. Parmi les professeurs figurent déjà Paul Klee, Lyonel Feininger, Georg Muche, Lothar Schreyer, Johannes Itten, Gerhard Marcks et Oskar Schlemmer. Le Bauhaus se propose de fusionner différents domaines artistiques: l'architecture, les arts appliqués et l'art théâtral, dépassant ainsi le cloisonnement en vigueur dans les écoles traditionnelles. L'enseignement se compose d'un volet théorique concernant les fondements artistiques (forme, couleur, matériaux), et de cours pratiques dispensés dans les différents ateliers de l'école (céramique, travail du métal, tissage, peinture murale, marqueterie, graphisme, travail du bois). Le «maître» Kandinsky – les enseignants ont

renoncé au titre de professeur – se voit donc confier, en plus d'un cours sur la théorie de la forme qui fait partie du cours préliminaire, la direction d'un atelier de peinture murale.
À l'automne 1992, Kandinsky et ses élèves présentent à la Juryfreie Kunstschau de Berlin des décorations réalisées en commun. Ce travail constitue le premier exemple «d'art monumental» dans l'œuvre de Kandinsky. Les réalisations de 1922 – comme cet ensemble décoratif et le portfolio *Petits mondes*, douze estampes publiées à Berlin chez Propyläen en octobre 1922 – sont encore proches des formes complexes

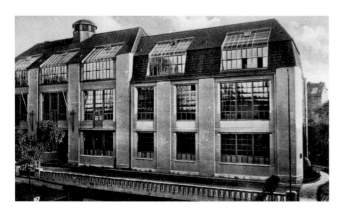

L'Académie des Beaux-Arts à Weimar construite en 1905 par Henry van de Velde. Dans un premier temps le Bauhaus, créé en 1919 par Walter Gropius, s'y installera.
Carte postale
Archives Kandinsky,
Paris, Mnam/Cci

Kandinsky et ses
étudiants en train de
peindre les panneaux
destinés au décor d'un
salon de réception à
l'exposition de la Juryfreie
Kunstschau à Berlin, 1922
Archives Kandinsky,
Paris, Mnam/Cci

et enchevêtrées de la période russe. En revanche les œuvres de 1923, dont certaines sont présentées à Weimar lors de la première grande exposition du Bauhaus cette même année, sont caractérisées par une épuration et une géométrisation poussée et par l'utilisation de formes élémentaires – triangle, carré, cercle – tracées au tire-ligne. Cette volonté de réduction et de simplification est le fondement de l'enseignement et de la pratique du Bauhaus, une volonté si affirmée que le critique Paul Westheim, grand ami d'Oskar Kokoschka et des expressionnistes, ironise dans la revue *Das Kunstblatt* sur les expériences et le design du Bauhaus: «Il suffit de rester trois jours à Weimar pour être dégoûté à jamais du carré[25].»

En 1924, la galeriste Galka Scheyer, qui deviendra le représentant de Kandinsky aux États-Unis, réunit les peintres Klee, Feininger, Jawlensky et Kandinsky sous le label *The Blue Four* (allusion nostalgique à leur collaboration au temps du Cavalier bleu). Elle leur organise, aux États-Unis, une série d'expositions commerciales avec conférences. L'année suivante, Otto Ralfs fonde la Kandinsky-Gesellschaft, une association de collectionneurs qui

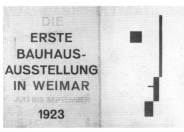

Dépliant dessiné
par Oskar Schlemmer
pour la première
exposition du Bauhaus
à Weimar, 1923
Archives Kandinsky,
Paris, Mnam/Cci

Portrait de Nina
Kandinsky, 1926
Photographe:
Elfriede Reichelt

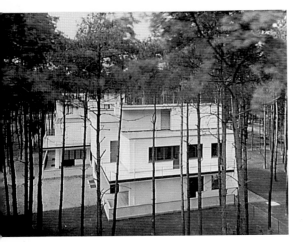

Lucia Moholy-Nagy
Vue sur les nouveaux
bâtiments du Bauhaus,
Dessau, 1926; architecte:
Walter Gropius

acquièrent les œuvres du peintre à des prix extrêmement intéressants en échange d'une subvention annuelle. L'activité du Bauhaus se heurte à différents obstacles: une inflation vertigineuse qui paralyse alors l'Allemagne et l'autorité croissante des extrémistes de droite qui voient dans l'école de Gropius un «foyer dangereux du bolchévisme». La situation devient si pénible que, le 26 décembre 1924, Gropius décide de fermer le Bauhaus et d'abandonner Weimar, ville de Goethe et de Schiller mais aussi, selon Gropius, «bourgade rétrograde de brasseurs[26]».

Dessau-Berlin, 1925-1933

Fermé définitivement le 1er avril 1925, le Bauhaus renaîtra à Dessau, centre industriel de Saxe-Anhalt où le bourg-mestre social-démocrate, Fritz Hesse, permet à Gropius de créer un véritable établissement, composé d'un bâtiment scolaire, d'une villa destinée au directeur et de trois autres maisons d'habitation à l'usage des enseignants. L'ensemble est inauguré en décembre 1926. Kandinsky partage avec Klee l'une des trois maisons jumelées.

Les années passées à Dessau signifient pour tout le Bauhaus – directeur, enseignants et étudiants – l'abandon d'une vision utopique de l'art, encore liée aux conceptions et catégories formelles et stylistiques de l'expressionnisme, au profit d'une mentalité plus ouvertement fonctionnaliste, une évolution à laquelle contribue largement le Hongrois László Moholy-Nagy qui rejoint le Bauhaus en 1923, y assume les fonctions de responsable de l'ensei-

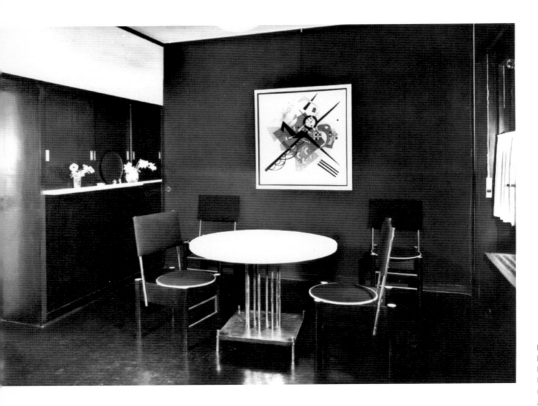

Lucia Moholy-Nagy
La salle à manger de
l'appartement des
Kandinsky à Dessau, 1926;
mobilier: Marcel Breuer.
Au mur: Kandinsky,
Auf weiss II [*Sur blanc II*,
voir n° 59, p. 87], 1923

gnement préliminaire et devient le bras droit de Gropius.

Quant au travail pictural de Kandinsky, les années de Dessau correspondent à une épuration croissante des structures de composition et une mise en valeur du cercle qui, aux dires de l'artiste lui-même[27], remplace d'une certaine manière la figure emblématique du cavalier.

Point-Ligne-Plan, qui paraît en 1926 dans la collection des Bauhausbücher dirigée par Gropius et Moholy-Nagy, est à la fois la somme de l'enseignement que Kandinsky donne au Bauhaus (cours de « dessin analytique » et d'« éléments formels abstraits ») et une réflexion sur les fondements de l'art abstrait. L'analyse des propriétés et de la signification des éléments premiers et fondamentaux de l'art, comme le point, la ligne (succession dynamique de points) et la surface qui les accueille dans leurs transformations, mène à une « grammaire » de la composition artistique qui équivaut aux lois de la création naturelle. Pendant ces années, l'amitié entre Kandinsky et Klee se fait toujours plus étroite et on décèle dans leurs travaux respectifs des techniques et des motifs communs, comme la pulvérisation de l'aquarelle ou l'utilisation de caches, les thèmes de l'escalier, des flèches, des surfaces divisées. En 1926, Kandinsky a soixante ans : une grande exposition itinérante, qui part de Berlin et tourne dans diverses villes allemandes, lui rend hommage.

Un premier projet de travail pour le théâtre est proposé à Kandinsky en 1928. Il met en scène et crée les décors pour *Tableaux d'une exposition* (voir nᵒˢ 70 à 74, p. 96 à 98), suite pour piano de Modest Moussorgsky, dont la première aura lieu le 4 avril au Friedrich-Theater de Dessau.

La démission de Gropius, que Hannes Meyer remplace à la tête du Bauhaus en 1928, marque le début d'une période difficile tant pour Kandinsky

Maquette de la couverture du livre théorique de Kandinsky, *Punkt und Linie zu Fläche* [Point-Ligne-Plan], Munich, A. Langen, 1926, annotée par Herbert Bayer ; première édition cartonnée

Double page de la partition de Modest Moussorgsky, *Tableaux d'une exposition*, 1874, annotée par Félix Klee, assistant de Kandinsky Mise en scène par Kandinsky au Friedrich-Theater à Dessau, 1928

Kandinsky
et Josef Albers dans
le parc du Bauhaus à
Dessau, été 1932

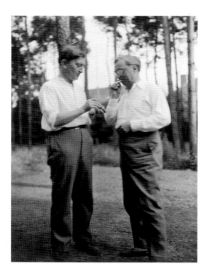

Kandinsky
en vacances à
Hendaye, 1929

**junge menschen
kommt ans bauhaus!**

Quatrième de
couverture d'une
brochure publicitaire du
Bauhaus, Dessau, 1929
Archives Kandinsky,
Paris, Mnam/Cci

«Exposition
d'Aquarelles de
Wassily Kandinsky»,
Paris, galerie Zak,
15-31 janvier 1929
Archives Kandinsky,
Paris, Mnam/Cci

EXPOSITION

d'Aquarelles de

**WASSILY
KANDINSKY**

du 15 au 31
Janvier
1929

Le Vernissage aura lieu le mardi 15 de 16 à 18 heures

GALERIE ZAK
Place St-Germain-des-Prés
PARIS

rencontré dès 1927. Dans un article important destiné à ce périodique, Kandinsky prend la défense de l'art abstrait qui, selon lui, manque d'adeptes en France. «Le contact de l'angle aigu d'un triangle avec un cercle n'a pas d'effet moindre que celui du doigt de Dieu avec le doigt d'Adam chez Michel-Ange[28].» Cependant, de cette période de travail intense d'enseignant et de peintre les loisirs ne sont pas bannis. En 1929, les Kandinsky passent l'été sur la côte basque en compagnie de Paul Klee et de son épouse; en 1930, ils retournent en Italie où ils admirent une fois encore les mosaïques de Venise et de Ravenne; en 1931, une croisière en Méditerranée leur permet de visiter l'Égypte, la Turquie, la Grèce et à nouveau l'Italie.

Lorsque le parti national-socialiste remporte les élections en Saxe-Anhalt, dont dépend la ville de Dessau, le Bauhaus est obligé de fermer ses portes. Devenu école privée d'architecture, il rouvrira à Berlin en 1932. Nonobstant ces bouleversements et en dépit du fait qu'il demeure aux yeux des nazis un Russe bolchévique alors qu'il a obtenu la nationalité allemande en 1928, Kandinsky reste au Bauhaus jusqu'à sa fermeture définitive, espérant toujours en un changement de la politique culturelle de Hitler. Ce dernier devenu chancelier, le destin du Bauhaus est fatal. L'établissement déjà perquisitionné est mis sous séquestre en avril 1933. En juillet, Mies van der Rohe rédige la circulaire annonçant la fermeture de l'école. C'est en ce même mois de juillet que Kandinsky peint la dernière œuvre de la période du Bauhaus, *Développement en brun* (voir n° 86, p. 106-107). Après quelques jours de vacances en France, les Kandinsky organisent leur départ de Berlin et s'installent définitivement à Neuilly-sur-Seine en décembre.

que pour l'école qui amorce son déclin. C'est cette même année que Gropius, Moholy-Nagy et Breuer quittent le Bauhaus. Puis c'est au tour de Schlemmer en 1929, et de Klee en 1931. Kandinsky, qui n'a jamais vu d'un bon œil la soumission de l'art à la production industrielle, réclame l'ouverture de cours de peinture libre qui s'ouvrent en 1927. Mais la politisation croissante de l'école crée des difficultés à l'artiste, contesté par certains étudiants: un groupe communiste demande en effet la suppression de son cours jugé trop formaliste. Ce n'est qu'avec l'arrivée de Ludwig Mies van der Rohe, qui succède à Meyer en août 1930, que la discipline est rétablie au Bauhaus, toute activité politique y étant désormais exclue. L'audience grandissante du parti national-socialiste en Saxe-Anhalt impose d'ailleurs à tous la plus grande prudence.

En 1929, Kandinsky fait la connaissance de celui qui deviendra son principal collectionneur américain, l'industriel Solomon R. Guggenheim qui, dans le courant de l'été, rend visite à l'artiste en compagnie de son conseiller artistique, Hilla von Rebay. Guggenheim achète une œuvre importante de 1923, *Composition VIII*. L'année 1929 voit également la première exposition du peintre en France: une sélection d'aquarelles est présentée à Paris à la galerie Zak. L'année suivante, en 1930, il rencontre Michel Seuphor et, en 1931, il collabore à la revue *Cahiers d'Art* de Christian Zervos

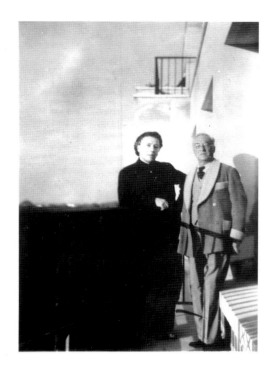

Joseph Breitenbach
Vue de la fenêtre de
l'appartement des Kandinsky
à Neuilly-sur-Seine, 1938.
Tirage de 1974, signé par
le photographe

André Breton
et Kandinsky sur
le balcon de l'appartement
au 135 boulevard de la
Seine, Neuilly-sur-Seine,
vers 1934-1938

Paris, 1933-1944

Nouvelle
scène artistique
et nouveau marché, 1934-1939

Kandinsky quitte l'Allemagne à contre-
cœur et choisit de s'installer à Paris.
Persuadé que ce séjour sera de courte
durée et qu'il pourra facilement expo-
ser et trouver de nouveaux acheteurs
dans la capitale française, également
capitale mondiale de l'art à cette
époque, il n'envisage pas de s'exiler
aux États-Unis, où se trouvent déjà
Josef Albers et Walter Gropius, ou en
Suisse où les Klee se sont installés.
Sur les conseils et avec l'aide de Marcel
Duchamp, les Kandinsky choisissent
d'habiter à la périphérie de Paris, à
Neuilly-sur-Seine précisément, dans un
appartement moderne tout proche du
bois de Boulogne. Dans ce quartier
qu'il considère comme le plus beau de

la ville, Kandinsky mène une vie tran-
quille et retirée ; il fréquente quelques
amis fidèles comme Christian et
Yvonne Zervos, Gualtieri di San
Lazzaro, Alberto Magnelli, Joan Miró,
Hans Arp et sa femme Sophie Taeuber-
Arp. Ses journées sont rythmées de
façon déterminée : travail à l'atelier, à
la lumière naturelle, le matin et
l'après-midi ; promenade au bois avant
le déjeuner ; thé en fin d'après-midi et,
le soir, écriture et lecture.
Dès 1934, les travaux réalisés dans
l'atelier de Neuilly témoignent d'un
changement stylistique et thématique.
À la sévère structuration architecturale
des surfaces – caractéristique des
œuvres des dernières années du
Bauhaus – se superpose un vocabulaire
de formes stylisées et biomorphes,
souples, sinueuses et fantasques[29], dans
lequel on perçoit certaines similitudes
avec le travail de Miró ou de Arp.

L'influence de la scène parisienne
dominée par Picasso et les surréalistes,
les relations passagères avec le groupe
Abstraction-Création et la nécessité
d'adapter son travail à un marché
artistique très différent du marché
allemand amènent l'artiste à modifier,
outre le contenu et le style de ses
œuvres, la technique et les dimensions
de celles-ci. Dans les peintures, l'huile
est désormais souvent mélangée à du
sable afin d'obtenir un effet qui
évoque la fresque et, en mai 1935,
Kandinsky entreprend une série de
gouaches sur papier noir qui ne sont
pas sans évoquer certains travaux
d'Henri Michaux ou de Miró de la
même époque. De plus, au format
carré, si fréquent et tant apprécié de
Kandinsky, se substituent des toiles
proches du rectangle[30]. Néanmoins, les
espoirs que le peintre portait envers
les collectionneurs français et le rôle

Dernière lettre
autographe de Paul Klee à
Kandinsky du 30 décembre 1939.
Klee mourra en juin 1940.
Archives Kandinsky,
Paris, Mnam/Cci

de Paris – phare du marché mondial de l'art – sont très vite déçus. Kandinsky se rend compte que, sur cette scène française, plusieurs facteurs jouent contre lui : son origine russe et sa nationalité allemande, son désintérêt de la politique et, surtout, sa position de peintre abstrait. Aucun musée public ne lui consacre d'exposition personnelle, aucun marchand célèbre ne le représente à Paris. Seules quelques petites galeries privées (comme celle de Jeanne Bucher où il expose en 1936, 1939, 1942 et 1944) présentent courageusement son travail. Ce n'est qu'en 1937 que l'État français acquiert une première œuvre ; il s'agit d'une gouache, *La Ligne blanche* (voir n° 90, p. 110), réalisée en 1936. Deux ans plus tard, une toile importante, la *Composition IX* également de 1936 (voir n° 89, p. 109), entre dans les collections publiques françaises. On com-

prend donc mieux que Kandinsky défende dans ses écrits, avec tant d'insistance, l'art abstrait ou « concret », jugé en France à cette époque répétitif, froid et cérébral. « Son pur ! [rétorque Kandinsky], autrement dit exempt de ces perturbations secondaires que les Français nomment si élégamment "parasites". C'est avec ce matériau que le peintre abstrait "construit" ses tableaux. [...] L'art abstrait est donc un art "pur" capable de procurer au spectateur une impression "cosmique"[31]. »
Par contre, le marché américain, représenté par des collectionneurs particulièrement importants comme Katherine S. Dreier ou Solomon R. Guggenheim, et des galeristes comme J. B. Neumann et Karl Nierendorf, est beaucoup plus actif. En 1937, Kandinsky se rend à Berne pour l'inauguration de sa rétrospective

à la Kunsthalle ; ce voyage lui donne l'occasion de revoir une dernière fois Paul Klee, gravement malade. Durant cette même année, il participe à une autre exposition marquante organisée à Paris par André Dézarrois au musée du Jeu de paume et intitulée « Origines et développement de l'art international indépendant ». Une sélection judicieuse de cinq œuvres, faite par l'artiste, permettait aux Parisiens et aux visiteurs du monde entier de voir une œuvre magistrale de la période munichoise (*Avec l'arc noir*, 1912, voir n° 20, p. 58-59) et de se faire à la fois une idée de l'évolution de son art et de son rôle de pionnier de l'abstraction. Cette exposition présentée dans un musée d'État avait valeur de reconnaissance officielle des mouvements artistiques contemporains aussi contestés que le surréalisme, le constructivisme et l'art non figuratif.
Le rôle éminent de Kandinsky au sein des avant-gardes internationales du premier quart du siècle reçoit la même année une consécration d'une toute autre nature. Les organisateurs de l'exposition « Entartete Kunst » [Art dégénéré] réunissent à Munich, sous le patronnage du parti national-socialiste, quatorze de ses œuvres dont deux peintures. Le même parti avait exigé des musées publics le décrochage de cinquante-sept œuvres de Kandinsky.

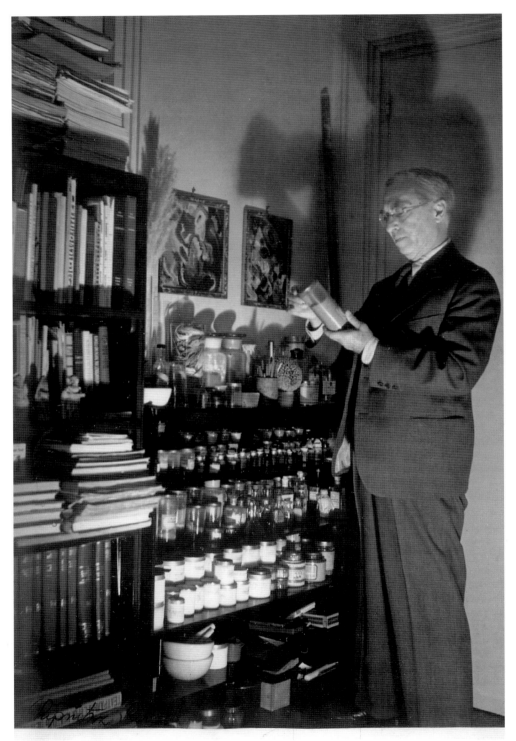

Portrait
de Kandinsky
dans son atelier
à Neuilly-sur-Seine, 1936
Photographe:
Bernard Lipnitzki
© Roger Violet, Paris

Les dernières années, 1940-1944

En juillet 1939, peu avant la déclaration de la Seconde Guerre mondiale, les Kandinsky obtiennent la nationalité française. Ils passent les premiers mois du conflit à Cauterets (Hautes-Pyrénées) puis reviennent à Paris fin août 1940. Malgré les propositions de quelques amis qui souhaitaient faciliter leur émigration aux États-Unis, les Kandinsky décident de rester dans la capitale française.

Le peintre achève en 1942 une dernière toile de grand format, *Tensions délicates,* puis se consacre exclusivement à de petits tableaux et œuvres sur papier.

Au début de 1944, il participe à une exposition de groupe organisée par la galerie Jeanne Bucher en compagnie de César Domela et Nicolas de Staël. Il tombe malade en mars mais continue à travailler jusqu'en juillet. Il incombe à Nina Kandinsky d'organiser la dernière exposition de son vivant qui sera inaugurée le 7 novembre à la galerie L'Esquisse.

Vassily Kandinsky meurt à Neuilly-sur-Seine le 13 décembre 1944, à l'âge de soixante dix-huit ans.

Traduit de l'italien
par Anne Guglielmetti

1. Kandinsky, *Regards sur le passé et autres textes 1912-1922,* (sous la direction de Jean-Paul Bouillon) Paris, Hermann, 1974, p. 131-132, traduction française d'un texte autobiographique intitulé *Rückblicke,* publié en 1913 dans l'album *Kandinsky 1901-1913* par la galerie Der Sturm de Berlin pendant la durée du 1er Salon d'automne organisé par cette galerie (Kandinsky y est exposé).

2. Lettre à André Dézarrois du 31 juillet 1937, citée dans *Kandinsky* (sous la direction de Christian Derouet et Jessica Boissel), catalogue d'exposition, Paris, Éditions du Centre Pompidou, 1984, p. 13. En ce qui concerne l'expérience dans l'isba, voir *Regards sur le passé, op. cit.,* p. 108.

3. Voir P. Weiss, *Kandinsky and Old Russia. The Artist as Ethnographer and Shaman,* New Haven et Londres, Yale University Press, 1995.

4. Voir *Regards sur le passé, op. cit.,* p. 97-99, notamment les notes 37, 41 et 43 (p. 250-256) qui soulignent la difficulté de situer ces «événements» dans le temps.

5. Voir «W. Kandinsky. Der Blaue Reiter (Rückblick). Lettre à Paul Westheim», *Das Kunstblatt,* XIV, 2 février 1930, p. 57.

6. Voir Kandinsky, *Regards sur le passé, op. cit.,* p. 121.

7. *Ibid.*

8. Voir à ce sujet la lettre à Dimitri Kardovski du 14 novembre 1900, citée dans N. B. Avtonomova, «Die Briefe Wassily Kandinskys an Dimitri Kardovsky», in *Wassily Kandinsky – Die erste sowjetische Retrospektive,* catalogue d'exposition, Francfort-sur-le-Main, Schirn Kunsthalle, 1989, p. 49.

9. En ce qui concerne l'organisation des expositions par le groupe Phalanx et l'influence du Jugendstil dans la formation de Kandinsky, voir P. Weiss, *Kandinsky in Munich – The Formative Jugendstil Years,* Princeton, Princeton University Press, 1979.

10. Voir la lettre à Gabriele Münter du 10 septembre 1904, citée dans Hans K. Roethel, *Kandinsky – Das graphische Werk,* Cologne, DuMont Schauberg, 1970, p. XXIV.

11. Voir Johannes Eichner, *Kandinsky und Gabriele Münter – Von Ursprüngen moderner Kunst,* Munich, Bruckmann, 1957, p. 52.

12. *Ibid.,* p. 89. Jawlensky et Werefkin étaient surnommés «Giselisten» parce qu'ils habitaient au n° 23 de la Giselastrasse à Schwabing.

13. Cette notion recouvre à la fois les loubki (gravures sur bois populaires collectionnées par Kandinsky et Larionov, par exemple) et la peinture d'enseigne qui passionnait Larionov et Malévitch.

14. Voir à ce sujet J. Boissel, « "Ces choses-là ont leur propre destin " (Kandinsky et le théâtre expérimental)», in *Le Cavalier bleu,* catalogue d'exposition, Berne, Kunstmuseum, 1986, p. 240-251.

15. Kandinsky, *Du spirituel dans l'art et dans la peinture en particulier,* Paris, Denoël/Gonthier, 1969, p. 182-183, trad. Pierre Volboudt.

16. «Lutte des sons, équilibre perdu, "principes" renversés, roulements inopinés de tambours, grandes questions, aspirations sans but visible, impulsions en apparence incohérentes, chaînes rompues, liens brisés, renoués en un seul, contrastes et contradictions, voilà quelle est notre Harmonie.», *ibid,* p. 141.

17. Voir la lettre à Franz Marc du 19 juin 1911, citée dans Klaus Lankheit (sous la direction de), *W. Kandinsky – F. Marc, Briefwechsel,* Munich, R. Piper, 1983, p. 40.

18. «Die Wilden» [Les Sauvages] est un synonyme du terme français «Les Fauves» employé par Franz Marc et David Bourliouk dans l'almanach *Der Blaue Reiter* pour désigner les avant-gardes française, allemande et russe.

19. Lettre de Kandinsky à André Dézarrois du 15 juillet 1937. Une copie carbone est conservée dans les Archives Kandinsky, Paris, Mnam/Cci.

20. «Pour arriver à quelque chose, il faut travailler, travailler. Et comme on oublie ce qu'on sait. [sic] Toute la force splendide de mes études anciennes était perdu[e]. Enfin, hier, je l'ai retrouvé[e]», lettre de Kandinsky à Gabriele Münter du 4 juin 1916, écrite en français, citée dans Hans K. Roethel, Jean K. Benjamin, *Kandinsky. Catalogue raisonné de l'œuvre peint,* Paris, Éditions Karl Flinker, 1984, t. 2, p. 580.

21. Vivian. E. Barnett, «Kandinsky – Arbeiten auf Papier», in *Kandinsky, Kleine Freuden, Aquarelle und Zeichnungen,* catalogue d'exposition, Düsseldorf, Kunstsammlung Nordrhein-Westfalen, 1992, p. 37.

22. Voir notamment les lettres à Gabriele Münter des 4 juin et 4 septembre 1916, citées dans Roethel-Benjamin, *op. cit.,* p. 580.

23. N. Pounine, «V zachtchitou jivopissi», *Apollon,* n° 1, 1917, p. 62, cité dans John E. Bowlt, «Wassily Kandinsky: Verbindungen zu Russland», in *Wassily Kandinsky. Die erste sowjetische Retrospektive, op. cit.,* p. 73.

24. Voir Nicoletta Misler, «Kandinsky e la scienza. Fra Mosca e l'Occidente», *Kandinsky tra Oriente e Occidente. Capolavori dai Musei Russi,* catalogue d'exposition, Florence, Palazzo Strozzi, 1993, p. 48.

25. P. Westheim, «Bemerkungen zur Quadratur des Bauhauses» [Remarques à propos de la quadrature du Bauhaus], *Das Kunstblatt,* VII, 1923, p. 319.

26. W. Gropius, lettre à sa mère du 19 janvier 1920, citée dans Paul Hahn, «Idee e utopie degli anni di fondazione», *Bauhaus – da Klee a Kandinsky, da Gropius a Mies van der Rohe 1919-1933,* catalogue d'exposition, Milan, Fondazione Antonio Mazzotta, 1996, p. 39.

27. «J'aime aujourd'hui le cercle comme j'ai aimé autrefois le cheval, par exemple» déclare Kandinsky dans un questionnaire publié dans Paul Plaut, *Die Psychologie der produktiven Persönlichkeit* [La Psychologie de l'individu productif], Stuttgart, Ferdinand Enke 1929, p. 306-308.

28. Kandinsky, «Réflexions sur l'art abstrait», *Cahiers d'Art,* n° 7-8, 1931, p. 353, repris dans *Écrits complets,* (sous la direction de Philippe Sers), Paris, Denoël-Gonthier, 1970, t. II, p. 333-334.

29. Voir à ce sujet V. E. Barnett, «Kandinsky and Science: The Introduction of Biological Images in the Paris Period», in *Kandinsky in Paris, 1934-1944,* catalogue d'exposition, New York, The Solomon R. Guggenheim Museum, 1985, p. 61-87.

30. Sur les relations entre Kandinsky et le marché parisien, voir Georgia Illetschko, *Kandinsky und Paris. Die Geschichte einer Beziehung,* Munich et New York, Prestel, 1997.

31. Kandinsky, «To retninger», *Konkretion,* Copenhague, 15 septembre 1935, p. 7-10, traduction française «Deux directions», *Les Cahiers de l'Art vivant,* n° 27, février 1972, p. 32.

Chaque fiche technique comprend:
le titre et la date
de l'œuvre (telle qu'elle est inscrite
à même l'œuvre, entre crochets
quand elle est proposée par la
rédaction du catalogue raisonné);
la technique et le support;
les dimensions en centimètres;
le relevé des inscriptions;
son mode d'acquisition
et son numéro d'inventaire.
Elle est éventuellement
accompagnée d'une notice
dont les sources proviennent
des ouvrages de référence
suivants:

Hans Konrad Roethel,
Kandinsky. Das graphische Werk
[Les estampes], Cologne,
DuMont Schauberg, 1970.

Hans Konrad Roethel, Jean K. Benjamin,
*Kandinsky – Catalogue raisonné
de l'œuvre peint,* 2 tomes,
Paris, Éditions Karl Flinker,
t. 1, 1982 ; t. 2, 1984.

Vivian Endicott Barnett,
*Kandinsky. Aquarelles.
Catalogue raisonné,* 2 tomes, Paris,
Éditions Société Kandinsky,
t. I, 1992 ; t. 2, 1994.

Kandinsky, catalogue d'exposition
(sous la direction de Christian Derouet
et Jessica Boissel), Paris, Éditions
du Centre Pompidou, 1984,
ouvrage référencé D/B.

Abréviation utilisée:
Mnam/Cci: Musée national
d'art moderne/Centre de création
industrielle,

catalogue des œuvres

Notices établies par Claude Allemand-Cosneau

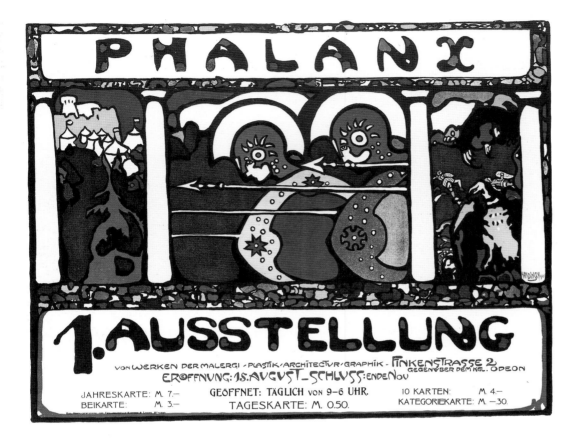

Kandinsky (à gauche) et ses élèves
de l'école Phalanx, avant le «travail sur le
motif», dans les montagnes bavaroises
à Kochel

2 Hiver, Schwabing, 1902

Huile sur carton entoilé
23,7 x 32,9 cm
Legs Nina Kandinsky, 1981
AM 1981-65-1
D/B 3

Les premières œuvres de Kandinsky, longtemps passées sous silence, traduisent les recherches de l'artiste pour sortir du conformisme ambiant, pour se dégager du Jugendstil triomphant et expérimenter la peinture en plein air à la manière des impressionnistes. On sait combien, lors d'une exposition présentée à Moscou, une *Meule de foin* de Monet avait vivement marqué le jeune Kandinsky (n'en ayant pas d'emblée reconnu le motif, il avait senti confusément que l'objet faisait défaut au tableau). De plus, dans la douzaine d'expositions organisées par le groupe Phalanx entre 1901 et 1904, des œuvres de Claude Monet, Théo van Rysselberghe ou Paul Signac avaient été montrées. Kandinsky, entraînant ses élèves dans les environs de Munich, réalisa alors de nombreuses petites études à l'huile posant sur le carton entoilé, au couteau, de larges traînées et taches de couleur, matière épaisse qui joue parfois avec le fond blanc laissé en réserve.

3 Dragon à trois têtes, 1903

Gravure sur bois
14,6 x 7,4 cm
Monogrammé en bas à
droite dans le bois: K
Legs Nina Kandinsky, 1981
AM 1981-65-823

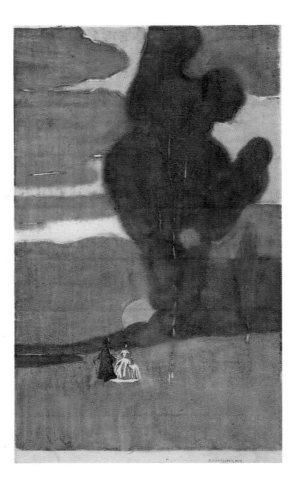

4 Lever de la lune, 1904

Gravure sur bois en couleurs
25 x 15 cm
Signé en bas à droite sur la marge
à la mine de plomb: KANDINSKY
Legs Nina Kandinsky, 1981
AM 1981-65-697
D/B 30

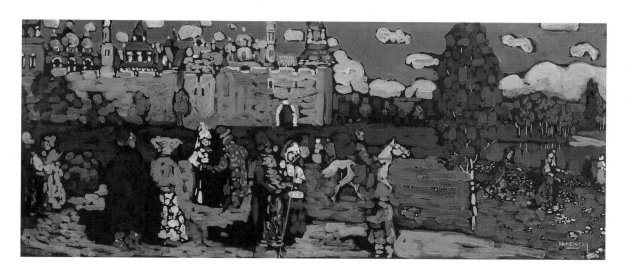

5 Vieille Russie
(Scène russe, dimanche), 1904

Tempera sur carton noir
(au revers : une autre tempera
représentant un vieillard barbu)
23 x 54,7 cm
Signé en bas à droite
à la gouache blanche : KANDINSKY
Legs Nina Kandinsky, 1981
AM 1981-65-83 (recto-verso)
D/B 38

Dans le même temps que les études
peintes d'après nature, Kandinsky exécute
ce qu'il appelle ses « dessins coloriés »,
« décoratifs », en fait des tempera sur
carton ou papier noir au sujet et à la tech-
nique radicalement opposés. Dans cette
série très spécifique, d'un format plus
grand et plus allongé, Kandinsky compose
de mémoire – s'aidant parfois de photo-
graphies – des scènes animées inspirées de
ses voyages à Venise, en Hollande ou, plus
souvent, des souvenirs de sa Russie natale.
L'enquête ethnologique qu'il avait menée
dans la lointaine province de Vologda
l'avait mis en contact étroit avec la société
rurale, les mythes finno-ougriens et sibé-
riens et l'art populaire russe – symbolique,
narratif et coloré. Ce sont les peintres
« ambulants » réalistes, comme Répine, qui
avaient les premiers cherché à exprimer le
caractère authentique du peuple russe
résistant au pouvoir tsariste et Kandinsky
reprend ces thèmes « petits russiens ». Plus
que le simple folklore, c'est tout le

système de pensée de la vieille Russie qui
attire Kandinsky. Peg Weiss dans sa
récente étude *Kandinsky and Old Russia.
The Artist as Ethnographer and Shaman*
démontre, que tout au long de sa vie,
l'artiste a puisé aux sources de cette pen-
sée syncrétique dans laquelle, dès le
XIVe siècle, le christianisme s'est mêlé à la
tradition païenne des mythes épiques
finnois et du chamanisme sibérien.

Ici des personnages endimanchés, en cos-
tumes traditionnels, se promènent dans la
campagne au pied d'une ville fortifiée. La
compagnie se dirige vers un arbre isolé, le
bouleau sacré de ces peuples du Grand
Nord[1]. Ainsi la célébration du dimanche
chrétien et les rites païens se trouvent
mêlés. Kandinsky ne cherche pas à nous
livrer le sens immédiat de cette scène mais
à provoquer chez le spectateur un écho
(*Klang*) qui ouvrira à la compréhension du
contenu. L'emploi de coloris vifs, antinatu-
ralistes, sur un fond noir qui apparaît en
réserve entre les touches de matière fluide
et mate, crée cette harmonie sonore.

Cette œuvre a également fait l'objet
d'une petite xylographie *(Dimanche, vieille
Russie,* Roethel, n° 47). Par les moyens
mêmes mis en œuvre, la gravure sur bois
permet une transcription de la peinture, le
travail au ciseau étant aussi synthétique
que la touche de couleur.

1. P. Weiss, *Kandinsky and Old Russia.
The Artist as Ethnographer and Shaman,*
New Haven et Londres, Yale University
Press, 1995, p. 40.

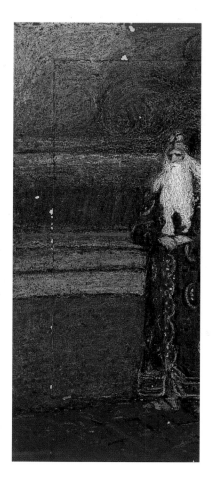

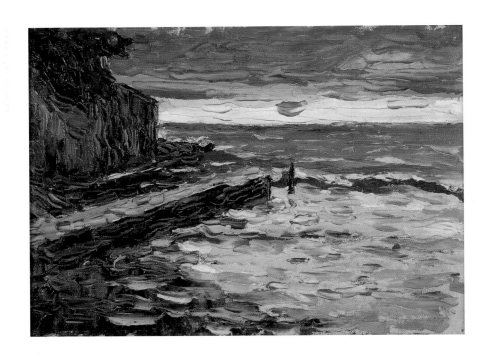

**8 Rapallo,
mer orageuse**, 1906

Huile sur carton entoilé
23 x 33 cm
Legs Nina Kandinsky, 1981
AM 1981-65-28
D/B 53

**10 Le Parc de
Saint-Cloud – Clairière**,
1906-1907

Huile sur carton
24 x 33 cm
Legs Nina Kandinsky, 1981
AM 1981-65-29
D/B 54

Lors de ses voyages en Europe, à Tunis,
Rapallo ou Paris, Kandinsky continue à
exécuter de petites peintures, à la facture
large et puissante, où l'horizon se relève
de plus en plus pour ne laisser place
qu'aux impressions colorées que l'on ne
peut s'empêcher de rapprocher des
œuvres postimpressionnistes.

7 Tunis, une rue, 1905

Huile sur carton entoilé
24 x 32,8 cm
Legs Nina Kandinsky, 1981
AM 1981-65-23
D/B 47

6 Samedi soir

(Hollande), 1904

Tempera sur papier noir
collé sur carton
35,2 x 50,3 cm
Signé en bas à gauche à
la gouache blanche : KANDINSKY
Legs Nina Kandinsky, 1981
AM 1981-65-85
D/B 45

Chanson
(Chant de la Volga), 1906

Tempera sur carton noir
49 x 66 cm
Signé en bas à gauche à
la gouache blanche : KANDINSKY
Legs Nina Kandinsky, 1981
AM 1981-65-87
D/B 57

Connue aussi sous le nom de *Chant de
la Volga*, cette œuvre propose une vision
idéalisée, presque chevaleresque de ces
bateliers dans des drakkars décorés, pré-
texte à l'expression colorée d'un folklore
de légende. Rappelons que Kandinsky
avait, dans la maison de Murnau, peint
l'escalier et des meubles des mêmes motifs
populaires, en souvenir peut-être d'une
expérience passée : entrant dans une mai-
son de Vologda entièrement décorée, il
avait eu l'impression de pénétrer complè-
tement dans la peinture. L'effet chroma-
tique est accentué ici par les réserves
noires du fond et les touches de couleur
sont posées comme au pochoir ou juxtapo-
sées à la manière d'une mosaïque.

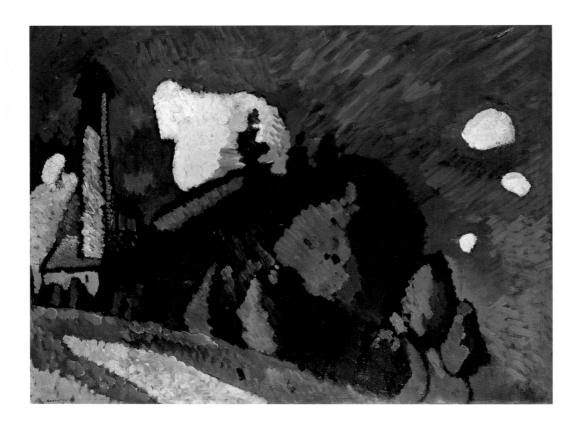

Il existe un autre petit tableau à l'huile (Solomon R. Guggenheim Museum, New York) aux tons éteints et dans lequel on reconnaît plus aisément la tour de la brasserie de Murnau. Dans les paysages des années 1908-1909, Kandinsky s'éloigne de plus en plus de la réalité, posant en larges hachures les couleurs exaltées jusqu'à saturation par des superpositions et des contrastes puissants. Le blanc, ici les masses nuageuses, intervient comme couleur à part entière et la recherche d'expressivité l'emporte sur toute considération naturaliste. Ainsi la tour verte est soulignée de petites hachures rouges et d'un rose vibrant et les collines boisées ont des reflets violets.

11 Paysage à la tour, 1908

Huile sur carton
74 x 98,5 cm
Signé et daté en bas à gauche:
KANDINSKY i908
Donation Nina Kandinsky, 1976
AM 1976-849
D/B n° 69

Kandinsky qui peignit dix *Compositions* dont sept avant guerre les définit comme des «Improvisations» mais lentement élaborées, reprises, examinées, et longuement travaillées à partir des premières ébauches, presque d'une manière pédante. «[...] La raison, le conscient, l'intentionnel, l'efficacité jouent un rôle prédominant. Simplement ce n'est pas le calcul, mais le sentiment qui l'emporte toujours[1].» Il subsiste plusieurs dessins et études préparatoires pour la *Composition III* dont celui-ci, en sens inverse par rapport à l'œuvre achevée qui fut détruite pendant la Seconde Guerre mondiale.

Le sujet en est défini par Will Grohmann comme un amas de rochers[2] (celui du milieu était bleu) avec des arbres (au premier plan), des cavaliers (au premier plan également) et des figures (au centre). Un autre dessin très schématique (AM 1981-65-191, D/B 95) se présente comme un ensemble de lignes de forces rectilignes ou jaillissant en courbes, à partir de points très marqués dont la trace subsiste dans le dessin avec la mise au carreau. Grohmann estime que *Composition III* était une œuvre «tragique» dans une atmosphère de catastrophe.

1. Kandinsky, *Du spirituel dans l'art et dans la peinture en particulier*, Paris, Gallimard, 1989, collection «Folio/Essais», p. 210.
2. W. Grohmann, *Vassily Kandinsky, sa vie, son œuvre*, Paris, Flammarion, 1958, p. 121.

12 Dessin

pour *Composition III*, 1910

Encre de Chine sur papier
25 x 30,4 cm
Monogrammé et daté
en bas à gauche: K 1910
Legs Nina Kandinsky, 1981
AM 1981-65-194
D/B 97

13 Dessin

pour *Composition III*, 1910

Mine de plomb, crayon gras
et crayon bleu sur papier
(mise au carreau)
16,5 x 20,9 cm
Legs Nina Kandinsky, 1981
AM 1981-65-195 (verso)
D/B 98

Composition III, 1910
Huile sur toile. 190 x 250 cm
Signé et daté: KANDINSKY 1910
Œuvre détruite pendant
la Seconde Guerre mondiale

14 Improvisation XIV, 1910

Huile sur toile
74 x 125,5 cm
Signé et daté en bas
à gauche: KANDINSKY i9i0
Don de Nina Kandinsky, 1966
AM 4347 P
D/B

Pour mieux comprendre les recherches plastiques de Kandinsky au début des années dix, il est indispensable de se référer à son premier grand livre théorique, *Du spirituel dans l'art et dans la peinture en particulier*[1], où l'artiste développe non pas une théorie *a priori* de l'art abstrait mais une pensée intimement liée à sa pratique picturale, engagée alors dans le processus de l'abstraction.
On connaît l'anecdote fameuse de Kandinsky découvrant dans son atelier, au crépuscule, posé sur le côté, un de ses propres tableaux qu'il n'identifie pas mais dont la beauté indescriptible et le flamboiement intérieur le saisissent: «Je sus alors exactement que l'objet nuit à mes tableaux[2].»

Il n'est pas possible de résumer ici le texte dense de *Du spirituel dans art et dans la peinture en particulier*, mais quelques remarques partielles peuvent être faites.
Dans la première partie de son ouvrage, Kandinsky réfléchit sur la situation spirituelle de son temps – dans tous les domaines – pour justifier sa position spiritualiste. Outre la référence à la théosophie de Rudolf Steiner, il fait appel à un événement scientifique contemporain – la remise en cause de l'existence de la matière – pour expliquer un nécessaire recours au spirituel: «La désintégration de l'atome était la même chose dans mon âme que la désintégration du monde entier [...]. La science me paraissait anéantie.»
Jean-Paul Bouillon a bien montré qu'en fait Kandinsky glissait du concept scientifique de matière (dont le contenu changeait effectivement) à un niveau philosophique et utilisait l'argument fallacieux de la crise de la physique (en fait une évolution) pour condamner le matérialisme et plaider pour une philosophie idéaliste[3].
Le grand «tournant spirituel» auquel aspire Kandinsky, suivant en cela l'«intuition» bergsonienne, il le trouve engagé en littérature par Maurice Maeterlinck qui, avec les mots, «matériau pur de la poésie», sait parler à l'âme.
«La musique de l'avenir» est pour lui celle de Schönberg (dont le *Traité d'harmonie* vient de paraître): elle «nous introduit à

un Royaume où les émotions musicales ne sont pas acoustiques mais *purement spirituelles*[4]».
La musique apparaît d'ailleurs à Kandinsky comme un modèle méthodologique pour la peinture car «[elle] est l'art qui utilise ses moyens non pour représenter les phénomènes de la nature, mais pour exprimer la vie spirituelle de l'artiste et créer une vie propre des sons musicaux. [...].De là découle la recherche de la peinture dans le domaine du rythme, des mathématiques et des constructions abstraites [...][5]».
Dans la seconde partie de *Du spirituel dans l'art*, Kandinsky cherche à développer les moyens propres de la peinture: analysant «l'action de la couleur» et particulièrement «sa résonance intérieure» sur l'âme, il conclut toujours, dans une métaphore musicale, que l'harmonie des couleurs doit reposer sur le principe de l'entrée en contact efficace avec l'âme humaine. Cette base sera définie comme le *principe de la nécessité intérieure*[6]. La même conclusion s'impose pour la forme c'est-à-dire «la délimitation d'une surface par rapport à une autre», étant entendu que «toute forme a un contenu intérieur» et qu'elle peut désigner un objet matériel ou un être abstrait.
La question cruciale que se pose alors Kandinsky est de savoir si l'artiste doit ou non renoncer «à ce qui est objet»? En rompant avec le problème de la représentation classique, en plaidant pour l'indépendance de la couleur et de la forme par rapport à l'objet, Kandinsky ne peut que s'appuyer sur le seul guide supérieur infaillible: le principe de la nécessité intérieure.
Cette nécessité intérieure est formée selon lui de trois nécessités mystiques: chaque artiste doit exprimer ce qui lui est propre et ce qui est propre à son époque (ces deux éléments sont de «nature subjective» donc contingente); mais chaque artiste doit aussi exprimer ce qui est propre à l'art en général: cet élément objectif, «celui de l'art pur et éternel», reste éternellement vivant» et possède lui aussi «une inévitable volonté de s'exprimer[7]» (c'est au nom de ce principe, présent dans toutes les véritables œuvres d'art que Kandinsky pourra confronter, au-delà des écoles et des tendances, des œuvres de toute nature dans l'almanach *Der Blaue Reiter*).
Kandinsky fait ensuite une brillante analyse des couleurs elles-mêmes dans leurs relations de contrastes (chaud-froid, clarté-obscurité, grave-aigu, terrestre-céleste, statique-en mouvement...) et dans l'effet de résonance qu'elles produisent sur l'âme humaine.
L'harmonie cachée de la composition (y compris d'un tableau qui s'éloigne de la

représentation de l'objet, ce qui ne paraît pas encore inéluctable à Kandinsky) et la valeur expressive de l'espace coloré du tableau, née de manière «mystérieuse» de la «nécessité intérieure de l'artiste», existent indépendamment de lui de manière concrète et réelle (ce qui incitera plus tard Kandinsky à parler non plus d'art «abstrait» mais d'art «concret»). Le spectateur doit moins chercher une explication à l'œuvre qu'accepter d'y pénétrer lui aussi.

C'est également dans *Du spirituel dans l'art* que le peintre propose une classification de sa propre production: définies comme «expressions pour une grande part inconsciente et souvent formées soudainement d'événements de caractère intérieur, donc impressions de la "nature intérieure"», les *Improvisations* sont un des trois genres dans lequel Kandinsky classe – entre les *Impressions* et les *Compositions*[8] – un certain nombre de ses tableaux à partir de 1908 (Kandinsky peint trente-cinq *Improvisations* entre 1909 et 1914).

C'est le dessin préparatoire conservé au Musée national d'art moderne qui permet de comprendre le sujet de cette *Improvisation*: dans un paysage aux arbres élancés, deux chevaliers armés et leur monture se font face, immobiles. Dans la peinture, la couleur encore cernée de noir crée le dynamisme et, sur le fond bleu ciel (lac ou montagne), convergent les forces des deux protagonistes, juste avant l'impact. L'agencement des formes colorées atteint ici le non-objectif.

1. Achevé en 1909, l'ouvrage ne fut édité que fin 1911 (daté 1912) et connut immédiatement le succès (la première traduction française date de 1949).
2. W. Grohmann, *op. cit.*, p. 54.
3. J.-P. Bouillon, «La matière disparaît»: note sur l'idéalisme de Kandinsky, *Document III, Cahiers d'histoire de l'art contemporaine*, Saint-Étienne, mai 1974, p. 12-16.
4. Kandinsky, *Du spirituel dans l'art et dans la peinture en particulier, op. cit.*, p. 89.
5. *Ibid.*, p. 98.
6. *Ibid.*, p. 112.
7. *Ibid.*, p. 135.
8. *Ibid.*, p. 210.

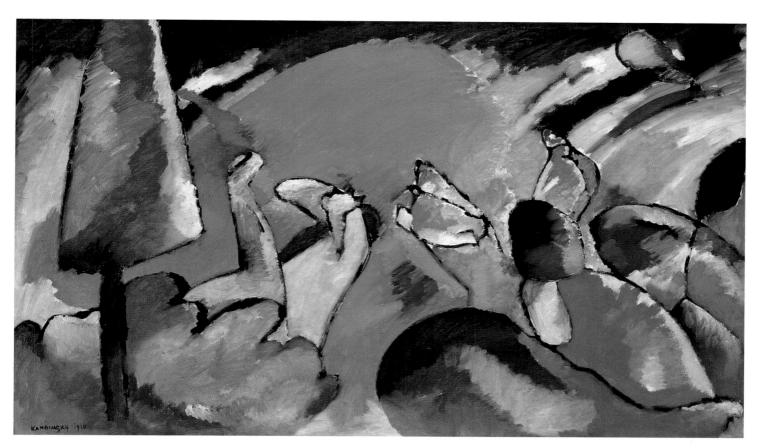

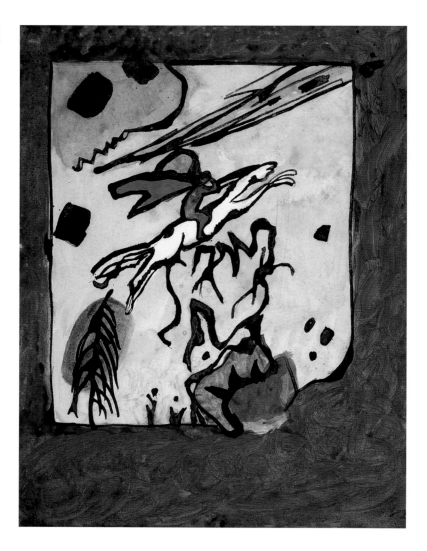

l'œuvre. C'était un travail merveilleux et, en quelques mois, "Der Blaue Reiter" avait trouvé son éditeur. Il parut en 1912. Nous avons montré pour la première fois en Allemagne l'art des "sauvages" dans un livre d'art, l'art "populaire" bavarois et russe (les "sous-verre", les "ex-voto", les "loubki", etc.), l'art "enfantin" et "dilettante". Nous avons donné un facsimilé de *Herzgewächse* de Arnold Schönberg, la musique de ses élèves Alban Berg et Anton von Webern, la peinture ancienne à côté de la peinture moderne, etc. Les articles avaient pour auteurs, des peintres, des musiciens. Delacroix et Goethe affirmaient nos idées par leurs sentences. Les reproductions "illustraient" toutes ces idées.[1] » L'almanach comprenait entre autres, de Kandinsky, un essai «Sur la question de la forme», complétant *Du spirituel dans l'art* et un article «De la composition scénique» précédant le texte de *Sonorité jaune* de 1909.

On connaît, avant la version définitive, onze projets de Kandinsky pour la couverture de l'almanach dont celui de la collection Flinker, peut-être plus tardif que les autres études conservées au Lenbachhaus de Munich. Tous peuvent être mis en relation avec le thème de saint Georges combattant le dragon qui revient comme un leitmotiv dans l'œuvre de l'artiste, de manière évidente à cette époque[2] mais aussi tout au long de sa carrière[3]. «Le cheval porte son cavalier avec vigueur et rapidité. Mais c'est le cavalier qui conduit le cheval. Le talent conduit l'artiste à de hauts sommets avec vigueur et rapidité. Mais c'est l'artiste qui maîtrise son talent» écrit Kandinsky dans *Regards sur le passé*[4]. Ce parallèle conscient s'enrichit encore si l'on suit Peg Weiss dans l'identification de l'artiste-cavalier au chaman utilisant son tambour magique comme monture pour voyager du monde du bien à l'univers souterrain des forces du mal. L'artiste comme intercesseur trouve dans le cavalier bleu un symbole fort, puisque «le bleu est la couleur typiquement céleste», il possède la profondeur et «attire l'homme vers l'infini, il éveille en lui le désir de pureté et une soif de surnaturel[5] ».

1. Kandinsky, «Franz Marc», *Cahiers d'Art*, 1936, n° 8-10, p. 273-275.
2. Hideho Nishida, «Genèse du Cavalier bleu», *XXe siècle*, n° 27, décembre 1966, p. 18-24.
3. P. Weiss, *op. cit.*
4. Kandinsky, *Regards sur le passé et autres textes, 1912-1922*, Paris, Hermann, 1974, p. 111.
5. *Du spirituel dans l'art, op. cit.*, p. 123.

15 Étude pour la couverture de l'almanach *Der Blaue Reiter*, 1911

Aquarelle, gouache et encre de Chine sur papier
29 x 21 cm
Dation (ancienne collection Karl Flinker)
AM 1994-70

Kandinsky a rapporté lui-même que le titre *Blauer Reiter* [Cavalier bleu] était né d'une conversation avec Franz Marc (mort en 1916) un après-midi d'été 1911, mais cette explication événementielle doit être complétée. «En 1911 Marc et moi étions plongés dans la peinture, la peinture seule ne nous suffisait pas. J'avais alors l'idée d'un livre "synthétique" qui devait effacer les superstitions, faire "tomber les murs" entre les arts divisés l'un de l'autre, entre l'art officiel et l'art non admis et enfin prouver que la question de l'art n'est pas celle de la forme, mais du contenu artistique. [...] Mon idée était de faire travailler côte à côte un peintre, un musicien, un poète, un danseur, etc. [...] Marc était enthousiasmé par ce plan et nous avions décidé de nous mettre immédiatement à

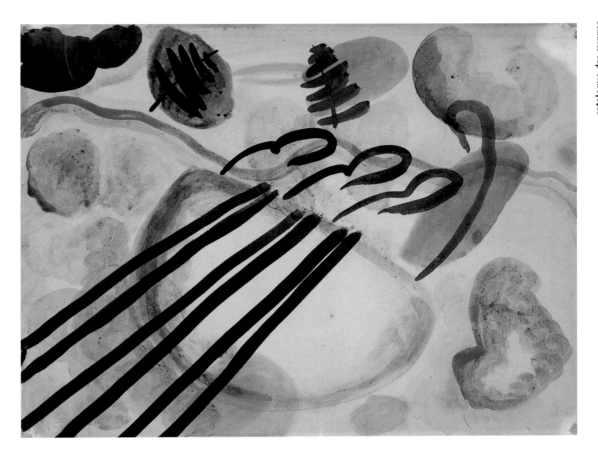

16 Étude pour
Improvisation XXVI
(en ramant), 1911-1912

Aquarelle et encre de Chine sur papier vélin
25 x 32 cm
Monogrammé en bas à droite : K
Legs Nina Kandinsky, 1981
AM 1981-65-88
D/B 102

La version définitive de la peinture (1912)
est conservée à la Städtische Galerie im
Lenbachhaus de Munich.

17 Dessin pour
Composition IV, 1911

Mine de plomb et
encre de Chine sur papier
24,9 x 30,5 cm
Monogrammé et daté
en bas à gauche: K i9ii
Legs Nina Kandinsky, 1981
AM 1981-65-207
D/B 113

Le grand tableau sous-titré *Bataille* (conservé à la Kunstsammlung Nordrhein-Westfalen, Düsseldorf) et terminé en février 1911 fit l'objet de nombreuses études préparatoires. Kandinsky en reproduit une à l'aquarelle dans la première édition du *Blaue Reiter* et en donne une «définition postérieure» en 1913 à la fin de *Regards sur le passé*[1]. On peut reconnaître au centre, devant une montagne surmontée d'une citadelle un peu en ruine, deux javelots séparant l'espace en deux zones, l'une animée, l'autre calme. À gauche, une pente hérissée de traits agressifs, comme un staccato en musique, est relié à la masse du centre par un arc-en-ciel. Au-dessus, un combat de cavaliers réduit ici à des lignes entrecroisées; à droite, deux grands personnages comme enlacés et derrière eux, debout, deux autres personnages sur la colline[2].

1. *Op. cit.*, p. 133-134.
2. W. Grohmann, *op. cit.*, p. 122.

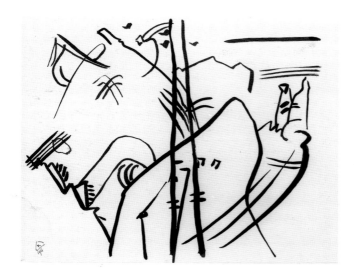

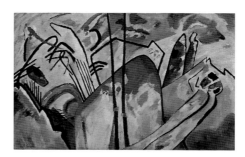

Composition IV, 1911
Huile sur toile. 159,5 x 250,5 cm
Signé et daté en bas à gauche: KANDINSKY 1911
Kunstsammlung Nordrhein-Westfalen, Düsseldorf

18 Impression V (Parc), 1911

Huile sur toile
106 x 157,5 cm
Signé et daté en bas à droite:
KANDINSKY i9ii
Donation Nina Kandinsky, 1976
AM 1976-851
D/B 128

« " L'Impression" [Kandinsky en a peint six en 1911] se comprend comme une "impression directe de la nature extérieure", sous une forme dessinée et peinte[1]. » Le tableau est reproduit à l'appui de cette définition dans *Du spirituel dans l'art* puis dans l'album *Der Sturm* en 1913; il fut exposé dès 1911 à Paris aux Indépendants (mais le très conservateur Gustave Coquiot ne retient même pas le nom de Kandinsky dans son étude sur ce Salon). Dans ce *Parc* on peut reconnaître – d'après un schéma préparatoire –, dans le grand triangle vermillon qui coupe la ligne d'horizon, une montagne; de gauche à droite, un cavalier précédé d'une cavalière à la toque rouge et au voile bleu flottant au vent puis, en retrait, un couple de promeneurs et, enfin, un personnage assis sur un banc. Le galop des chevaux, comme en suspens dans l'espace, est suggéré par les lignes noires brisées; le triangle rouge, par contraste avec les autres couleurs plus fondues, apparaît comme particulièrement dynamique[2].

1. *Du spirituel dans l'art, op. cit.*, p. 182.
2. Johannes Langner, «*Impression V.* Observations sur un thème chez Kandinsky », *La Revue de l'art*, n° 45, 1979, p. 53-65.

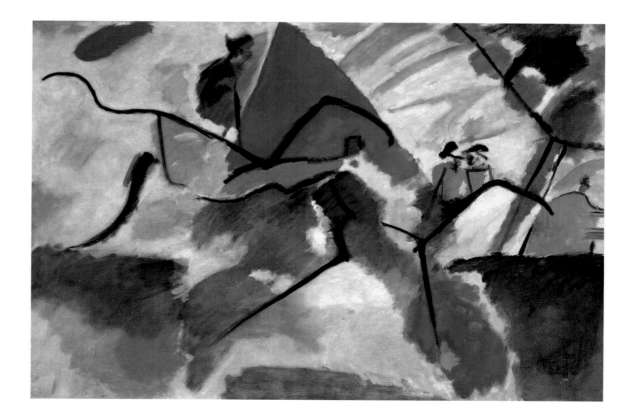

20 Avec l'arc noir, 1912

Huile sur toile
189 x 198 cm
Signé et daté en bas
à gauche : KANDINSKY i9i2
Donation Nina Kandinsky, 1976
AM 1976-852
D/B 142

Terminé en automne 1912, le tableau
fut immédiatement exposé à Berlin à la
galerie Der Sturm en remplacement de
l'*Improvisation XXVII* déjà montrée l'année
précédente. Ce changement de dernière
minute indique combien Kandinsky tenait
à cette œuvre. Tous les critiques s'accor-
dent pour reconnaître que le thème cen-
tral de ce grand tableau abstrait, presque
carré, est un affrontement cataclysmique
figuré par trois masses de couleurs – bleu,
rouge et violet – sur le point de se percu-
ter. Les zébrures noires renforcent l'effet
dynamique et le grand arc, également
noir, qui domine l'ensemble joue le rôle
d'une ligne de force structurante pour
cette construction tout en dissonances et
qui n'utilise que des moyens picturaux
pour exprimer cette idée du conflit. Un
petit croquis au crayon, intitulé *Avec un
cavalier venant d'en bas à gauche*, sans
l'arc, étude pour une gravure non réalisée,
serait la première idée de cette œuvre
exceptionnelle. L'arc est aussi une réfé-
rence explicite au joug (*douga* dans le titre
russe donné par Kandinsky) qui, tradition-
nellement, est utilisé pour le harnache-
ment des chevaux dans les campagnes
russes[1].

1. D/B, p. 129.

19 Sans titre, 1912

Encre de Chine sur papier
29,4 x 21,3 cm
Monogrammé et daté
en bas à gauche : K i9i2
Legs Nina Kandinsky, 1981
AM 1981-65-226
D/B 136

Un attelage russe
au joug traditionnel, dit *douga*.
Photographie prise probablement
par Kandinsky à Moscou, rue Dolgui,
vers 1901

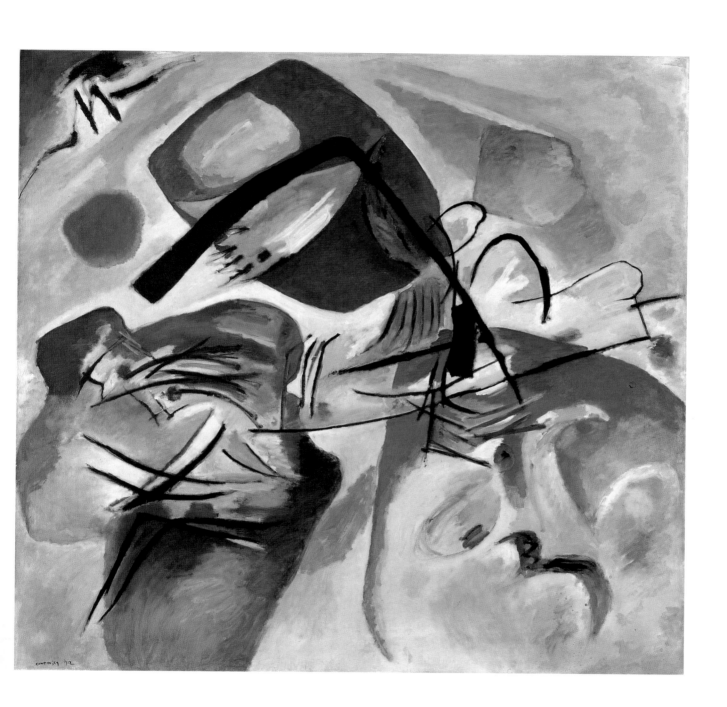

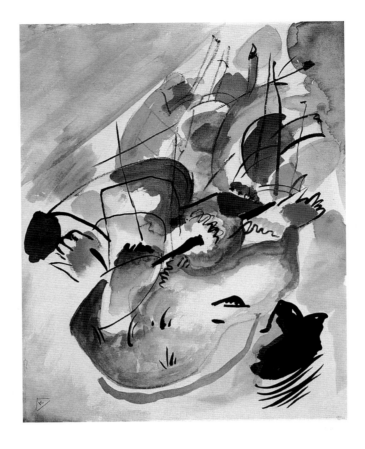

21 Sans titre, 1913
Étude à rapprocher de
Paysage aux taches rouges, I et *II*

Mine de plomb, encre de Chine
et sépia sur feuille de bloc
14,8 x 10 cm
Legs Nina Kandinsky, 1981
AM 1981-65-231
D/B 145

**22 Étude pour
Improvisation XXXI, 1913**

Mine de plomb, aquarelle
et encre de Chine sur papier
34 x 23,7 cm
Monogrammé en bas à gauche : K
Donation Nina Kandinsky, 1976
AM 1976-866
D/B 148

La peinture *Improvisation XXXI* sous-titrée
Bataille navale est conservée à la National
Gallery of Art de Washington. Pour ce
sujet conflictuel, Kandinsky suggère le
mouvement de la mer et des bateaux à
voiles mais a recours à une harmonie de
couleur plutôt sereine – rose, orangé et
bleu lumineux. Seule la masse noire au bas
de l'œuvre apparaît comme un élément
menaçant.

23 [Sans titre], 1913
Étude de détail
de *Improvisation XXXIV*,
1913

Encre de Chine sur papier
25,8 x 14,7 cm
Monogrammé et daté en
bas à gauche : K i9i3
Legs Nina Kandinsky, 1981
AM 1981-65-236
D/B 154

Deux *Improvisations* de 1913 sont sous-
titrées *Orient* (le tableau *Orient II* est
conservé au Musée de Kazan) et un certain
nombre de motifs s'y retrouvent, en parti-
culier cette sorte de figure acérée dessinée
rapidement, schématisée comme dans
une calligraphie orientale.

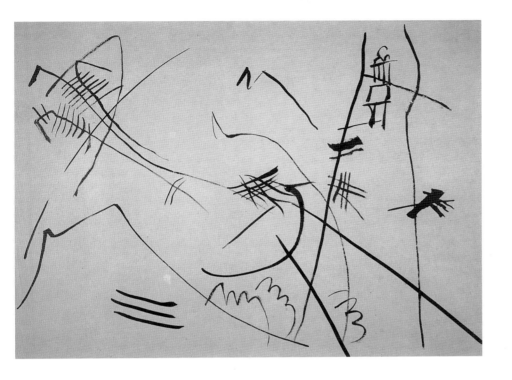

Tableau avec bordure blanche (Moscou), 1913
Huile sur toile. 140,3 x 200,3
Signé et daté en bas à gauche: KANDINSKY 1913
The Solomon R. Guggenheim Museum,
New York

4 **[Sans titre],** 1913

Encre de Chine sur papier marron
35,3 x 47,1 cm
Legs Nina Kandinsky, 1981
AM 1981-65-234
D/B 151

Ce dessin est à mettre en relation
(en particulier la moitié gauche) avec le
Tableau avec bordure blanche (Moscou)
conservé au Solomon R. Guggenheim
Museum à New York et dont Kandinsky
fait une longue analyse dans *Regards sur
le passé.* L'artiste écrit lui-même qu'il a fait
pour ce tableau de nombreuses ébauches,
esquisses et dessins à partir de décembre
1912, à son retour de Moscou. «La pre-
mière ébauche était très succincte et
concise. Dès la deuxième, j'ai commencé à
"dissoudre" les événements "couleurs et
formes" dans le coin inférieur droit. En
haut à gauche, on retrouvait le motif de la
Troïka*, que je portais en moi depuis très
longtemps et que j'avais déjà utilisé dans
différents dessins. Ce coin gauche devait
être particulièrement simple, c'est-à-dire

que l'impression qu'on en retirait devait
être immédiate sans qu'on soit gêné
par le motif[1].»
On retrouve aussi dans le second centre
du tableau, à droite vers le bas, «de
chaudes dentelures, [...] ce qui donne à
leurs courbes un peu mélancoliques la
nuance d'un énergique "bouillonnement
intérieur"». Peg Weiss[2] y reconnaît le pic-
togramme du cavalier schématisé comme
sur les tambours magiques des chamans,
enfermé en un cercle qui, dans les œuvres
ultérieures de Kandinsky, se substituera au
cavalier bleu/saint Georges du début.

* «Voiture à trois chevaux, c'est ainsi
que je nomme trois lignes parallèles, à
quelques écarts près, qui se recourbent
vers le haut. Je vins à ce motif en regar-
dant les lignes dorsales des trois chevaux
dans l'attelage russe.» (note de Kandinsky,
op. cit, p. 139).

1. *Op. cit.,* p. 138-141.
2. *Op. cit.,* p. 87.

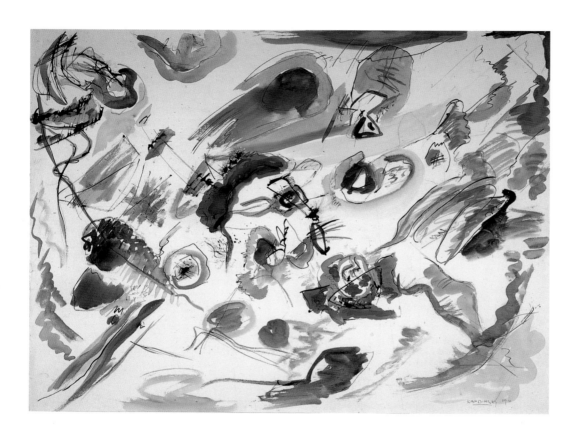

25 [Sans titre], 1913

Mine de plomb, aquarelle
et encre de Chine sur papier
49,6 x 64,8 cm (à vue)
Signé et daté en bas à droite:
KANDINSKY i9i0
Donation Nina Kandinsky, 1976
AM 1976-864
D/B 99

Longtemps connue sous le nom de
«première aquarelle abstraite» en raison
de la datation 1910 inscrite *a posteriori*
par l'artiste, cette œuvre sur papier, au
format inhabituellement grand, est en fait
à situer en 1913 comme l'une des études
en relation avec la grande *Composition VII*
(galerie Trétiakov, Moscou). Notons que le
premier tableau «non objectif» de
Kandinsky est le *Tableau avec cercle* de
1911 (musée de Tbilissi). Dans cette aqua-
relle célèbre où il est difficile de repérer
des réminiscences de motifs réels, l'espace
très aéré est comme animé d'une multi-
tude de noyaux énergétiques, touches
fluides d'aquarelle soulignées de traits
nerveux à l'encre de Chine. Dans la
Composition VII, plus en longueur, l'agita-
tion et la tension des éléments colorés
sont concentrées dans la partie supérieure
gauche. Ici la virtuosité, la liberté du geste
sont comme un hymne à la vie, au mouve-
ment et à l'allégresse.

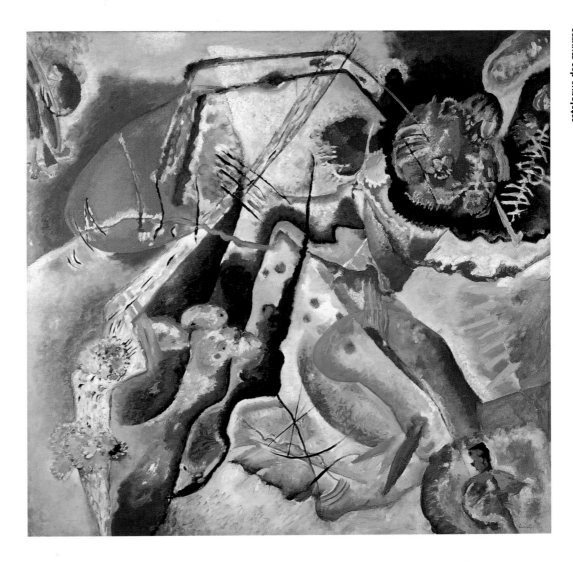

**26 Tableau
à la tache rouge**, 1914

Huile sur toile
130 x 130 cm
Signé et daté en bas à droite :
KANDINSKY i9i4
Donation Nina Kandinsky, 1976
AM 1976-853
D/B 155

Peint le 25 février 1914, ce tableau est une des rares grandes œuvres de cette année-là. Kandinsky est alors dans un état d'inquiétude grandissant, aggravé par les incertitudes concernant l'édition du second volume de l'almanach *Der Blaue Reiter* à laquelle il renonce finalement.

Ce carré parfait est considéré, dans certaines publications, comme l'exemple même de l'art abstrait. Il tire son nom de la seule surface délimitée et peinte en aplat, la tache rouge en haut à gauche, reliée à la nébuleuse colorée dans un halo sombre à droite par une sorte de double « arche de pont ». La lecture de l'œuvre ne

peut être que le résultat des projections que le spectateur fait devant cette surface vibrante, animée, où les couleurs se superposent, se juxtaposent touche par touche, dans une technique nouvelle que Kandinsky met en œuvre pour retrouver peut-être le scintillement des fixés-sous-verre qu'il avait peints les années précédentes.

27 Aquarelle pour
Violet (Tableau II), 1914

Aquarelle, encre de Chine
et mine de plomb sur papier
25,1 x 33,4 cm
Legs Nina Kandinsky, 1981
AM 1981-65-93
D/B 158

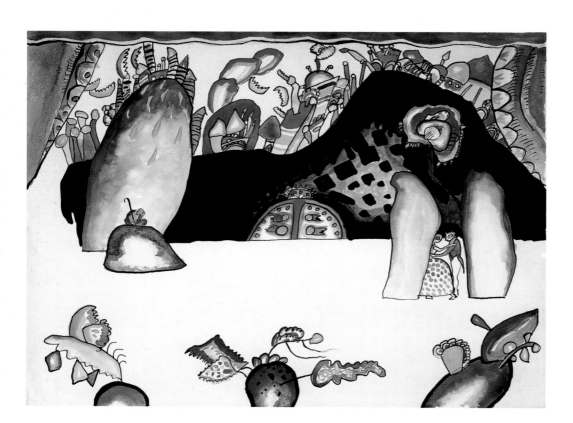

En 1908-1909, Kandinsky produit plusieurs compositions scéniques en russe et en allemand: _Noir et Blanc_, _Sonorité verte (Voix)_, _Figure noire_ et surtout _Sonorité jaune_ publiée dans l'almanach _Der Blaue Reiter_ en 1912, puis _Violet_ vers 1914.

Le musicien russe Thomas von Hartmann en aurait composé les partitions mais seule en subsiste une page pour _Sonorité jaune_, montée pour la première fois en public en 1972. Dans ces créations scéniques, Kandinsky se démarque des expériences avant-gardistes du théâtre de son époque et invente une synthèse inédite entre texte, musique, peinture et danse. Trois médias sont mis en œuvre conjointement: « le son, émis par la voix humaine (inarticulé ou articulé en paroles lyriques) ou par des instruments de musique; la " sonorité corporelle-psychique " se traduisant parfois dans une danse " sauvage " et la " sonorité de la couleur " », le tout mis en mouvement[1].

Kandinsky propose, entre autres, d'utiliser les couleurs et la lumière comme des acteurs. « On peut sans douleur [...] séparer les couleurs des objets; elles sont vivantes entre nos mains et amorcent par leur pulsation une plus vive pulsation de l'âme.[2] » Quant à la voix humaine on l'entend « à l'état pur, sans l'obscurcissement » apporté par le mot, le sens du mot.

La nouveauté de ces propositions n'avait pas échappé à Hugo Ball qui souhaita lui-même mettre en scène _Sonorité jaune_ à Munich, en 1914. Lorsqu'il fonda en février 1916 le cabaret Voltaire à Zurich, on y lut des poèmes de Kandinsky qui provoquèrent rires et sarcasmes; on montra ses tableaux en 1917 dans une exposition de groupe, et Ball lui consacra une conférence où il reconnaissait qu'avec _Sonorité jaune_, Kandinsky avait su le premier « trouver et utiliser la forme la plus

28 [Sans titre], 1915

Encre de Chine sur papier
33,4 x 22,8 cm
Monogrammé et daté
en bas à gauche: K 15
Legs Nina Kandinsky, 1981
AM 1981-65-254
D/B 176

abstraite de l'expression sonore, consistant uniquement en une harmonie de voyelles et de consonnes ». Ces expérimentations picturales, linguistiques et théâtrales faisaient de Kandinsky, selon les termes de Hans Richter, «le grand-père de Dada[3] ».

Violet (d'abord intitulé *Le Rideau violet*) est la dernière composition scénique de Kandinsky (prélude, sept tableaux, deux interludes, apothéose). Comme les autres, elle ne fut jamais montée malgré le projet de Hugo Ball d'en donner une représentation partielle en 1914 à Munich. Kandinsky reprit et augmenta le texte initial jusqu'en 1926 à Dessau. Il décrit lui-même le décor du tableau II: «Tout d'un coup il fait très clair. Sur la scène: sur toute la longueur de l'arrière-plan un mur noir s'élève à gauche de façon inattendue sur une colline vert sombre et aussitôt descend; sur la colline il y a des traits jaunes rythmiquement répartis, des sortes de langues de feu; derrière le mur, sur toute sa longueur, apparaissent des coupoles de diverses formes, grandeurs, couleurs, bigarrures; sur les côtés de la colline et au-dessus d'elle, elles se transforment en tourelles fines, étroites, rayées, aux sommets en forme de tente; le ciel est d'un bleu très profond, émaillé de petits nuages dentelés, rappelant des œillets, par endroits blancs avec ou sans ourlets colorés, par endroits multicolores; à gauche de la colline, un grand nuage rose avec des bords d'un rouge froid – on dirait qu'il est constitué de trois ballons sortant l'un de l'autre – au centre du mur – un portail large et bas, peint, garni de bandes de fer; sur la scène, devant le mur, quelques grandes roches avec des fissures; en avant, au bord de la rampe, presqu'au centre, à gauche et à droite des coulisses, de grandes et étranges plantes; les coulisses sur les côtés sont noires, pendant en grands plis unis.

Sur une grande roche blanche, un *mendiant* en haillons est assis avec ses béquilles; à droite, entre deux grandes roches étroites et élevées, de presque une toise, se tient *un couple d'amoureux*: elle se tient près d'une roche rose, vêtue d'une crinoline claire avec de petites fleurs jaunes; il se tient près d'une roche vert clair, il est vêtu d'un frac bleu, porte une culotte en poil de chameau avec des sous-pieds; ses mains à elle sont sur ses épaules à lui; quant à lui, il soutient de la main droite sa tête un peu renversée tandis que de la main gauche il étreint légèrement sa taille[4]. »

Dans ce décor de conte, les acteurs principaux et une foule bigarrée prononçaient des paroles étranges, parfois «incompréhensibles», accompagnées de sons variés (clochettes, bruits de sabot, tambours, violons, trompettes…).

1. D/B, p. 68.
2. Kandinsky, manuscrit allemand «À travers le mur », 1914, Archives Kandinsky, Paris, Mnam/Cci.
3. Hans Richter, *DADA – art et anti-art*, Bruxelles, Éditions de la Connaissance, 1965, p. 43.
4. Kandinsky, manuscrit russe de *Rideau violet*, Archives Kandinsky, Paris, Mnam/Cci, trad. Jean-Claude Marcadé.

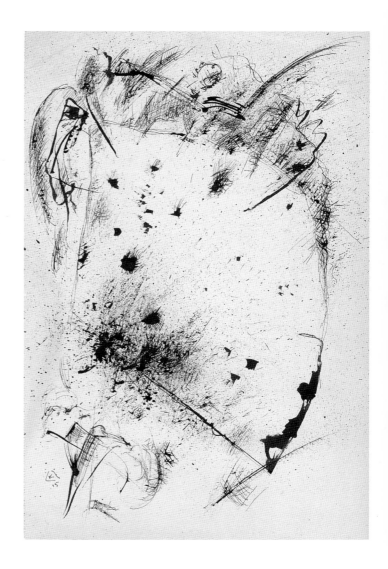

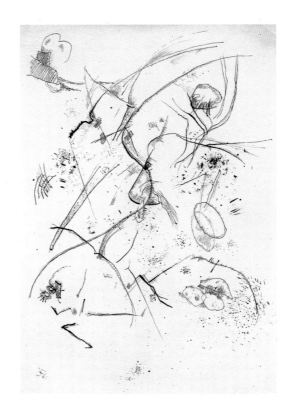

29 **[Sans titre]**, 1915

Encre de Chine sur
feuillet d'un bloc à dessin
33,9 x 22,7 cm
Monogrammé et daté
en bas à gauche : K 15
Legs Nina Kandinsky, 1981
AM 1981-65-257
D/B 179

30 **[Sans titre]**, 1915

Encre de Chine sur
feuillet d'un bloc à dessin
33,9 x 22,7 cm
Monogrammé et daté
en bas à gauche : K 15
Legs Nina Kandinsky, 1981
AM 1981-65-258
D/B 180

Le retour à Moscou semble avoir éprouvé
Kandinsky qui ne peint aucun tableau en
1915. Cependant il continue à dessiner
beaucoup, comme un exercice nécessaire,
et la comparaison de ces deux dessins est
instructive. Le premier (n° 29) indique sim-
plement l'agencement dans l'espace de
quelques lignes de composition parfois
peu assurées, parfois plus fortes et qui se
complexifient, dans le second, par dédou-
blement, hachures, pointillés… Malgré
l'absence de couleur la surface du papier
est extrêmement animée, modulée, et le
travail de construction pour une éven-
tuelle composition apparaît abouti.

31 [Sans titre], 1915

Aquarelle et encre de Chine
sur feuillet d'un bloc à dessin
33,9 x 22,7 cm
Monogrammé et daté
en bas à gauche: K 15
Legs Nina Kandinsky, 1981
AM 1981-65-97
D/B 182

Dans ce dessin, l'aquarelle renforce
délicatement les espaces déterminés par
les grandes lignes presque parallèles dont
l'intersection est ponctuée par une tache
brune et un petit cercle rouge, tandis que
hors champ, à droite, une grande courbe
s'achève en des hachures croisées dans
le rouge, le vert et le gris.

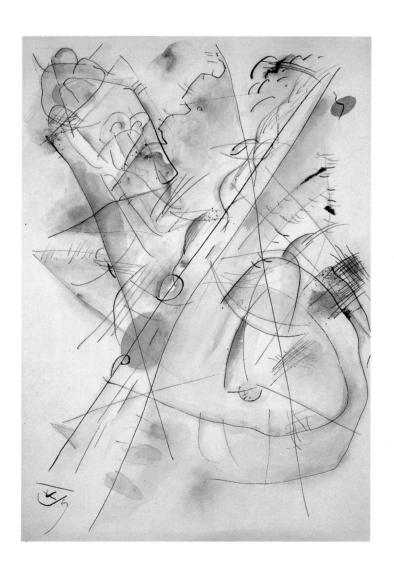

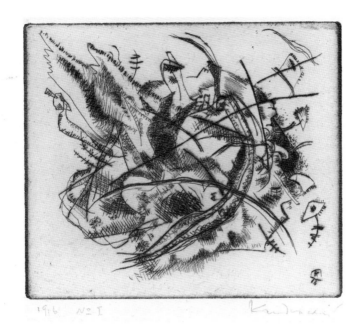

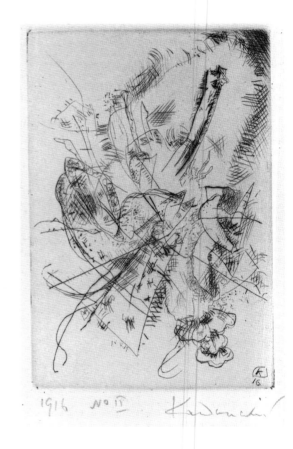

32 Gravure n° I, 1916

Pointe sèche
12,4 x 13,7 cm
Monogrammé et daté sur
la gravure en bas à droite: K 16
Signé, daté et numéroté
sur la marge à la mine de plomb:
1916 n° I Kandinsky i/io
Legs Nina Kandinsky, 1981
AM 1981-65-709
D/B 185

33 Gravure n° II, 1916

Pointe sèche
12,7 x 7,9 cm
Monogrammé et daté
en bas à droite sur la gravure: K 16
Signé, daté et numéroté sur la
marge à la mine de plomb:
1916 n° II Kandinsky 4/io
Legs Nina Kandinsky, 1981
AM 1981-65-710
D/B 186

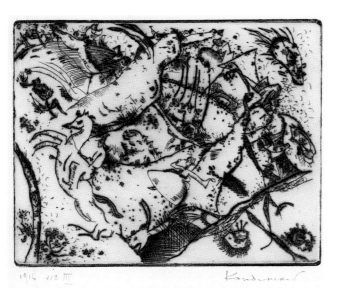

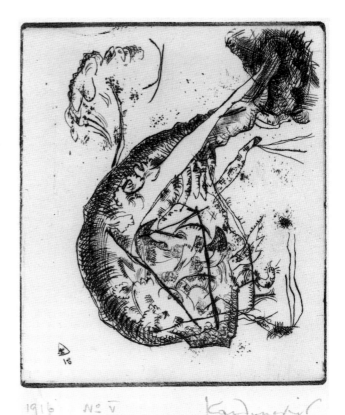

35 Gravure n° V, 1916

Pointe sèche

12,3 x 9,9 cm

Monogrammé et daté en

bas à gauche sur la gravure: K 16

Signé, daté et numéroté sur la marge à la

mine de plomb: 1916 n° V Kandinsky i/io

Legs Nina Kandinsky, 1981

AM 1981-65-712

D/B 188

34 Gravure n° III, 1916

Pointe sèche

13,5 x 16,1 cm

Monogrammé et daté en bas

à droite sur la gravure: K 16. III

Daté, titré, numéroté sur la marge en bas

à gauche à la mine de plomb, signé en bas

à droite: 1916 n° III Kandinsky i/io

Legs Nina Kandinsky, 1981

AM 1981-65-711

D/B 187

Comme les dessins à l'encre de Chine, les
gravures à la pointe sèche ou à l'eau forte
permettent à Kandinsky un travail raffiné
et précis de mise au point de compositions
transposables dans de grands tableaux.
La gravure n° III est d'ailleurs à mettre
en relation directe avec une aquarelle,
inversée, conservée à la Städtische Galerie
im Lenbachhaus, Munich (Barnett, I,

n° 433): dans un décor de campagne avec
des rochers et des maisons sur la colline,
une jeune femme en crinoline observe
avec son face-à-main un cavalier qui
s'éloigne sur la gauche. La scène est
comme basculée dans l'espace. Kandinsky
traite les personnages comme dans les
Bagatelles (voir n° 41) auxquelles il consa-
cra toute une série d'œuvres, précisément
cette année-là à Stockholm: il y avait, pour
la dernière fois après son départ de
Munich, retrouvé sa compagne Gabriele
Münter et l'on peut penser que le retour à
ces thèmes vieillots est comme une réac-
tion nostalgique à sa rupture sentimentale.

36 [Sans titre], 1916

Encre de Chine sur feuillet
d'un bloc à dessin
34 x 22,8 cm
Monogrammé et daté
en bas à gauche: K 16
Legs Nina Kandinsky, 1981
AM 1981-65-264
D/B 192

37 [Sans titre], 1916

Encre de Chine
et lavis sur papier
29 x 23 cm
Monogrammé et daté
en bas à gauche: K 16
Legs Nina Kandinsky, 1981
AM 1981-65-268
D/B 204

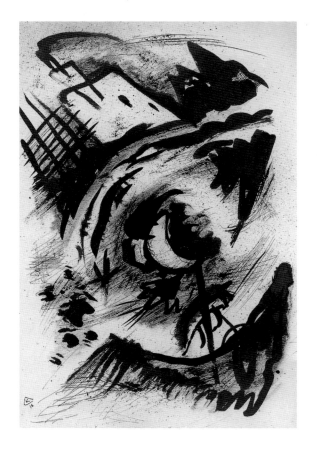

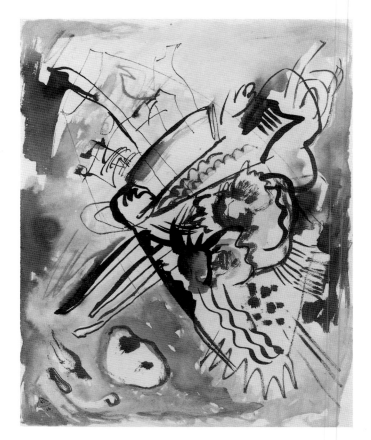

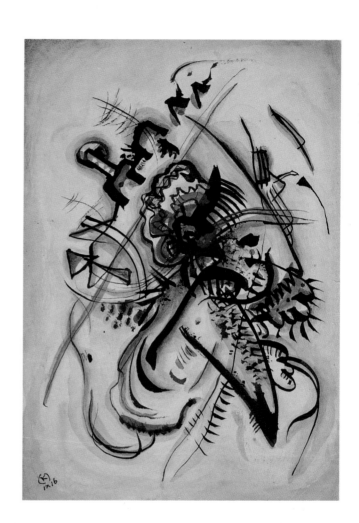

38 À une voix, 1916

Aquarelle et encre
de Chine sur papier
23,7 x 15,8 cm
Monogrammé et daté
en bas à gauche : K IX 16
Legs Nina Kandinsky, 1981
AM 1981-65-101
D/B 198

D'après Nina Kandinsky, c'est en souvenir
d'une conversation téléphonique avec elle,
qui allait devenir sa femme et qu'il ne
connaissait pas encore, que Kandinsky pei-
gnit cette aquarelle l'intitulant «En hom-
mage à une voix inconnue». Il n'est pas
impossible que cette recherche d'équiva-
lence plastique à des sons renvoie égale-
ment à cette voix intérieure, cette «intui-
tion créatrice», cette «voix mystérieuse»
qui guide l'artiste et dont Kandinsky parle
dans plusieurs textes. Quoiqu'il en soit,
cette aquarelle aux traits vigoureux et
épais n'est qu'une des deux versions aqua-
rellées sur ce thème (il existe deux autres
études dessinées au Musée national d'art
moderne). La deuxième, conservée au
musée Pouchkine à Moscou, fut repro-
duite par l'artiste dans la version russe de
son texte autobiographique *Regards sur
le passé*, publié en 1918 sous le titre
Étapes [Stoupiéni].

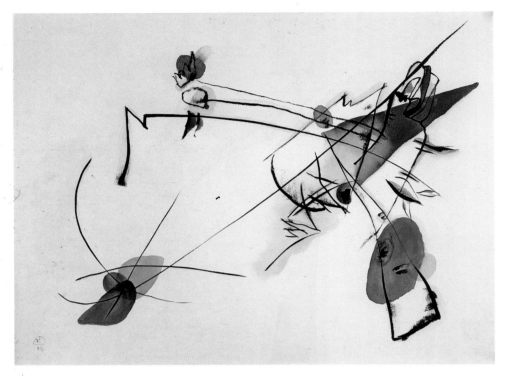

39 Simple, 1916

Aquarelle sur papier
22,8 x 29,1 cm
Monogrammé et daté
en bas à gauche : K 16
Legs Nina Kandinsky, 1981
AM 1981-65-103
D/B 200

Reproduite sous le titre *Aquarelle* dans *Étapes,* en face de *À une voix* (voir n° 38), cette œuvre fut exposée en 1922 à Stockholm et Berlin, puis à Erfurt en 1925. Chef-d'œuvre de concision, d'allusion et de liberté, cette aquarelle, dans laquelle on trouve quelques réminiscences de paysage à droite, peut apparaître comme une sorte de plaidoyer de Kandinsky pour la défense de l'art comme expression individuelle du sentiment. La publication à Moscou de *Regards sur le passé* (dans une version un peu modifiée pour être acceptable dans le contexte russe[1]) révèle la position idéologiquement un peu difficile de Kandinsky à cette époque-là, lui qui défend ouvertement l'idéalisme : «L'esprit détermine la matière et non l'inverse.» Sa pratique artistique, en rupture, pouvait plus aisément le faire apprécier que ses textes. Une note sur la ligne, parue en 1919 dans *Iskousstvo,* le magazine de l'Institut, est à cet égard révélatrice : «Le plus léger frémissement d'émotion artistique obéira et se réfléchira dans la ligne fine et flexible. Il y a bien sûr des lignes joyeuses, amères, sombres, espiègles, tragiques, obstinées, des faibles et des fortes, etc. [...] comme en musique nous distinguons entre l'allegro, le grave, le serioso, le scherzando… selon l'humeur[2].»

1. Jean-Paul Bouillon, *op. cit.,* p. 12-16.
2. Cité dans D/B, p. 180.

40 Tableau sur fond clair, 1916

Huile sur toile
100 x 78 cm
Monogrammé et daté
en bas à gauche: K 16
Donation Nina Kandinsky, 1976
AM 1976-854
D/B 196

Peint et exposé à Stockholm, lors du séjour
de l'artiste dans cette ville de décembre
1915 à mars 1916, ce tableau fait partie
d'un petit ensemble réalisé cette année-là
alors que Kandinsky connaît des difficultés
sentimentales et matérielles – les débou-
chés pour la vente étant très rares. Le
tableau se présente comme un paysage
fantastique, vu à travers une trouée irré-
gulière qui s'inscrit sur le fond clair de la
toile. Dans la composition en abyme, les
éléments naturalistes sont peu reconnais-
sables sauf peut-être des rameurs, en bas
à gauche. L'harmonie des couleurs – avec
des tons rompus, un peu éteints, éclairés
par quelques taches de couleurs vives –
est inhabituelle à cette période-là. La
matière picturale elle-même se rapproche,
par sa légèreté, de l'aquarelle.

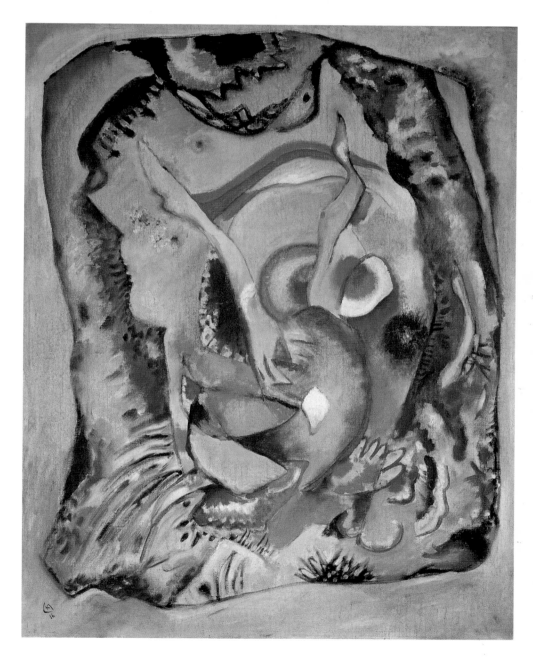

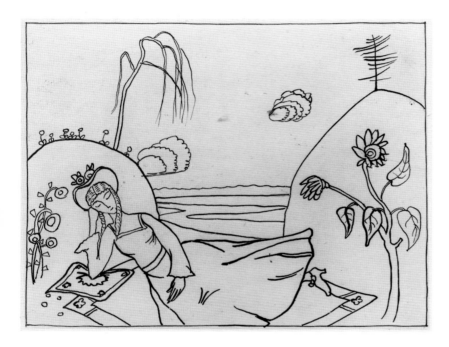

41 Étude pour une *Bagatelle*, 1917

Encre de Chine sur papier
12,5 x 16 cm
Legs Nina Kandinsky, 1981
AM 1981-65-276
D/B 221

Cette *Étude pour une Bagatelle* est, d'après une inscription de Nina Kandinsky, une évocation des vacances de l'été 1917 à Akhtyrka. Les *Bagatelles* sont des sujets récurrents dans l'œuvre de Kandinsky, comme une nostalgie d'un goût un peu kitsch pour le sentimentalisme désuet d'une aristocratie fortunée et désœuvrée. Les femmes-poupées en crinolines et les dandys élégants vivent, hors du temps, d'éternelles histoires d'amour. Ces sujets mondains, narratifs, toujours à succès, ont probablement permis à Kandinsky de vivre pendant ces années difficiles et il les a traités dans toutes les techniques.

42 Akhtyrka, 1917

Huile sur carton entoilé
21 x 28,7 cm
Legs Nina Kandinsky, 1981
AM 1981-65-37
D/B 211

Kandinsky et sa nouvelle épouse Nina
séjournent pendant l'été 1917 à Akhtyrka
près de Moscou, la propriété de ses
cousins Abrikosov; ils y retrouvent Anna
Chémiakina, la première épouse du
peintre. Kandinsky, comme à Moscou l'an-
née précédente, peint de manière réaliste
des petits paysages délicats. Les formes
sont cernées de fines lignes sombres et la
couleur est appliquée en couches minces,
laissant apparaître la trame de la toile. Ce
retour à une esthétique révolue n'est-il pas
le signe du malaise qu'éprouve l'artiste
devant les bouleversements politiques et
idéologiques qu'il doit prendre en
compte?

43 Akhtyrka, 1917

Huile sur toile
27,5 x 33,6 cm
Legs Nina Kandinsky, 1981
AM 1981-65-42
D/B 216

Cette petite pochade fixe le souvenir
d'un après-midi d'été sous la véranda de
la datcha: Nina, coiffée d'un bonnet, est
alors enceinte de leur fils Volodia (1917-
1920); elle est en compagnie de sa sœur
Tatiana.

44 **[Sans titre]**, 1917

Encre de Chine
et fusain sur papier
34,5 x 25,5 cm
Monogrammé et daté
en bas à gauche: K i7
Legs Nina Kandinsky, 1981
AM 1981-65-271
D/B 210

45 [Sans titre], 1918

Encre de Chine sur papier
34 x 25,5 cm
Monogrammé et daté
en bas à gauche : K ii 18
Legs Nina Kandinsky, 1981
AM 1981-65-279
D/B 228

Ce dessin très abouti et qui, à la manière
de la gravure, utilise les hachures croisées
pour modeler les volumes dans l'espace
donne l'image d'un monde flottant, d'une
planète ovoïde dont surgiraient des
excroissances : on identifie un paysage fan-
tastique avec montagnes, vallées, routes
vertigineuses où circulent des chariots et,
dans l'angle supérieur gauche, un motif
fréquent chez Kandinsky : l'astre solaire.

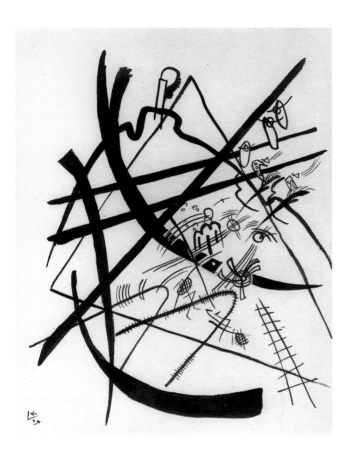

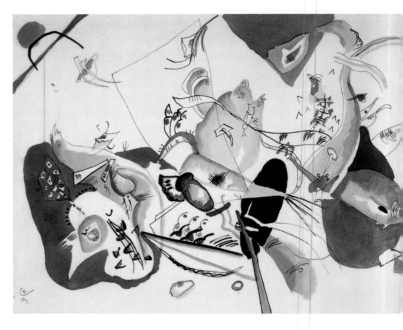

48 [Sans titre], 1920

Encre de Chine sur papier
34,1 x 25,1 cm
Monogrammé et daté
en bas à gauche : K 20
Legs Nina Kandinsky, 1981
AM 1981-65-291
D/B 245

47 Étude pour *Dans le gris*, 1919

Aquarelle, encre de Chine
et mine de plomb sur papier
25,6 x 34,4 cm
Monogrammé et daté
en bas à gauche : K i9
Legs Nina Kandinsky, 1981
AM 1981-65-110
D/B 237

Dans le gris est l'un des rares tableaux de la période russe que Kandinsky ait conservé, et cette aquarelle préparatoire présente un état intermédiaire entre un dessin et le grand tableau du Musée national d'art moderne. Pour Kandinsky, il représentait la conclusion de sa «période dramatique», celle où il «accumulait tellement de formes». Il est difficile de donner une lecture univoque de cette œuvre foisonnante et complexe. On peut y recon-

naître des éléments naturels mais aussi des représentations schématiques du soleil rouge, d'une troïka, de rameurs et, au centre, d'une bouteille renversée qui se viderait. Peg Weiss, dans une proposition audacieuse, en trouve l'inspiration dans un mythe ancien : le chaman tout puissant et guérisseur de tous les maux est mis à l'épreuve par le Dieu suprême qui lui envoie une très belle femme mourante dont l'âme est prisonnière d'une bouteille. Le chaman se transformant en guêpe pique Dieu qui, de surprise, lâche la bouteille dont l'âme s'échappe pour réintégrer le corps de la femme[1].

De manière allégorique Kandinsky évoquerait la Révolution, libératrice de l'âme russe ; mais la réalité de l'époque décevant Kandinsky l'idéaliste, il aurait, par les teintes grises du tableau, marqué sa désillusion.

1. *Op. cit.*, p. 130-132.

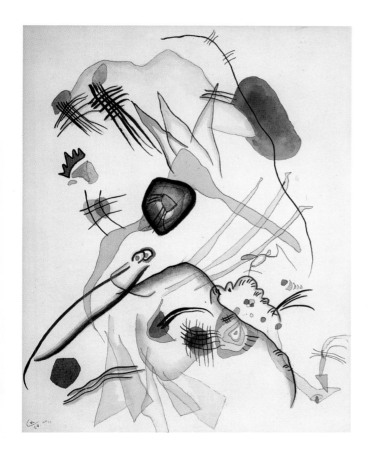

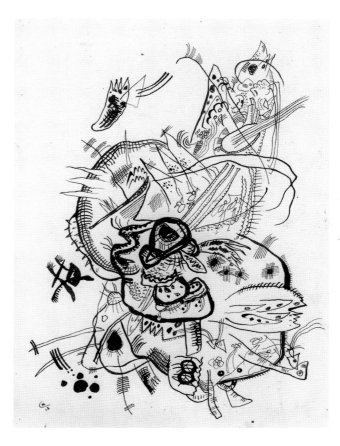

49 Promenade, 1920

Aquarelle et encre
de Chine sur papier
32,2 x 25 cm
Monogrammé et daté
en bas à gauche : K 20
Donation Nina Kandinsky, 1976
AM 1976-868
D/B 242

46 [Sans titre], 1918

Encre de Chine sur papier
34,4 x 25,6 cm
Monogrammé et daté
en bas à gauche : K 18
Legs Nina Kandinsky, 1981
AM 1981-65-283
D/B 232

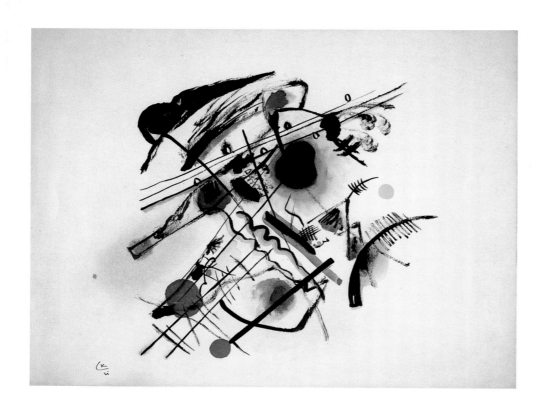

50 Étude pour
Tache noire, 1921

Aquarelle et encre
de Chine sur papier
25,5 x 33,2 cm
Monogrammé et daté
en bas à gauche: K 21
Legs Nina Kandinsky, 1981
AM 1981-65-112
D/B 248

Le tableau *Tache noire* (Kunsthaus, Zurich)
reprend l'essentiel de cette aquarelle mais
dans un format en hauteur presque carré
et resserré sur la composition. La tache
noire, plus étendue, auréolée de rouge, y
apparaît bien comme l'élément détermi-
nant. Au réseau graphique dense se super-
pose une constellation colorée et l'on n'est
pas loin des *Petits mondes* auxquels
Kandinsky consacra, l'année suivante à
Weimar, une série de douze gravures.

Tache noire, 1921
Huile sur toile. 138 x120 cm
Monogrammé et daté
en bas à gauche: K 21
Kunsthaus, Zurich

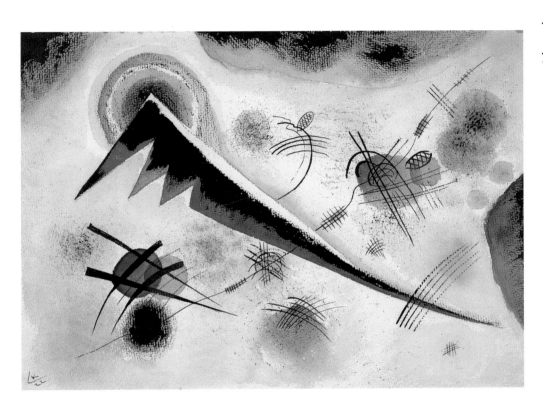

51 Fin d'année, 1922

Mine de plomb, aquarelle
et encre de Chine sur papier vergé
26,9 x 36,5 cm
Monogrammé et daté
en bas à gauche : K 22
Legs Nina Kandinsky, 1981
AM 1981-65-116
D/B 295

52 Trame noire, 1922

Huile sur toile
96 x 106 cm
Monogrammé et daté
en bas à gauche : K 22
Legs Nina Kandinsky, 1981
AM 1981-65-44
Dépôt au Musée des
Beaux-Arts de Nantes, 1987
D/B 260

Ce grand tableau, un des cinq peints par Kandinsky à Weimar en 1922, fut présenté à la grande exposition du Bauhaus organisée dans cette même ville en 1923. De format presque carré, l'œuvre, à la composition tripartite complexe, se présente comme le dévoilement d'un espace presque théâtral (grand rideau ouvert sur la droite) à trois dimensions, basculé, dans lequel différents plans s'interpénètrent. On peut reconnaître des poissons et des bateaux sur l'eau à gauche (rares références figuratives à cette époque) et un ensemble de formes ou volumes géométriques à droite, flottant, parfois comme nimbés de lumière. Au centre, la trame noire sur fond blanc au quadrillage dissymétrique renvoie au motif de l'échiquier présent dès 1921 dans un tableau intitulé précisément *Échiquier* (Roethel, n° 678) mais suggère aussi le filtre, la grille de lecture de ce monde imaginaire. La matière picturale est soit posée en aplats francs, rouge carmin, jaune, bleu, noir et blanc, soit se nuance de dégradés et demi-teintes subtils qui renforcent l'impression de fluidité des éléments comme l'air ou l'eau.

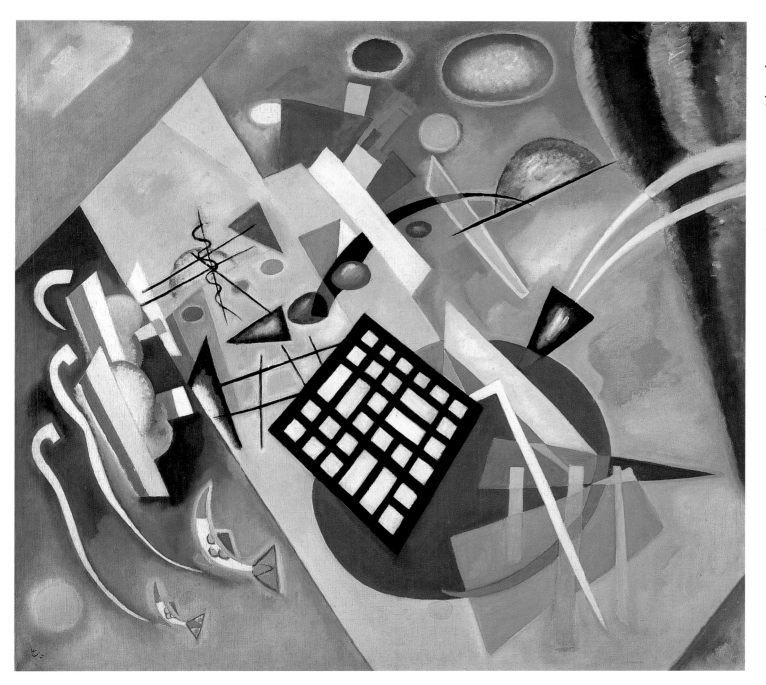

Que Kandinsky ait dessiné des illustrations (jamais publiées) pour les contes d'Alexis Rémizov[1] (1877-1957) ne doit pas surprendre si l'on sait que cet écrivain a eu les mêmes positions philosophiques que lui – spiritualisme, antimatérialisme – et qu'il a séjourné, en exil, plusieurs années en Vologda. Rémizov-prosateur procède à une reconstruction alogique de l'univers s'inspirant, en particulier dans ses contes, de rêves qui tournent parfois au cauchemar. Mais le rêve, la légende, le mythe sont pour lui équivalents et sa littérature «primitiviste, magique» se nourrit de sa connaissance des cosmogonies et des traditions des peuples du nord de la Russie. Les deux artistes se connaissaient avant les années vingt mais ces illustrations furent probablement exécutées dès l'arrivée de Kandinsky à Berlin où Rémizov dut aussi émigrer en 1921. Peg Weiss analyse, par leurs sources communes, certains des contes et des dessins[2] : ainsi dans *La Fleur*, très court récit d'un rêve érotique, il est question d'une fleur que le narrateur transplante et d'un serpent vengeur qui se transforme en poisson. Kandinsky fait le portrait du narrateur en Pierrot, chapeau pointu sur la tête, vêtu d'un costume de clown à carreaux entre les jambes duquel jaillit un liquide. Peg Weiss suggère de rapprocher ce Pierrot de Iarilo, dieu païen du soleil, fertilisateur, dont la fête était célébrée au printemps et qui était représenté sous cette forme grotesque et doté d'un grand sexe. Rémizov consacra d'ailleurs un autre conte à ce mythe *(Mon rêve)*.

Quant au conte intitulé *La Sorcière,* il raconte en deux pages l'horrible métamorphose d'une mère et de son jeune enfant, victimes des maléfices d'une sorcière. Kandinsky représente donc la sorcière comme le chaman, avec ses attributs stylisés : le double cercle pour le tambour magique avec sa baguette, un petit rond comme le «mauvais œil» et une traînée de lignes flottantes comme la queue d'un cheval, ce qui renvoie à la double fonction du tambour comme instrument ou coursier[3].

1. Voir les neuf contes de Rémizov illustrés par Kandinsky publiés dans *Rémizov/Kandinsky : Macaronis et autres contes,* Nantes, Éditions MeMo, 1998.
2. *Op. cit.,* p. 144.
3. *Ibid.*

53 Illustration pour le conte
Sans chapeau **d'Alexis Rémizov**, vers 1923

Mine de plomb et
encre de Chine sur papier
18,9 x 15,4 cm
Legs Nina Kandinsky, 1981
AM 1981-65-317
D/B 299

54 Illustration pour le conte
La Fleur **d'Alexis Rémizov**, vers 1923

Mine de plomb et encre de Chine
20,1 x 14,5 cm
Legs Nina Kandinsky, 1981
AM 1981-65-319
D/B 301

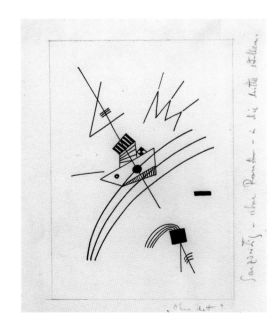

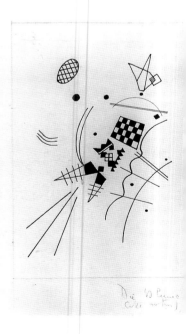

55 Illustration pour le conte
Chou rouge d'Alexis Rémizov, vers 1923

Encre de Chine sur papier
18,7 x 14,6 cm
Legs Nina Kandinsky, 1981
AM 1981-65-321
D/B 303

56 Illustration pour le conte
La Sorcière d'Alexis Rémizov, vers 1923

Mine de plomb et
encre de Chine sur papier
19 x 13,5 cm
Legs Nina Kandinsky, 1981
AM 1981-65-322
D/B 304

57 Illustration pour le conte
La Tour d'Alexis Remizov, vers 1923

Mine de plomb et
encre de Chine sur papier
18,9 x 13 cm
Legs Nina Kandinsky, 1981
AM 1981-65-323
D/B 305

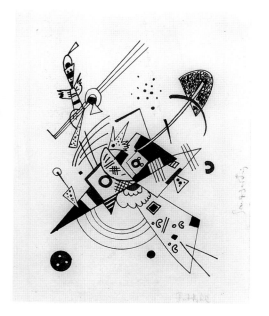

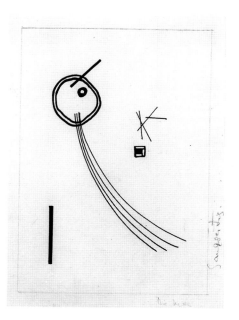

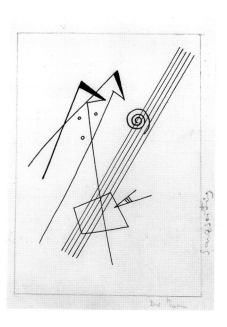

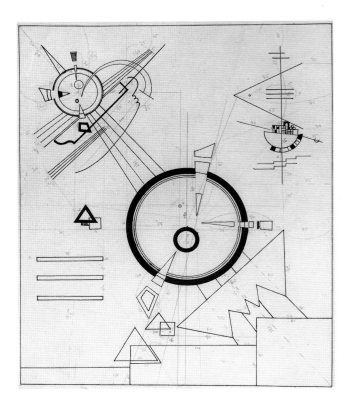

58 Étude pour l'aquarelle
***Forme de flèche vers la gauche**, 1923*

Mine de plomb et
encre de Chine sur papier
47,1 x 42,6 cm
Legs Nina Kandinsky, 1981
AM 1981-65-324
D/B 306

Dans cette étude pour une aquarelle de la même année, les indications de partition géométrique de l'espace avec des mesures, portées à la mine de plomb, renforcent l'impression de forte structuration. Si l'on se reporte au texte *Point et ligne sur plan* on peut proposer, peut-être parmi d'autres interprétations, de lire cette composition au trait comme essentiellement «drama-tique»: l'assise horizontale du bas, plus importante à droite est signe de «pesan-teur, de densité, de contrainte[1]», c'est-à-dire l'expression d'une tension intérieure. La construction selon une diagonale – principe très fréquent chez Kandinsky en 1923 – est fortement signifiée par le fais-ceau de triangles allongés dirigés vers le haut à gauche et la forme géométrique comme déchiquetée qui semble s'arracher du coin à droite en bas. Le long de cette diagonale droite-gauche, celle qui tend vers le ciel lointain et que Kandinsky quali-fie de «discordante», l'«ascension» des deux cercles percés de triangles et l'effet presque perspectif d'éloignement renfor-cent la «sensation de légèreté» et «finale-ment de liberté [...] La direction vers la "gauche" – sortie – est un mouvement *vers le lointain.* C'est dans cette direction que tend l'homme lorsqu'il quitte son entourage habituel, se libérant ainsi des contraintes qui lui pèsent [...]. Les formes dont les tensions se dirigent vers la gauche ont ainsi un côté "aventureux" et le "mouvement" de ces formes gagne en intensité et en rapidité[2].» Notons qu'ici les formes homothétiques sont des cercles parfaits, motifs centraux des œuvres de Kandinsky au milieu des années vingt et qui, outre le fait qu'ils apparaissent comme la forme la plus simple et la plus complexe à la fois, remplacent pour l'ar-tiste le motif récurrent du cavalier de la période lyrique de Murnau.

1. *Point et ligne sur plan,* Paris, Gallimard, collection «Folio/Essais», 1991, p. 147.
2. *Ibid.,* p. 152.

59 Sur blanc II, 1923

Huile sur toile
105 x 98 cm
Monogrammé et daté
en bas à gauche : K 23
Donation Nina Kandinsky, 1976
AM 1976-855
D/B 311

Cette œuvre majeure, peinte à Weimar début 1923, fut immédiatement exposée dans différentes villes d'Allemagne et Kandinsky la choisit (avec quatre autres toiles dont *Avec l'arc noir*, voir n° 20) pour représenter l'évolution de son art à la grande exposition «Origines et développement de l'art international indépendant», organisée à Paris en 1937 au Musée des Écoles étrangères du Jeu de paume. Ce tableau apparaît en effet comme un aboutissement dans la géométrisation de l'événement qui se déroule sur la toile. Dans *Angles accentués* (collection particulière, Boston, Roethel, n° 688) peint quelques semaines plus tôt, le croisement des deux masses diagonales est plus massif, plus lyrique aussi, moins strict que dans cette œuvre qui se rapproche nettement des œuvres suprématistes.

La composition *Sur blanc II* s'inscrit dans un carré presque parfait et s'organise sur deux grandes diagonales noires dont l'une, de gauche à droite, est légèrement déviée et l'autre, brisée, ne suit qu'un court moment la diagonale géométrique. Les formes associées, triangles, quadrilatères, damiers, cercles, formes arrondies ou lignes, agissent dans la construction de l'équilibre général. Sur le plan «originel» (le fond blanc), les deux triangles, jaune et rouge purs, pointant vers le haut à gauche, accentuent la tension dramatique. La profondeur de l'espace se lit dans la superposition des différents plans colorés au-dessus du grand quadrilatère brun, pointe vers le bas, qui fait écran et marque aussi le centre énergétique à partir duquel toutes les forces éclatent – dans une conflagration très maîtrisée puisqu'elle n'atteint pas les limites extérieures de la toile. Peg Weiss propose de voir dans cette œuvre une nouvelle célébration de saint Georges et l'allusion à des pratiques magiques[1]. Ce type d'interprétation peut paraître excessif et hasardeux mais il peut inciter à considérer que, même dans une composition aussi rigoureuse, des éléments symboliques très schématisés restent présents.

1. *Op. cit.*, p. 146 et note 15, p. 244.

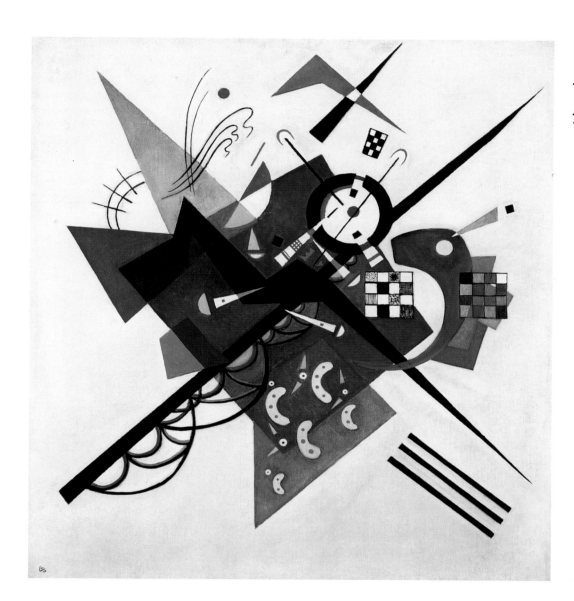

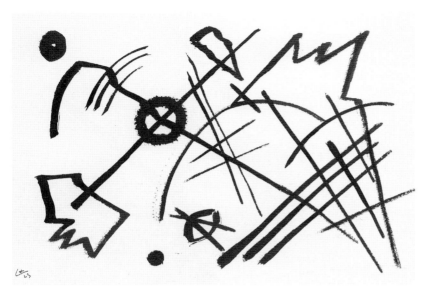

60 Sans titre, 1923

Encre de Chine sur papier
25,2 x 36,4 cm
Monogrammé et daté
en bas à gauche: K 23
Legs Nina Kandinsky, 1981
AM 1981-65-328
D/B 312

61 Les Deux, 1924

Encre de Chine, encres
de couleur et aquarelle sur
papier préparé au lavis
21,5 x 34,5 cm
Monogrammé et daté
en bas à gauche: K 24
Legs Nina Kandinsky, 1981
AM 1981-65-118
D/B 322

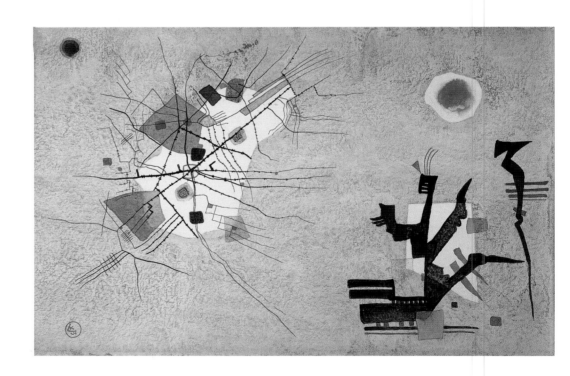

62 Accords opposés, 1924

Huile sur carton
70 x 49,5 cm
Monogrammé et
daté en bas à gauche : K 24
Legs Nina Kandinsky, 1981
AM 1981-65-45
Dépôt au Musée des
Beaux-Arts de Nantes, 1987
D/B 321

Un tel titre, paradoxal et référencé au
domaine musical, incite à regarder cette
œuvre de manière analytique : les lignes
brisées se conjuguent à la courbe sinueuse,
le damier pénètre un plan presque circu-
laire d'où surgissent des angles aigus, la
ligne droite traverse une surface comparti-
mentée chevauchant des formes arrondies,
la pointe d'un triangle isocèle noir s'ap-
puie sur une ligne à angle droit tandis
qu'un cercle épais se superpose à un tri-
angle dans l'angle supérieur – ce ne sont
pas seulement les formes mais les couleurs
et la matière qui se confrontent. Sur le
fond clair vibrant de nuances, chaque
ligne, chaque surface est traitée en noir,
blanc ou tons rompus, en aplat ou par
mouchetage, cerné ou non, avec une
grande délicatesse.

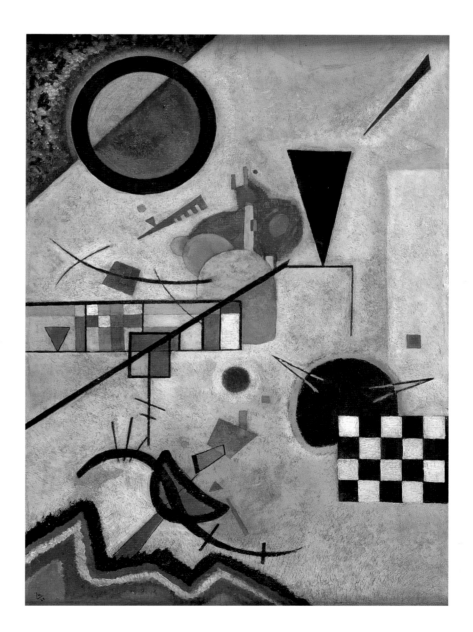

63 Lithographie n° I, 1925

Lithographie
33,1 x 20,7 cm
Monogrammé et daté en
bas à gauche sur la pierre : K 25
Exemplaire signé en bas à droite
(à la mine de plomb) : Kandinsky ; daté,
intitulé et numéroté en bas à gauche :
1925 n° I/n° 43/50
Legs Nina Kandinsky, 1981
AM 1981-65-734
D/B 327

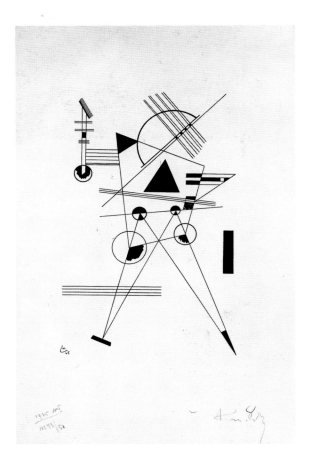

Cette lithographie fut publiée dans
l'appendice de *Point et ligne sur plan* avec
la légende «Correspondance intérieure
d'une combinaison de droites avec une
courbe (gauche-droite) pour la peinture
Triangle noir (1925)». Ce tableau, au
musée Boymans-van Beuningen de
Rotterdam (Roethel, n° 763), présente
quelques éléments complémentaires à
cette figure centrale. Il est tentant en effet
de reconnaître dans «cette combinaison
de droites avec une courbe», comme le
suggère Peg Weiss[1], la représentation
schématique du dieu Thoz tenant dans sa
main droite son attribut usuel, le marteau,
tel qu'il est figuré dans les pictogrammes
qui décorent les tambours en peau des
chamans et que Kandinsky connaissait par
son voyage à Vologda, les publications de
l'époque ou les collections des musées eth-
nographiques de Munich ou Stockholm.

Kandinsky appréciait la rapidité d'exécu-
tion et la souplesse autorisée par l'emploi
de la pierre lithographique dont il considé-
rait qu'elle était «dans l'esprit du temps».
S'approchant par «l'emploi perfectionné
de la couleur, d'un tableau original» et
permettant un nombre illimité d'épreuves,
la lithographie a donc une «nature démo-
cratique».

1. *Op. cit.*, p. 159.

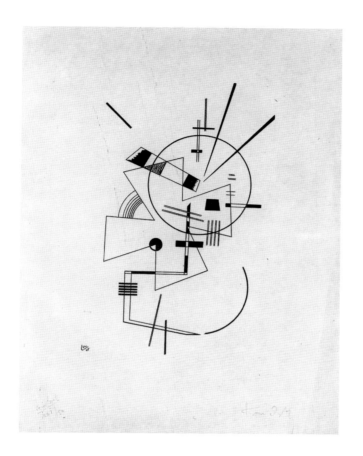

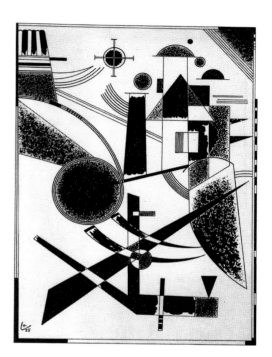

64 Lithographie n° II, 1925

Lithographie
34 x 20,5 cm
Monogrammé et daté en
bas à gauche sur la pierre : K 25
Exemplaire signé en bas à droite
(à la mine de plomb) : Kandinsky ; daté,
intitulé et numéroté en bas à gauche :
1925 n° II/n° i/50
Legs Nina Kandinsky, 1981
AM 1981-65-735
D/B 328

65 Lithographie n° III, 1925

Lithographie
26,5 x 19,1 cm
Monogrammé et daté en
bas à gauche sur la pierre : K 25
Exemplaire signé en bas à droite
(à la mine de plomb) : Kandinsky ;
daté, intitulé et numéroté en bas
à gauche : 1925 n° III/38/50
Legs Nina Kandinsky, 1981
AM 1981-65-736
D/B 329

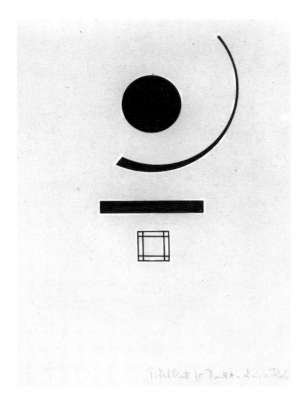

**66 Dessin pour la couverture
de *Point et ligne sur plan*, 1925**

Encre de Chine sur feuillet de bloc
détaché, retouches à la gouache blanche
25,6 x 18,5 cm
Legs Nina Kandinsky, 1981
AM 1981-65-332
D/B 336

Ce dessin réalisé pour la couverture de
Punkt und Linie zu Fläche, le deuxième
ouvrage théorique de Kandinsky paru en
allemand en 1926 à Munich, est une sorte
de résumé des différents «éléments de la
peinture» qui y sont analysés[1].

– Le point pictural dont dimensions et
formes peuvent varier est «l'élément pre-
mier de la peinture» (p. 36), «la forme
temporelle la plus concise» (p. 39). Le
point possède une «tension concentrique»
(p. 63) et une sonorité qui, dans l'art abs-
trait, est «pleine et dévoilée» (p. 62).
– La ligne «est la trace du point en mouve-
ment»; la ligne droite, née sous l'action
d'une «force venant de l'extérieur» est
«la forme la plus concise de l'infinité des
possibilités de mouvement» (p. 68), mou-
vement froid pour la ligne horizontale,
chaud pour la ligne verticale, froid-chaud
pour la diagonale, auxquels est associée
l'échelle chromatique, du blanc (chaud) au
noir (froid) en passant par le jaune, rouge,
bleu primaires (p. 75). La ligne brisée et
surtout la ligne courbe naissent de la
déviation de la ligne droite, sous l'effet de
pressions extérieures, et tendent à engen-
drer le plan. Le triangle et le cercle sont
ainsi la «paire de surfaces originellement
opposées» (p. 99) auxquelles correspon-
dent par équivalence le jaune et le bleu.

Dans ce dessin, le passage de la ligne
courbe ou droite à la surface s'effectue par
l'épaississement, la croissance, et se pose
alors la question de la limite.

– Quant au plan dont Kandinsky fait aussi
la théorie, il est figuré ici par le croisement
orthogonal de lignes définissant le cadre
d'un carré. Kandinsky distingue le «plan
originel, surface matérielle appelée à por-
ter le contenu de l'œuvre» (p. 143), des
plans ou surfaces colorés qui entrent dans
la construction de l'œuvre. Il distingue
ensuite le format, les degrés de contrainte,
les contrastes qui, dans leur combinaisons
multiples, déterminent le caractère harmo-
nieux, dissonant, lyrique ou dramatique de
la composition.

1. *Point et ligne sur plan, op. cit.*

68 **Événement doux**, 1928

Huile sur carton
38,6 x 67,8 cm
Monogrammé et daté en
bas à gauche : K 28
Legs Nina Kandinsky, 1981
AM 1981-65-55
Dépôt au Musée des
Beaux-Arts de Nantes, 1986
D/B 398

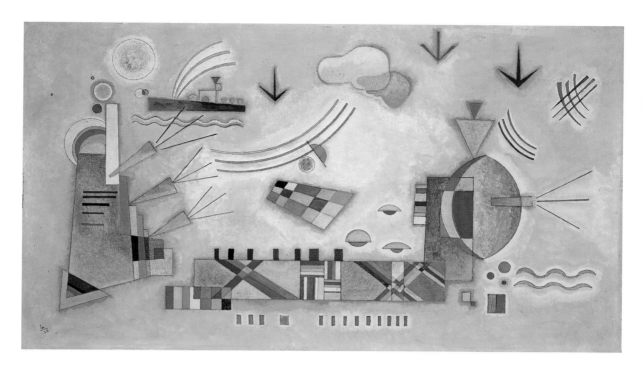

67 **Premier Don annuel**
pour la Société Kandinsky, 1925

Lithographie aquarellée
(épreuve d'artiste)
35,5 x 25,4 cm
Monogrammé et daté en
bas à gauche sur la pierre : K 25
Legs Nina Kandinsky, 1981
AM 1981-65-737
D/B 330

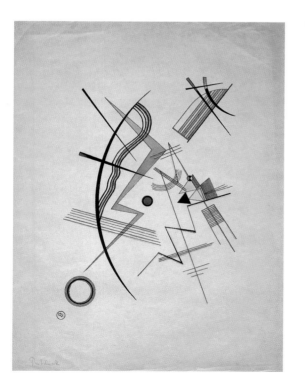

69 Sur les pointes, 1928

Huile sur toile
140 x 140 cm
Monogrammé et daté
en bas à gauche: K 28
Donation Nina Kandinsky, 1976
AM 1976-858
D/B 403

« La forme la plus objective d'un plan originel schématique est le carré – les limites du carré, formées de deux groupes de lignes couplées, possèdent la même intensité de son. Froid et chaud sont relativement équilibrés » écrit Kandinsky dans *Point et ligne sur plan*[1]. Il en détermine ensuite les différentes propriétés et les tensions mises en jeu dans la composition : légèreté ou pesanteur, mouvement ou repos.

Sur le choix des formes géométriques qu'il utilise, Kandinsky s'explique aussi, en 1931, dans ses « Réflexions sur l'art abstrait[2] », sorte de plaidoyer pour la défense de cette nouvelle forme d'art qui, malgré les apparences, « n'exclut pas la liaison avec la nature » : « Une verticale associée à une horizontale produit un son presque dramatique. Le contact de l'angle aigu d'un triangle avec un cercle n'a pas d'effet moindre que celui du doigt de Dieu avec le doigt d'Adam chez Michel-Ange. Et si les doigts ne sont pas de l'anatomie ou de la physiologie, mais davantage, à savoir des moyens picturaux, le triangle et le cercle ne sont pas de la géométrie, mais davantage : des moyens picturaux. »

Ces moyens-là, Kandinsky les ordonne dans l'espace du tableau d'une manière explicite, et son titre *Sur les pointes* renforce la lecture. Légèreté et envol imminent sont perceptibles. La rigueur du dessin, exécuté au tire-ligne ou au compas, est immédiatement compensée par la manière délicate dont la couleur est posée sur la toile, presque comme un lavis d'aquarelle, sans aplat, tout en vibrations colorées, en demi-teinte, sauf un petit cercle jaune qui s'échappe vers le haut.

Au milieu des années vingt, le cercle est omniprésent dans les tableaux de Kandinsky, jusqu'à devenir le seul motif de certains. Il s'est lui-même plusieurs fois exprimé sur cette obsession, en particulier dans une lettre adressée à Will Grohmann le 12 octobre 1930 : le cercle « constitue une liaison avec le cosmique. Mais je m'en sers en premier lieu "formellement" [...] Pourquoi le cercle me captive ? C'est qu'il

est : 1. la forme la plus modeste mais qui s'impose sans scrupule ; 2. précis mais inépuisablement variable ; 3. stable et instable en même temps ; 4. silencieux et sonore en même temps ; 5. une tension qui porte en elle d'innombrables tensions.

Le cercle est une synthèse des plus contrastées. Il fait la liaison entre le concentrique et l'excentrique dans une structure et dans l'équilibre. Parmi les trois formes primaires (triangle, carré, cercle), c'est l'indication la plus claire sur le chemin de la quatrième dimension[3] ».

Deux années auparavant, l'artiste avait confié : « Si dans ces dernières années j'utilise si souvent et si passionnément le cercle, la raison (ou la cause) n'en tient pas à la forme géométrique du cercle ou à ses propriétés géométriques, mais au fait que je ressens très profondément la force interne du cercle et de ses innombrables variations ; j'aime aujourd'hui le cercle comme autrefois j'ai par exemple aimé le cheval – peut-être davantage encore, je trouve dans le cercle plus de possibilités intérieures, et c'est pourquoi aussi il a pris la place du cheval... Picturalement j'ai, dans mes tableaux, raconté beaucoup de "neuf" sur le cercle, mais théoriquement, en dépit de tous mes efforts, je ne puis en dire que fort peu de choses encore[4]. »

1. *Op. cit.*, p. 144.
2. *Cahiers d'Art*, 1931, n° 7-8, p. 351-353.
3. Publiée en partie par W. Grohmann, *op. cit.*, p. 189-190.
4. Cité par W. Grohmann, *ibid*, p. 190.

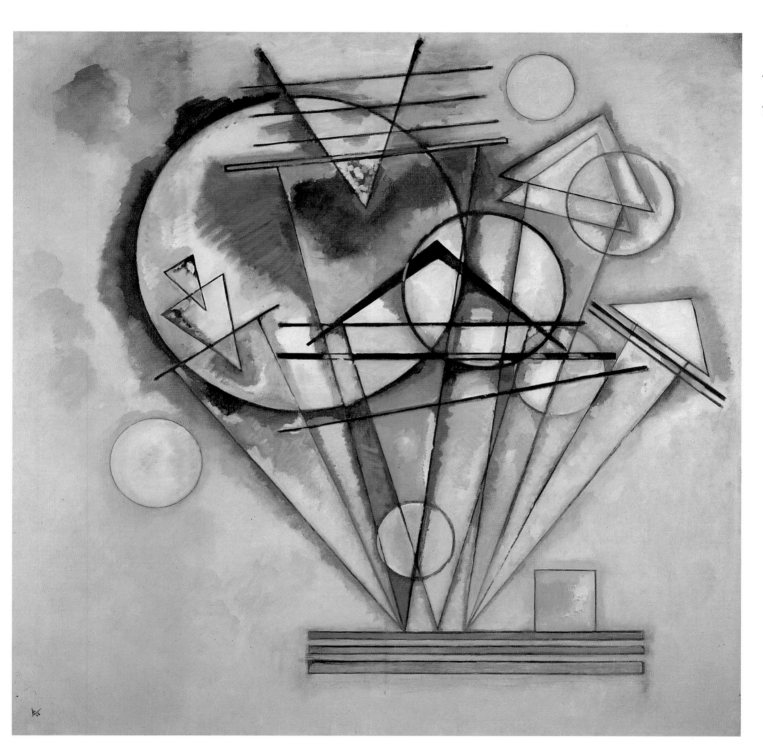

Aquarelles
pour la mise en scène
de *Tableaux d'une exposition* de
Modest Moussorgsky, 1928

C'est en 1928 que Kandinsky a enfin l'occasion de créer un spectacle «d'art monumental» comme il le souhaitait dès 1908, mais il le fait à partir d'une musique déjà existante. En effet, grâce à la collaboration entre le théâtre municipal de Dessau, dirigé par Georg Hartmann, et le Bauhaus, la version pour piano des *Tableaux d'une exposition* de Moussorgsky est joué deux fois, avec succès, dans les décors et la mise en scène de Kandinsky.

La suite pour piano des dix morceaux et interludes, intitulés *Promenades,* écrite en 1874 par Moussorgsky (1839-1881), est ins-pirée des impressions du musicien ressenties lors d'une exposition de dessins aquarellés de son ami le peintre Victor Hartmann. Kandinsky transpose dans les seize tableaux du spectacle sa propre émotion à l'audition de la musique : il choisit pour cela des moyens non traditionnels, rejoignant au Bauhaus les positions novatrices de son collègue Oskar Schlemmer surtout connu par son célèbre *Ballet triadique* (1922). Les «acteurs» du spectacle de Kandinsky sont, dans des décors abstraits, outre la musique, des figurines et formes colorées que l'on déplace sur scène, la lumière qui anime l'espace et deux danseurs seulement aux tableaux X et XII. Le texte de la mise en scène donne des indications précieuses pour mieux comprendre les aquarelles.

70 Tableau II, *Gnomus*

Encre de Chine, aquarelle
et gouache sur papier
20,6 x 36,1 cm
Legs Nina Kandinsky, 1981
AM 1981-65-124
D/B 411

Gnomus: dessin de Victor Hartmann «représentant un petit gnome, allongeant des pas maladroits sur ses petites jambes droites[1]».

Dans la mise en scène de Kandinsky, la scène n'est pas éclairée, et ce noir dure pendant les dix premières mesures. Puis une lumière vive éclaire par derrière les panneaux latéraux de bandes horizontales puis verticales; les petites figures colorées surgissent l'une après l'autre sur le fond blanc. Obscurité et lumière alternent.

1. D'après l'édition de la partition musicale aux Éditions Peters.

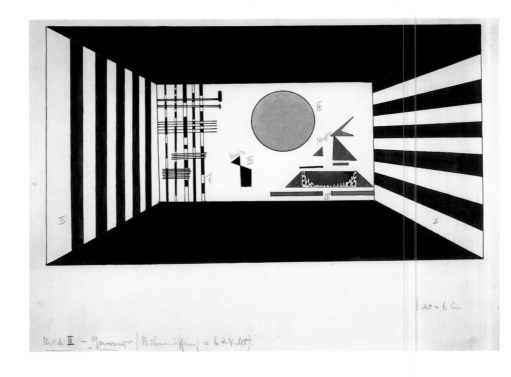

71 Tableau IV, *Le Vieux Château*

Crayon, encre de Chine
et aquarelle sur papier
30 x 40 cm
Legs Nina Kandinsky, 1981
AM 1981-65-125
D/B 412

Le Vieux Château : dessin de Victor
Hartmann représentant «un château du
Moyen-Âge devant lequel un troubadour
chante sa chanson».

Kandinsky prévoit la brève apparition
des trois bandes verticales et blanches
éclairées par l'arrière; les surfaces rouges
et vertes sont poussées successivement sur
la scène avec un faisceau de lumière rouge
(grave) et verte (douce). Les figures
entrent en scène et sont manipulées et
éclairées par transparence. L'obscurité
s'établit progressivement et les bandes
blanches réapparaissent.

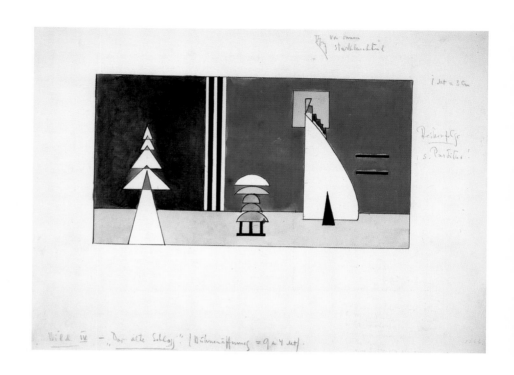

**72 Figurine (marchande) pour Tableau XII
(La Place du marché à Limoges)**

Aquarelle et encre
de Chine sur papier
30 x 22,5 cm
Legs Nina Kandinsky, 1981
AM 1981-65-129
D/B 420

Limoges, le marché : dessin de Victor
Hartmann représentant «des femmes se
disputant avec acharnement sur le
marché».

Dans ce tableau, la toile de fond repré-
sente le plan de la ville de Limoges can-
tonné d'estrades – rouge-blanc-bleu – sur
lesquelles sautent les deux danseurs, dans
une lumière blanche et clignotante. Ils
évoluent ensuite, simulant la discorde puis
la paix retrouvée. Dans la seconde partie,
sans toile de fond, les danseurs sont suivis
dans leurs mouvements par des faisceaux
lumineux aux couleurs changeantes.

Cette figurine définit le costume très
géométrisé de l'un des danseurs.

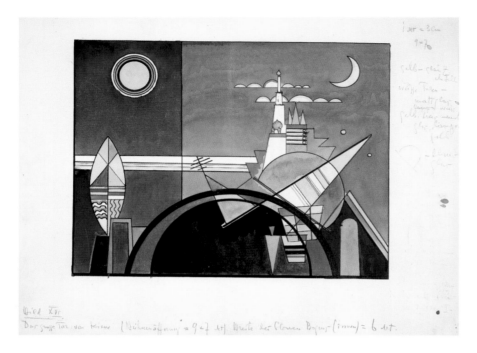

La Grande Porte de Kiev: dessin de Victor Hartmann «représentant un projet de porte d'entrée pour la ville de Kiev, en style ancien, massif, avec une coupole en forme de casque slave».

Dans le seizième tableau, les figurines apparaissent et disparaissent sur la scène ; les éléments du décor – le grand arc bleu, la citadelle, le grand cercle rouge du premier tableau – et l'ensemble de la toile de fond suggérant un panorama de ville descendent à tour de rôle. La lumière, au rythme de la musique, change fréquemment d'intensité et se colore des trois teintes primaires.

75 Huit fois, 1929

Huile sur préparation
granitée sur contreplaqué
24,3 x 40 cm
Monogrammé et daté
en bas à gauche: K 29
Legs Nina Kandinsky, 1981
AM 1981-65-60
Dépôt au Musée des
Beaux-Arts de Nantes, 1987
D/B 438

Dans cette petite composition, avec son cadre d'origine peint par l'artiste, tout concourt à produire une impression de rigueur et de simplicité, mais aussi de légèreté et d'humour: le dessin au trait de formes géométriques régulières, déclinées dans huit formats, reposant sur leurs pointes et alignées comme des personnages sur une scène ainsi que la petite ligne rose, cernée de noir, centrée en haut et parallèle au plan horizontal.
L'animation naît de la surface granitée du tableau accentuant le dégradé du fond dont la densité variable crée comme un volume.

Dans la réponse à une enquête des *Cahiers d'Art* en 1935, Kandinsky s'explique sur l'art abstrait et son choix de formes géométriques simples pour exprimer ses «impressions-émotions» ressenties, par exemple, devant le spectacle de la nature.

«Un triangle provoque une émotion vivante, parce que lui-même est un être vivant. C'est l'artiste qui le tue s'il l'applique mécaniquement, sans la *dictée intérieure* [...] Mais, comme une couleur "isolée", le triangle "isolé" ne suffit pas pour une œuvre d'art. C'est la même loi du "contraste": il ne faut pas toutefois oublier la force de ce modeste triangle. C'est connu que si l'on fait un triangle avec des lignes, même très minces, sur un bout de papier blanc, le blanc dans le triangle et le blanc autour de lui deviennent différents, ils reçoivent des *couleurs* différentes sans qu'on ait appliqué de la couleur. C'est en même temps un fait physique et psychologique. Et, avec ce changement de la couleur, change le "son intérieur"[1].»

1. *Cahiers d'Art,* 1935, n° 1-4, p. 54.

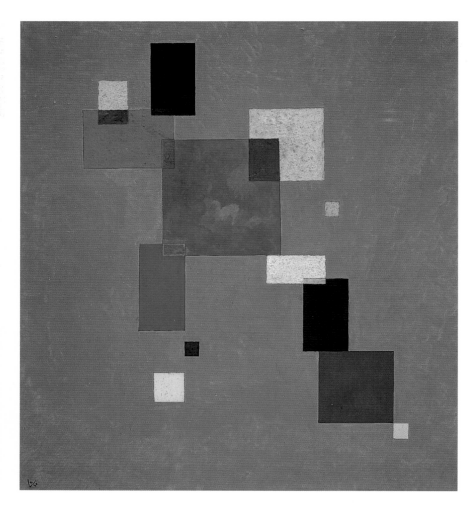

76 Treize rectangles, 1930

Huile sur carton
69,5 x 59,5 cm
Monogrammé et daté
en bas à gauche : K 30
Legs Nina Kandinsky, 1981
AM 1981-65-62
Dépôt au Musée des
Beaux-Arts de Nantes, 1987
D/B 452

77 Vide vert, 1930

Huile sur carton
35 x 40 cm
Monogrammé et daté
en bas à gauche : K 30
Legs Nina Kandinsky, 1981
AM 1981-65-61
Dépôt au Musée des
Beaux-Arts de Nantes, 1986
D/B 444

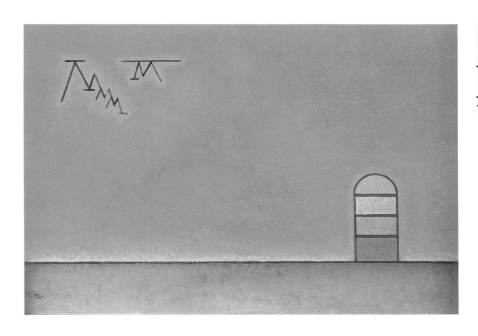

78 Fragile, 1931

Tempera sur carton
34,7 x 48,4 cm
Monogrammé et daté
en bas à gauche : K 3i
Legs Nina Kandinsky, 1981
AM 1981-65-142
Dépôt au Musée des
Beaux-Arts de Nantes, 1987
D/B 467

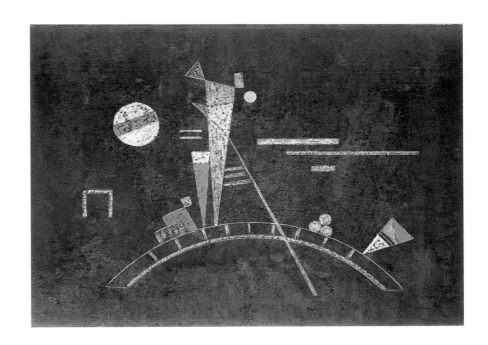

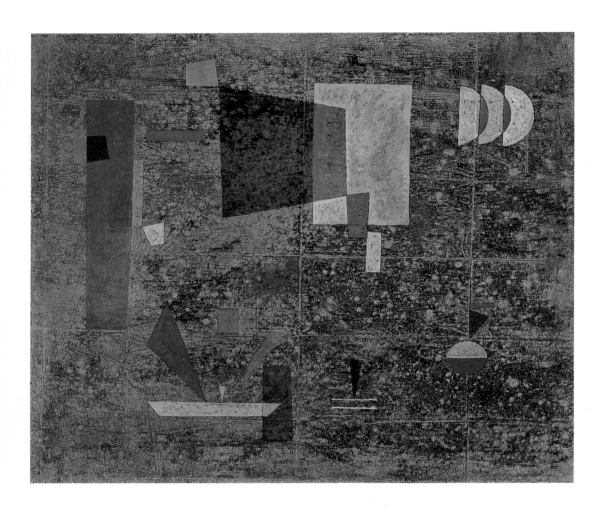

79 Dégagement ralenti, 1931

Tempera et huile sur carton
59,8 x 69,5 cm
Monogrammé et daté
en bas à gauche : K 3i
Legs Nina Kandinsky, 1981
AM 1981-65-63
Dépôt au Musée des
Beaux-Arts de Nantes, 1987
D/B 468

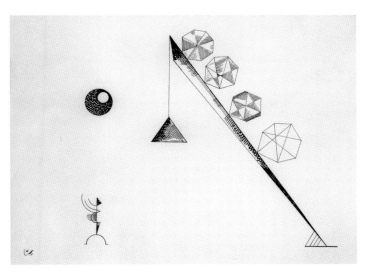

80 [Sans titre], 1931

Encre de Chine sur papier
30 x 40 cm
Monogrammé et daté
en bas à gauche: K 3i
Legs Nina Kandinsky, 1981
AM 1981-65-415
D/B 469

1 [Sans titre], 1932

Encre de Chine sur papier
34,9 x 22,8 cm
Monogrammé et daté
en bas à gauche: K 32
Achat du CNAC-GP, 1976
AM 1976-260
D/B 475

En février 1932, Kandinsky organise à Berlin, dans la galerie Moeller, la première exposition exclusivement consacrée à ses dessins et aquarelles (53 dessins de 1910 à 1931) faisant ainsi la démonstration des « possibilités pures du *trait* dans ce qu'on appelle la peinture abstraite[1] ». Will Grohmann dans le compte rendu publié dans *Cahiers d'Art* écrit: « La prétendue absence du sujet va de soi dans l'art graphique. L'ensemble offre une espèce d'ingénieuse écriture qui naît de signes clairs et dont les combinaisons permettent des significations bien variées[2]. » L'année suivante, dans la revue belge *Sélection*, un premier « catalogue » sommaire de l'œuvre gravé et dessiné du peintre établi par Will Grohmann est publié, illustré entre autres des dessins n°s 80 et 81.

1. Cité par D/B, p. 240.
2. *Cahiers d'Art*, 1932, n° 1-2, cité par D/B, p. 240.

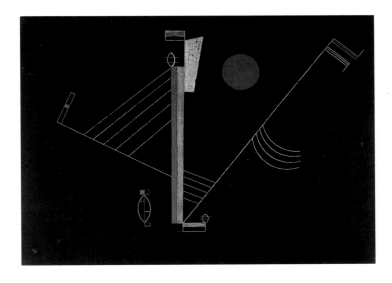

82 Tendu dans les deux sens, 1933

Tempera et gouache
sur carton noir
41,5 x 57 cm
Dation (ancienne
collection Karl Flinker)
AM 1994-73

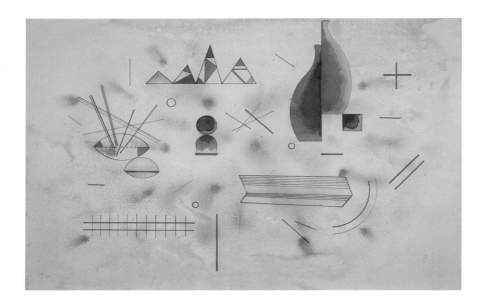

83 Bâtonnets d'appui
ou **La Rose**, 1933

Aquarelle, encre de couleur
et rehauts de gouache sur papier
30,7 x 45,9 cm
Monogrammé et daté
en bas à gauche: K 33
Donation Nina Kandinsky, 1976
AM 1976-1329
D/B 495

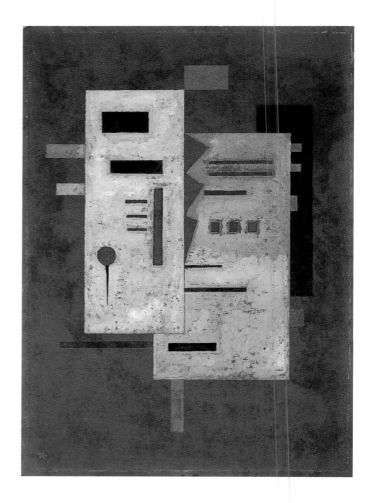

84 Molle rudesse, 1933

Tempera sur carton
57,5 x 41,8 cm
Monogrammé et daté
en bas à gauche: K 33
AM 1981-65-145
Dépôt au Musée des
Beaux-Arts de Nantes, 1987
D/B 500

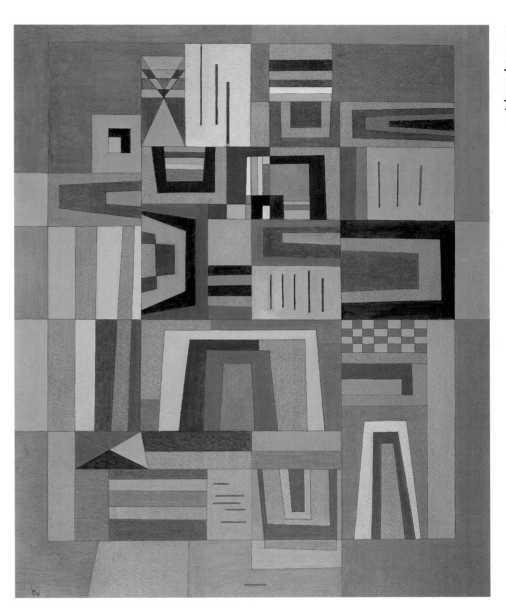

85 Compensation rose, 1933

Huile et tempera sur toile
92 x 73 cm
Monogrammé et daté
en bas à gauche: K 33
Legs Nina Kandinsky, 1981
AM 1981-65-65
Dépôt au Musée des
Beaux-Arts de Nantes, 1987
D/B 497

86 Développement en brun, 1933

Huile sur toile
105 x 120 cm
Monogrammé et daté
en bas à gauche : K 33
Achat des Musées nationaux, 1959
AM 3666 P
D/B 501

Inscrit par l'artiste dans son catalogue manuscrit en août 1933, à Berlin, c'est-à-dire juste après la fermeture du Bauhaus par les autorités allemandes le 20 juillet, ce tableau clôt, de manière dramatique, le séjour de Kandinsky en Allemagne. Quelques mois après il s'installe définitivement à Paris où il semble retravailler l'œuvre[1]. La composition a été précédée d'une aquarelle et fut exposée, dès 1934, à la Galerie des Cahiers d'Art puis de nouveau à Paris, en 1937, au musée du Jeu de paume où Kandinsky avait sélectionné cinq tableaux pour montrer le développement de son art au public parisien. Il considérait cette œuvre comme représentative de sa « période des surfaces approfondies ».

Développement en brun est une construction rigoureuse dans un espace à la fois léger – grâce au traitement des surfaces en frottis subtil – et pesant dans la tonalité générale. Les deux grandes masses de plans allongés et de cercles se chevauchent; les bruns, les verts et les mauves s'entrecroisent et se renforcent jusqu'à créer l'impression d'une paroi épaisse et solide qui boucherait tout horizon si elle ne s'entrouvrait, au centre, sur une zone claire qui apparaît comme une trouée lumineuse dans laquelle des triangles zébrés de couleurs se superposent – figure dansante ponctuée de croissants noirs qui servent de lien entre eux. Étant donné les circonstances politiques de la création de cette œuvre, la symbolique du camaïeu de bruns semble évidente, et l'étroite ouverture laisse percer un faible espoir ou bien, au contraire, elle est prémonitoire de l'écrasement de tout espace de liberté dans une Allemagne que Kandinsky s'apprête à quitter.

1. Mention dans le catalogue manuscrit de l'artiste : 1933/34, D/B, repr. p. 346.

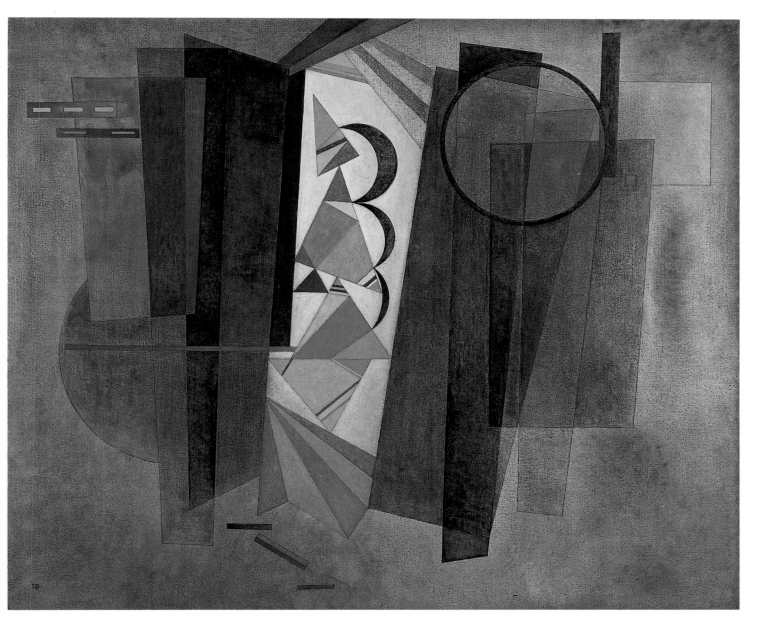

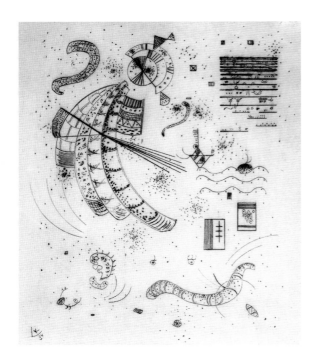

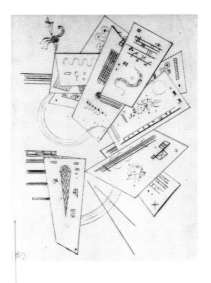

87 [Sans titre], 1934

Gravure pour les *24 Essais*
d'Anatole Jakovski

Pointe sèche
23 x 19,8 cm
Monogrammé et
daté en bas à gauche
sur la plaque: K 34
Signé en bas à droite
sur la marge à la mine
de plomb: Kandinsky
Legs Nina Kandinsky, 1981
AM 1981-65-747
D/B 571

**88 Frontispice pour
La Main passe de Tristan Tzara**, 1935

Pointe sèche
15,7 x 12 cm
Monogrammé et daté
en bas à gauche sur la plaque: K 35
Signé en bas à droite sur la marge
à la mine de plomb: Kandinsky
Legs Nina Kandinsky, 1981
AM 1981-65-750
D/B 603

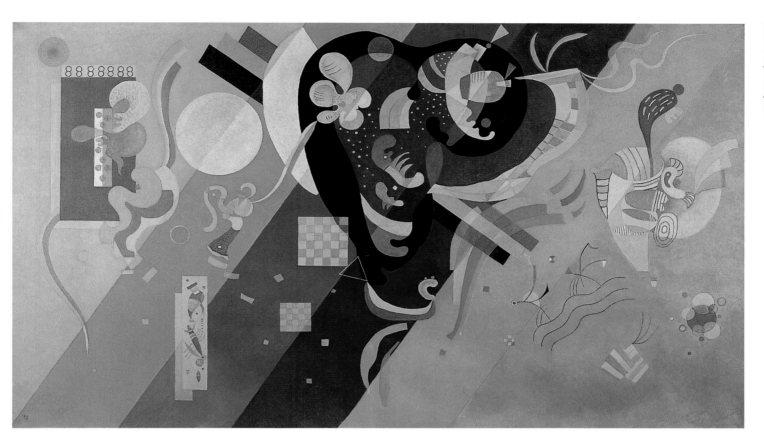

9 Composition IX, 1936

Huile sur toile
113,5 x 195 cm
Monogrammé et daté
en bas à gauche: K 36
Achat des
Musées nationaux, 1939
JP 890 bis P
D/B 607

Kandinsky intitula *Composition* ses œuvres de grand format les plus abouties, précédées de nombreuses études préparatoires. Il en peignit sept entre 1910 et 1914, une en 1923 au Bauhaus de Weimar et deux pendant les années parisiennes.

La *Composition IX*, la plus petite de celles qui subsistent (trois furent détruites pendant la Seconde Guerre mondiale), semble n'avoir été préparée que par un seul dessin à l'encre (Musée national d'art moderne). Dénommé *Composition*, ce tableau marque peut-être un rappel de la période «géniale» où l'artiste conçut les premières. Quoi qu'il en soit, cette œuvre devient une sorte d'enjeu public pour Kandinsky qui, après l'avoir mise en dépôt au musée du Jeu de paume en 1938, obtient finalement qu'elle soit acquise, pour un prix dérisoire, par les Musées nationaux en 1939 (son espoir de voir organiser une rétrospective s'évanouit avec la guerre).

Ce tableau, intitulé aussi par l'artiste *L'Un et l'autre*, dérange par la dichotomie de sa composition: le fond est traversé par quatre larges diagonales colorées, régulières, qui déterminent deux grands triangles aux extrémités; aux couleurs primaires de la moitié gauche du fond répondent les complémentaires à droite. Sur cette surface qui affirme un colorisme délicat flottent un certain nombre de formes déclinées en différents formats et couleurs: échiquiers, rectangles, cercles, lignes (simples traits sinueux ou surfaces allongées), assemblages de végétaux ou d'éléments embryonnaires. Tout un vocabulaire formel semble dispersé dans l'espace: à la rigueur géométrique du fond s'oppose la légèreté des autres motifs, gravitant autour d'un noyau central au large contour noir dont ils paraissent s'être échappés en toute liberté et sérénité.

90 La Ligne blanche, 1936

Gouache et tempera
sur papier noir
49,9 x 38,7 cm
Monogrammé et daté
en bas à gauche : K 36
Achat des Musées nationaux, 1937
J P 829 D
D/B 618

Au milieu des années trente, Kandinsky
revient à un procédé du début de sa car-
rière : l'utilisation du fond noir, le plus sou-
vent pour des gouaches sur papier mais
également dans la monumentale
Composition X (Kunstsammlung Nordrhein-
Westfalen, Düsseldorf, agrandissement sur
toile d'une gouache). Ces œuvres de petit
format avaient de quoi séduire les collec-
tionneurs et *La Ligne blanche* est d'ailleurs

acquise par l'État en 1937 pour le Musée
des Écoles étrangères du Jeu de paume.
Première œuvre de Kandinsky dans les col-
lections nationales, c'est sans doute aussi
la première œuvre abstraite.

La Ligne blanche, courbe sinueuse libre
surmontée de trois accents blancs, est-elle
une nouvelle expression du thème du
cavalier/chaman comme le suggère Peg
Weiss ou bien un motif qui trouve, à cette
période, son épanouissement pour suggé-
rer le mouvement comme le signifient cer-
tains titres de tableaux ? Elle s'inscrit ici en
superposition sur la forme animée tout en
glissant sous les contours, elle structure
l'œuvre et s'en détache visuellement : l'ar-
tiste fait jouer au maximum le contraste
noir-blanc et module la forme tentaculaire
en égrenant des petites cellules rondes et
surtout en utilisant une touche divisée,
mouchetage vibrant et varié selon les
zones qui laisse apparaître en réserve le
fond noir.

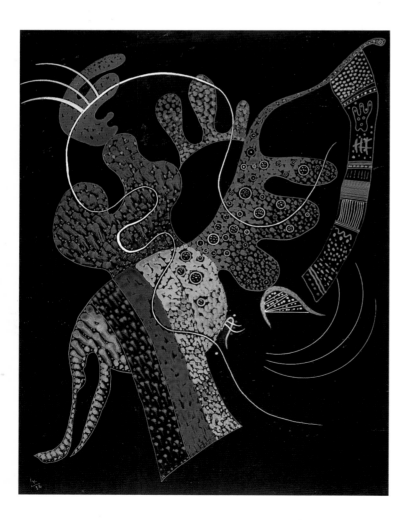

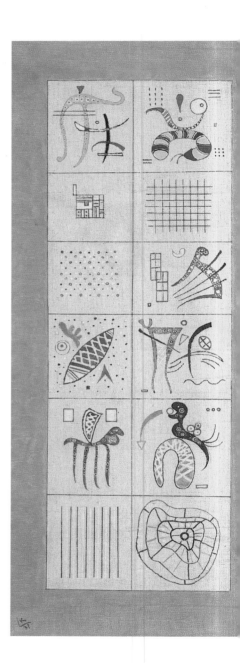

Bagatelles douces, 1937

Huile et aquarelle sur toile
60 x 25 cm
Monogrammé et daté
en bas à gauche : K 37
Legs Nina Kandinsky, 1981
AM 1981-65-68
D/B 629

Sorte de tableau dans le tableau, cette petite composition reprend le principe de partition de l'espace en compartiments, presque réguliers et habités de formes, que Kandinsky avait déjà expérimenté dans des œuvres aux titres explicites comme *Étages* (1929, The Solomon R. Guggenheim Museum, New York) ou *Chacun pour soi* (1934, collection particulière) et qu'il a développé en noir et blanc avec *Trente* (1937, Musée national d'art moderne). Tout un vocabulaire formel – l'alphabet personnel de l'artiste à cette époque-là – se trouve ainsi répertorié : les trames géométriques côtoient les assemblages ludiques d'éléments, sorte d'animaux ou de végétaux marins primitifs, agrémentés de signes ironiques comme le point d'exclamation, la virgule ou la flèche courbe. Les tons dominants – jaune et rose –, la légèreté de la matière picturale et du graphisme confèrent à l'œuvre une grande délicatesse.

92 [Sans titre], vers 1937

Étude pour *Formes capricieuses*,
f. 2 d'un carnet à dessin
Crayons de couleur
sur feuille de carnet
27,1 x 33,1 cm
Legs Nina Kandinsky, 1981
AM 1981-65-678 (2)
D/B 630

Document précieux pour comprendre la méthode de travail de Kandinsky, ce carnet, dont un certain nombre de pages ont été détachées, concerne les années 1937 à 1939. Les différents dessins sont à rapprocher des aquarelles ou tableaux aboutis de cette période et l'on y trouve aussi bien des petits schémas sommaires à la mine de plomb que des croquis plus élaborés, parfois avec indication de mise au carreau. L'usage de l'aquarelle, du crayon de couleur, ou de mentions écrites sur les coloris retenus permettent de suivre le processus d'élaboration des œuvres : Kandinsky au travail sur un tableau avait déjà en tête d'autres compositions et ce carnet est la trace du foisonnement des idées dans l'esprit de l'artiste.

Le folio 2 est à mettre en relation avec *Formes capricieuses*, tableau de juillet 1937 conservé au Solomon R. Guggenheim Museum de New York (89 x 116 cm) qui en reprend la structure générale avec des formes suggérant des êtres vivants très simples, liés au monde sous-marin – des embryons en développement, des amibes –, éléments dont Kandinsky connaissait la représentation dans les planches d'ouvrages scientifiques qu'il possédait, comme l'a démontré Vivian Barnett[1]. Une même inspiration se retrouve, à la même époque, chez des artistes comme Max Ernst, Joan Miró ou Victor Brauner.

1. V. E. Barnett, « Kandinsky and Science: The Introduction of Biological Images in The Paris Period », in *Kandinsky in Paris, 1934-1944*, catalogue d'exposition, New York, The Solomon R. Guggenheim Museum, 1985, p. 61-87.

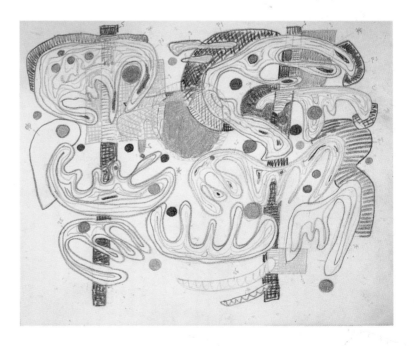

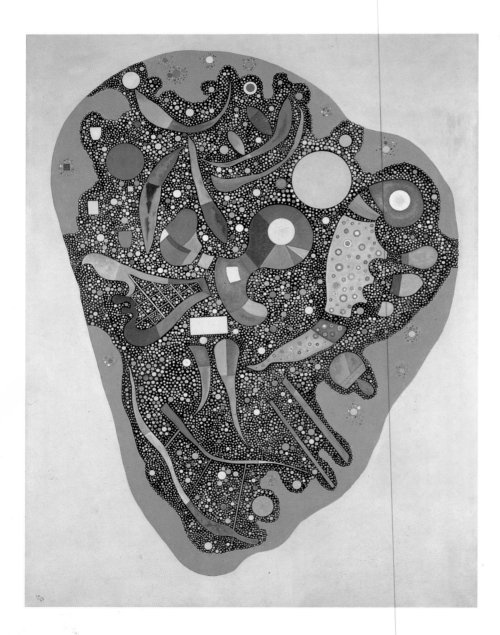

93 Entassement réglé, 1938

Huile et ripolin sur toile
116 x 89 cm
Monogrammé et daté
en bas à gauche : K 38
Donation Nina Kandinsky, 1976
AM 1976-861
D/B 648

Il existe une tradition russe d'origine païenne pour célébrer l'arrivée du printemps : l'échange, le jour de Pâques, d'œufs colorés dont les plus sophistiqués furent créés par Fabergé pour le tsar, alliant métaux, pierres et émaux précieux. Kandinsky a peint, au milieu des années vingt, spécialement pour en faire cadeau à sa femme Nina, de petits tableaux ovales et elle écrit : « En 1938 à Paris, il m'offrit un autre *Œuf de Pâques pour Nina*, de grand format rectangulaire, mais en réalité cette toile s'appelle *Ensemble multicolore (Entassement réglé)*. C'est un merveilleux océan de couleurs qui s'écoule sur la toile en une centaine de tonalités de couleurs différentes[1]. »

Cette étonnante constellation d'une multitude de petits ronds et de formes souples dont les couleurs se détachent sur le fond sombre, est comme prisonnière d'une membrane cellulaire bleu vert ; dans cette accumulation on reconnaît, sur la gauche, une sorte de lyre dont un des montants se termine en forme d'oiseau, évoquant peut-être des instruments traditionnels ou magiques de l'ancienne Russie[2].

1. Nina Kandinsky, *Kandinsky et moi*, Paris, Flammarion, 1978, p. 246.
2. P. Weiss, *op. cit.*, p. 186.

94 Complexité simple, 1939

Huile sur toile
100 x 81 cm
Monogrammé et daté
en bas à gauche : K 39
Don de la Société des amis du Musée
national d'art moderne, 1959
AM 3667 P
D/B 673

Intitulé aussi *Ambiguïté* par Nina
Kandinsky, cette composition massée, qui
apparaît dans des tonalités rompues et
claires, possède par la technique même
mise en œuvre une profondeur
inhabituelle : sur un fond bleu noir
Kandinsky a peint des surfaces colorées,
mouchetées et vibrantes, qui ont été
ensuite comme enveloppées par une
matière picturale floconneuse. Celle-ci
laisse apparaître le fond en réserve et crée
ainsi des cernes irréguliers et dégradés jus-
qu'à n'être qu'une mince ligne définissant
les formes. Par ces superpositions de
touches colorées – le blanc translucide
envahit presque toutes les surfaces –
l'œuvre acquiert une légèreté et en même
temps une vie intense. Frank Stella pro-
pose d'y reconnaître un portrait de l'artiste
dans son atelier, devant son chevalet[1]. Cet
effort de la peinture pour « réaliser de
manière concrète des images amorphes,
pour rendre la visualisation picturale, pour
arracher l'espace littéral sans pour autant
avoir recours à l'illustration (l'illusionnisme
de la représentation) ou à la présentation
matérielle (le pigment en tant que sculp-
ture)[2] » traduit l'ambiguïté du travail de
Kandinsky et, en même temps, sa réussite.
Dans *Complexité simple,* l'artiste se situe
dans le monde réel de l'espace pictural, ce
qui confère à cette œuvre un caractère
particulièrement attachant.

1. Frank Stella, « Commentaire du tableau
Complexité simple – Ambiguïté », in
Kandinsky. Album de l'exposition, Paris,
Éditions du Centre Pompidou, 1984, p. 84-90.
2. *Ibid.,* p. 86.

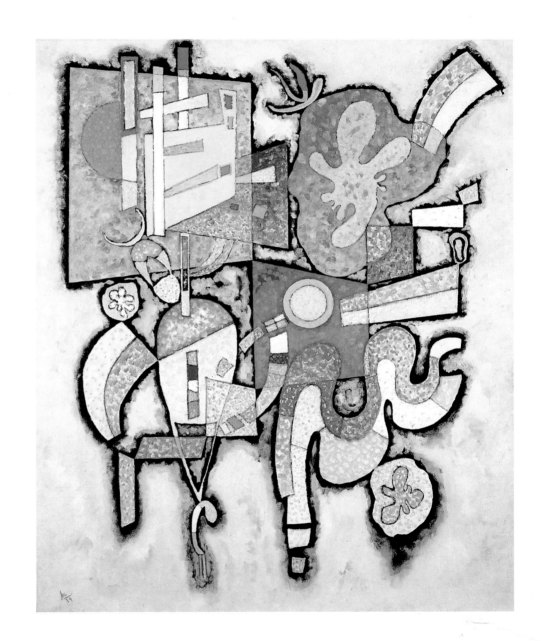

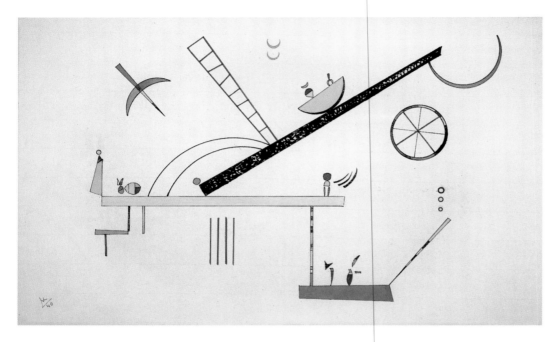

95 [Sans titre], 1940

Aquarelle et encre
de Chine sur papier
29 x 46 cm
Monogrammé et daté
en bas à gauche : K 40
Legs Nina Kandinsky, 1981
AM 1981-65-159
D/B 685

96 [Sans titre], 1941

Encre de Chine sur papier
18,6 x 27,9 cm
Monogrammé et
daté en bas à gauche : K 41
Legs Nina Kandinsky, 1981
AM 1981-65-585
D/B 690

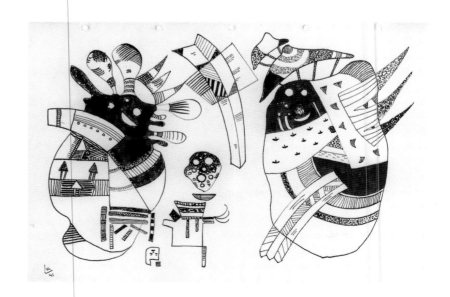

97 **[Sans titre]**, 1941

Encre de Chine sur papier
18,6 x 27,8 cm
Monogrammé et daté
en bas à gauche: K 41
Legs Nina Kandinsky, 1981
AM 1981-65-587
D/B 692

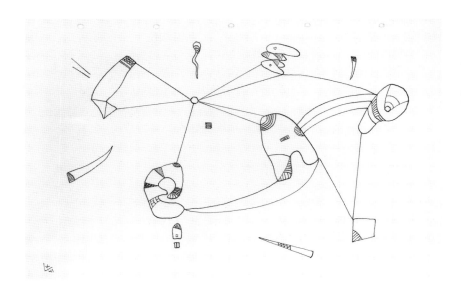

98 **[Sans titre]**, 1941

Encre de Chine sur papier
27,9 x 18,6 cm
Monogrammé et daté
en bas à gauche: K 41
Legs Nina Kandinsky, 1981
AM 1981-65-589
D/B 694

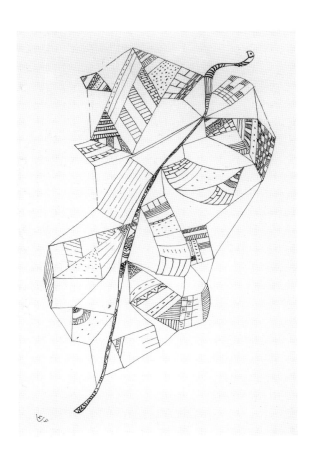

99 Dessin sur le thème de
Accord réciproque, 1942

Encre de Chine sur papier
20,8 x 27 cm
Legs Nina Kandinsky, 1981
AM 1981-65-601
D/B 708

100 Accord réciproque, 1942

Huile et ripolin sur toile
114 x 146 cm
Monogrammé et daté
en bas à gauche: K 42
Donation Nina Kandinsky, 1976
AM 1976-863
D/B 710

Avant-dernier grand tableau peint par Kandinsky en pleine occupation allemande, *Accord réciproque* par son titre même, presque redondant, doit être compris comme une mise en présence harmonieuse de deux figures reconnaissables dans les formes allongées et sombres dressées sur leur pointe fragile. Le fond est divisé en trois zones aux tons clairs et froids: au centre, comme flottant dans un espace infini, une grappe d'«objets» qui servent de lien entre les deux «personnages». La communication ainsi recherchée est clairement établie dans des œuvres comparables comme *Le Filet* de la même année (tempera sur carton noir, Musée national d'art moderne) ou l'*Avant-dernière Aquarelle* (n° 103), où un réseau de fils tendus relie les grandes formes-figures et leur permet de rester dressées. C'est devant cette peinture symbolisant les dernières recherches de l'artiste que fut exposée, dans l'atelier de Neuilly, la dépouille de Kandinsky, mort le 13 décembre 1944.

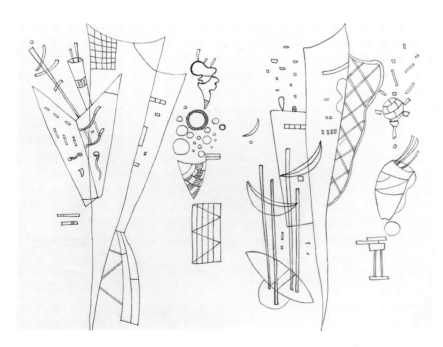

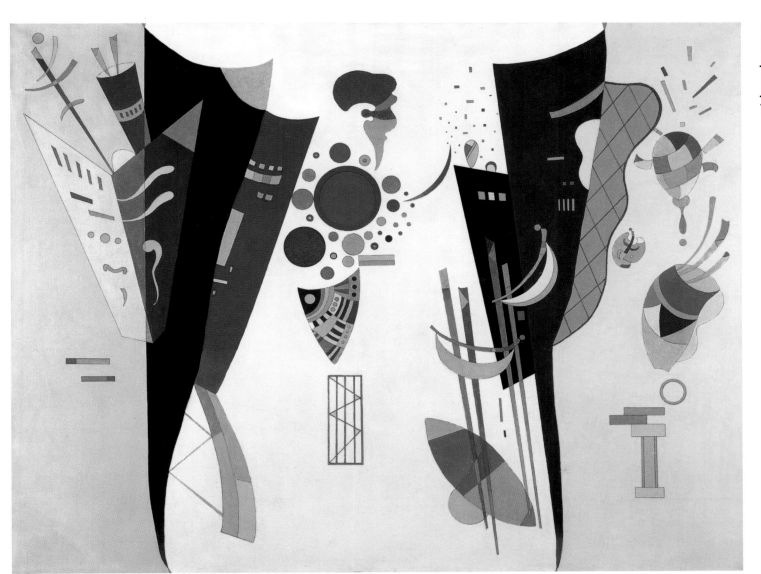

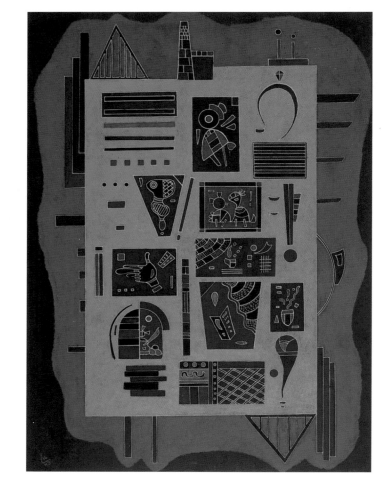

101 Un conglomérat, 1943

Gouache et huile sur carton
58 x 42 cm
Monogrammé et daté
en bas à gauche : K 43
Legs Nina Kandinsky, 1981
AM 1981-65-73
D/B 723

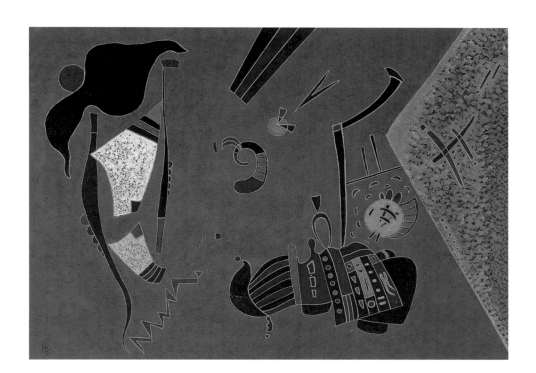

102 Le Petit Rond rouge, 1944

Gouache et huile sur carton
42 x 58 cm
Monogrammé et daté
en bas à gauche : K 44
Legs Nina Kandinsky, 1981
AM 1981-65-74
D/B 745

103 [Sans titre], 1944
(Avant-dernière Aquarelle)

Aquarelle, encre de Chine
et mine de plomb sur papier
25,9 x 49,1 cm
Monogrammé et daté
en bas à gauche : K 44
Legs Nina Kandinsky, 1981
AM 1981-65-165
D/B 755

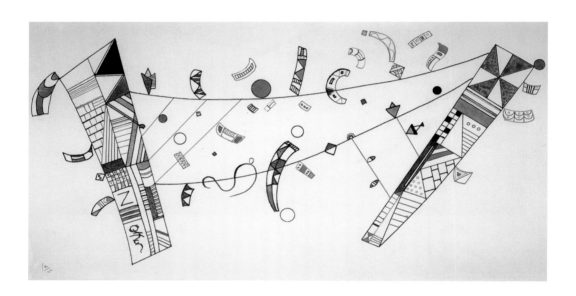

essais
et
poèmes en prose inédits

Rudolf H. Wackernagel
avec une contribution de
Johann Koller et Ursula Baumer

je roulerai les gens...
dans l'huile et la tempera...

1.

En citant cette amusante remarque écrite à son père par Paul Klee dans une lettre de mars 1901[1], nous voulons, une fois encore, remettre en mémoire le terme technique de *tempera* et attirer l'attention sur l'ensemble des problèmes posés par un liant pictural qui, dès avant le tournant du siècle, suscita visiblement un grand intérêt notamment au sein du cercle des artistes de Munich, c'est-à-dire des peintres de Schwabing. De fait, la «lumineuse» métropole artistique semble avoir été considérée, y compris à l'étranger, comme un centre de débats réputé pour la recherche sur les techniques picturales. Il est vraisemblable que les tentatives menées ici pour définir à grands traits la tempera, sur la base de déclarations contemporaines vagues et contradictoires, et l'explication partielle (cf. chapitre V) d'une substance difficile à cerner sur le plan conceptuel demeurent d'un accès très difficile pour les historiens d'art et les néophytes en matière de techniques picturales.

Beaucoup plus tard, vers 1912, Mikhaïl F. Larionov, le fondateur du rayonnisme, devait indirectement confirmer la «supériorité locale» de Munich en faisant savoir à Kandinsky, de Russie, que quatre fabriques produisaient enfin à Moscou des couleurs à l'huile,

à l'aquarelle et à la tempera et, qu'ainsi, il n'était plus nécessaire de quitter, comme autrefois, «Moscou pour Munich».

L'année même où Kandinsky s'installa à Munich, en 1896, Alexeï Jawlensky et sa compagne Marianne von Werefkin quittèrent eux aussi Saint-Pétersbourg pour la ville de l'Isar en compagnie de leurs amis peintres, Igor Grabar et Dimitri Kardovski. Ce déménagement était lié non seulement à l'atmosphère de renouveau tout à fait exaltante suscitée par la phase «postmoderne» du Jugendstil, mais aussi à la réputation bien établie de l'école de peinture de Munich, assise sur un métier solide et traditionnel. Dès les années 1850-1860, puis de nouveau à partir de 1869, des artistes de renom tels que Karl Theodor Piloty et Wilhelm von Kaulbach attirèrent de nombreux artistes russes dans l'école de Munich. Toutefois, ce furent plutôt les multiples expositions internationales qui furent à l'origine de l'installation de Kandinsky dans cette ville. Celles de la Sécession de Munich, en particulier, permirent à l'artiste d'affirmer, en 1912, que les «écoles [munichoises] étaient alors [1896] très appréciées en Russie». Ajoutons que, et nous le savons grâce à Alexander Khrouchtchov, collègue à l'école de peinture de Munich de Jawlensky et

de Kandinsky, ce dernier voulait se consacrer tout particulièrement à l'«étude de l'ancienne technique de la tempera[2]».

Mais le véritable propos de ce travail tente de décrire les premières techniques picturales de Kandinsky, c'est-à-dire ses expériences – réussies d'ailleurs – avec des systèmes de liants visiblement divers et, sur cette base, de formuler des premières hypothèses à propos de quelques œuvres appartenant à ses périodes de création les plus importantes.

La confrontation de ses deux uniques palettes, enfin devenue possible en 1996, créa le préalable à cette étude. Préservées dans leur état d'origine, elles sont aujourd'hui respectivement conservées à Munich (Städtische Galerie im Lenbachhaus) et, depuis 1981, au Centre Georges Pompidou à Paris (voir illustrations p. 124). Elles furent reproduites pour la première fois en 1993 pour la première, et 1980 pour la seconde. C'est au célèbre Doerner-Institut des Pinacothèques de Munich que ces importants «ustensiles picturaux» furent soumis à des analyses scientifiques approfondies concernant spécialement les liants.

L'entreprise, susceptible de révéler des données tout à fait surprenantes, précisément sur la période du Blaue Reiter

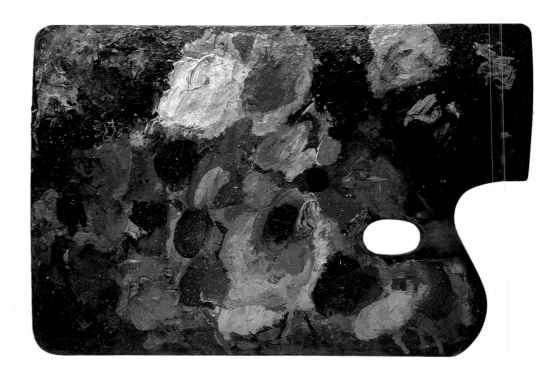

**Palette utilisée
par Kandinsky
pendant la période
de Munich, avant 1910-1911
Gabriele Münter- und Johannes
Eichner-Stiftung
Städtische Galerie im
Lenbachhaus, Munich**

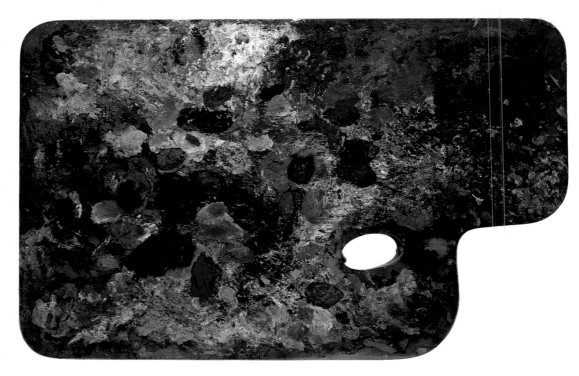

**Palette utilisée
par Kandinsky
pendant les dernières années
de sa vie à Paris, 1940-1944.
Archives Kandinsky,
Paris, Mnam/Cci**

Deux recettes attribuées à Kandinsky pour la composition des couleurs a tempera, Munich, 1900 Archives Kandinsky, Paris, Mnam/Cci

August Macke, carte postale représentant son atelier. Au premier plan: une bouteille de couleur a tempera, 1905 Westfälisches Landesmuseum, Münster

[Cavalier bleu, 1908-1913], semble, pour ce qui est de la palette parisienne plus tardive, confirmer l'hypothèse de méthodes de travail plus simples et plus conventionnelles[3].

Forts de ces connaissances nouvelles, nous serons bientôt contraints, concernant la peinture «avant-gardiste» d'alors, d'abandonner des formules de catalogues aussi connues que «huile sur toile». Ces dernières semblent souvent être utilisées de manière irréfléchie et correspondent à une habitude scientifique, aussi conservatrice que confortable, observée machinalement; leur utilisation stéréotypée aurait dû, depuis longtemps, être soumise à un examen critique.

Parallèlement aux analyses scientifiques des palettes, quelques recettes de tempera, sélectionnées parmi celles retrouvées dans l'atelier parisien de Kandinsky après sa mort et datant de l'époque où l'artiste étudiait à Munich, ont également fait l'objet de descriptions pratiques (cf. chapitre IV). Les essais pratiqués avec des liants et des couleurs préparés d'après des notes provenant, d'une manière surprenante, du cercle des amis russes les plus proches de Kandinsky qui se livraient à des expériences dans l'atelier-laboratoire de Jawlensky, pourraient être à l'origine des premières comparaisons directes avec des poses d'émulsion et/ou de couleurs à l'huile de Kandinsky.

2.

Comme nous le savons déjà, cette problématique de liants n'occupa pas seulement le jeune Klee qui, depuis septembre 1898, s'était présenté à l'académie de Munich. En effet, en janvier 1905, peu de temps après qu'il ait reconnu en Elisabeth Gerhardt sa future «femme, (… véritable tzigane)», August Macke attire lui-aussi clairement l'attention sur une bouteille de liant dont l'étiquette portait l'inscription ostentatoire de TEMPERA et qui figurait sur une de ces célèbres «cartes postales d'artistes» par le biais de laquelle il présentait à son adorée son premier atelier bohème. On peut affirmer qu'il faisait ainsi allusion à ces médiums à peindre a tempera qu'entre 1879 et 1917 par exemple – soit dans les années où, précisément, on discutait beaucoup de techniques picturales – on pouvait commander en petites quantités ou en bouteilles d'un litre à la célèbre maison munichoise de fournitures pour peintres, la Farben-, Maltuch-und Malrequisiten-Fabrik Richard Wurm.

On sait depuis longtemps qu'au cours de la deuxième moitié du XIXe siècle, de nombreux peintres, conservateurs pour la plupart, comme Böcklin et Marées par exemple, mais aussi Lenbach à sa manière, se sont beaucoup intéressés à la tempera. Comme on peut le voir sur une étude inachevée de la main de ce dernier, ce médium servait surtout de couche préparatoire.

Outre des tentatives artisanales, testées dans certains cas à titre expérimental, les artistes plus intellectuels cherchèrent à s'informer, dès cette époque, dans d'importants traités de peinture récemment publiés et qui étaient restés jusqu'alors inédits. Échaudés par de très mauvaises expériences avec les nombreuses couleurs à l'huile – récemment lancées sur le marché, et dont l'usage, d'abord irréfléchi (en utilisant de puissants siccatifs par exemple), ne devait apporter aucun plaisir au jeune Kandinsky qui résidait alors encore à Moscou (1879-1880) –, les peintres, d'une manière générale, souhaitaient non seulement des coloris

plus intenses, mais aussi et surtout une plus grande stabilité de ces produits colorés modernes (jusqu'en 1903, certains d'entre eux étaient encore qualifiés de « produits frelatés de l'industrie des couleurs ») dont on considérait qu'ils nécessitaient une amélioration urgente.

De là à adopter le point de vue de ceux qui calquaient leur art et leur technique sur ce que l'on appelait « la peinture des anciens », il n'y avait qu'un pas. Contrairement à Böcklin, Marées ne partageait pas cette conception, la considérant – pour les copistes au moins – comme artistiquement vaine. À l'encontre de l'argumentation de ses différents découvreurs, la peinture ainsi désignée incluait des productions de l'Ancienne Égypte, c'est-à-dire des exemples de peintures murales, mais aussi des fragments d'architectures et de sarcophages peints dont les qualités matérielles avaient déjà été examinées par des voyageurs.

Logiques avec eux-mêmes et animés par la même quête, les artistes déconcertés s'intéressèrent également beaucoup à la peinture murale et aux panneaux de l'Antiquité grecque et romaine. Tel fut par exemple le cas du jeune Klee que la peinture antique des fresques pompéiennes et « ses couleurs décoratives [...] merveilleusement conservées » avait alors ému au plus haut point. Bien évidemment, des découvertes archéologiques plus maniables telles, par exemple, les statuettes encore partiellement colorées que Klee admirait aussi ou des fragments de petits meubles, figuraient également en bonne place dans les ateliers et les collections d'amateurs des artistes-peintres intéressés par les techniques picturales. Ils pensaient en effet pouvoir ainsi étudier en profondeur les procédés techniques de peinture et différents liants comme la cire « punique » et l'encaustique – ingrédients vénérés de la technique picturale « classique » des Anciens – ou

encore la gomme (arabique) et d'autres solutions à la colle. Ce fut cependant la peinture a tempera (c'est-à-dire la peinture à la détrempe[4] sans jaune d'œuf) qui fut la première décrite par des archéologues français. Elle bénéficia constamment d'une attention particulière.

Transmis depuis l'Antiquité tardive, et notamment depuis la Renaissance dans des fragments de manuscrits ou des traités, les faits matériels réels contenus dans tous ces écrits avaient néanmoins donné lieu à de nombreuses erreurs d'interprétation qu'il n'est pas opportun de développer dans le cadre de cette étude.

Il nous semble en revanche important de rappeler que ce fut d'abord et surtout le peintre viennois, Ernst Berger (1857-1919), élève pour un temps de Anton Makart, qui se préoccupa des éditions-sources les plus importantes, les commentant toujours avec soin. À l'occasion de la première exposition consacrée à « la technique picturale », organisée en 1893 au Glaspalast de Munich – sous la présidence de Lenbach – par la Société allemande pour la promotion de procédés picturaux rationnels, Berger se vit confier l'organisation de la section consacrée à « L'évolution historique de la technique picturale, de l'Antiquité jusqu'à la fin de l'Empire romain ». Cette manifestation d'une durée de plusieurs jours, qui incluait un congrès de spécialistes, fut certainement attendue avec curiosité par de nombreux artistes devenus peu confiants en matière de technique picturale. L'« officiel » catalogue d'exposition de cette entreprise, très tournée vers le passé, semble être rare. Une photographie de la première salle – aux vitrines et aux pupitres bourrés, avec des peintures accrochées aux murs comme dans un salon – fut reproduite dans les Bulletins d'information technique spécialisés. Publié dans les pages de la revue *Kunst*

Salle de l'exposition « Ausstellung für Maltechnik » [Exposition sur la technique picturale], Munich, Glaspalast, 1893

für Alle [L'art pour tous], le compte rendu détaillé de cette exposition, initialement organisée par des cercles d'artistes conservateurs, attira l'attention sur sa signification et sa finalité. Comme on l'en avait chargée, la revue mit ses lecteurs en garde contre les signes d'altération qui risquaient encore d'être observés sur les peintures les plus récentes, taxées de suspectes, et préconisa d'encourager les anciennes «solides techniques». Elle présenta également les nombreuses «nouvelles et dernières inventions» d'entrepreneurs, immatures pour certains d'entre eux, d'une jeune nation industrielle dopée par la croyance ambiante en le progrès. Les couleurs dites «couleurs Synthonos» en faisaient partie. Discréditées dès l'époque de l'exposition de Munich, elles ne furent condamnées qu'en 1903. Leur inventeur – qui n'en était pas le producteur –, le peintre munichois Wilhelm Beckmann, semble s'être beaucoup investi dans la promotion de ses ingrédients qui, selon lui, autorisaient un rendu «identique à la peinture à l'huile» mais pouvaient être utilisés comme des «couleurs à l'eau». Le produit industriel de Beckmann donnait en outre l'assurance d'obtenir des «tableaux d'une luminosité extraordinaire»(!), aspiration qui était alors d'une brûlante actualité. À cela s'ajoutait – qu'au départ au moins et selon une information invérifiable – que le professeur von Lenbach lui-même les avaient testées.

À en croire le compte rendu de la manifestation mentionné plus haut, Berger avait veillé à ce que sa section bénéficie d'«un retentissement légitime». Cette dernière exposait «la manière de peindre des Anciens» depuis l'époque de Pline et de Vitruve. Alors considérée comme définitivement élucidée, elle devait un peu plus tard, en 1903, être de nouveau remise en question.

Le «catéchisme de la théorie des couleurs» de Berger, paru en 1898, se trouve aujourd'hui encore dans la bibliothèque de l'atelier parisien de Kandinsky où, en 1936, l'artiste se fit photographier par Bernard Lipnitzki (voir illustration p. 38).

3.

Revenons maintenant au jeune Klee et à ses premières expériences artistiques plus sérieuses; des passages de son journal et de lettres ne les évoquant que rarement en détail nous permettent néanmoins de nous en faire une certaine idée à partir de 1901.

En 1898, année qui marque le début de ses études à Munich, Klee dont l'ambition est alors de devenir paysagiste est admis par le peintre et directeur d'académie Löfftz dans l'école privée de dessin du peintre Heinrich Knirr. Auparavant, il a déjà réalisé des études «avec un carnet de croquis et [...] des crayons» et pris plaisir à contempler de beaux vitraux.

En 1899, à l'occasion d'un bref et estival séjour d'études à Burghausen, Klee décide «de commencer à peindre. [Il s'] achète donc [...] des couleurs et une boîte [de peinture] ». Au début de l'année 1900, «l'idée que la peinture serait [sa] vraie vocation s'affermit de plus en plus». Dès le mois d'avril suivant, il se rend «avec des études et des compositions» chez le professeur d'académie devenu entretemps très célèbre, Franz Stuck. La même année, Kandinsky dont il n'a pas encore fait la connaissance demande, lui aussi, à entrer dans la classe de peinture du maître. Klee n'avait emporté que des tableaux inachevés et «quelques études de paysages». Sa restitution caricaturale de la villa de l'artiste située sur la Prinzregentenplatz semble indiquer avec humour les premiers signes de son rejet du maître.

On sait l'enthousiasme suscité à l'époque chez Klee par Stuck que

Paul Klee,
**lettre autographe du
20 avril 1900 avec un croquis de
l'artiste: l'étudiant Klee se dirigeant
vers l'atelier de Franz Stuck
Paul Klee-Stiftung
Kunstmuseum, Berne**

«tous les peintres essay[aient] d'approcher». Kandinsky appréciait lui aussi «la solidité rigoureuse de son métier». Hans Purrmann, également élève du peintre, fut, à ce titre, un observateur attentif et critique de l'activité, peu stimulante à son avis, qui régnait dans l'atelier de Stuck. À l'en croire, un grand nombre de ses collègues se seraient contentés, «pour se rapprocher des vieux maîtres», d'en expérimenter la technique picturale en se fondant d'ailleurs sur leurs seules suppositions; ils n'avaient ainsi réussi qu'à «dégénérer en apothicaires». Stuck lui-même, nous y reviendrons plus loin, dut lui aussi utiliser en toute bonne foi certains produits industriels et procéder à des essais de couleurs dont les conséquences furent fâcheuses.

Par chance, Alexeï Jawlensky s'est souvenu, en 1937, de Franz Stuck (qui ne fut anobli qu'en 1905, au moment où sa célébrité n'était effective qu'auprès de quelques admirateurs locaux) et des informations techniques fournies par le maître lors d'une conversation tenue dans l'atelier de sa villa «romaine» moderne dont il avait lui-même établi les plans. En 1898-1899, Jawlensky et ses amis peintres de Russie, Igor Grabar et Dimitri Kardovski, avaient pu rendre visite à Stuck «dans sa célèbre maison de la Prinzregentenstrasse» qui venait tout juste d'être achevée. C'était un privilège inhabituel que le maître n'accordait qu'à de rares élèves triés sur le volet. Les contemporains considéraient l'atelier comme «la pièce la plus importante de la maison», comme une «salle de réception» à laquelle on ne pouvait accéder qu'en empruntant «une entrée d'une rigoureuse solennité». La conception de l'espace relevait – aux dires des visiteurs – d'un mélange de décoration surchargée, au pittoresque suranné, et de «simplicité dépouillée propre à de nombreux ateliers de peintres modernes». L'accueil réservé aux visiteurs russes était certainement à la mesure de la renommée

dont Stuck devait, pour longtemps encore, jouir en Russie. De fait, lors d'une exposition organisée en 1900 à Moscou et consacrée exclusivement à l'art allemand, les peintures de Stuck dominaient sans conteste le département de la Sécession de Munich.

Rappelons que Kandinsky, Jawlensky et Marianne von Werefkin ne furent pas les seuls à rejoindre Munich. Entre 1895 et 1903, particulièrement nombreux furent les artistes russes qui séjournèrent dans la ville dont la peinture devait se conformer, pour longtemps encore, à des traditions locales empreintes de conservatisme. Le calme de Munich, plus exactement celui de Schwabing où, si l'on en croit Léonide Pasternak (1883), «les peintres faisaient preuve d'un solide métier», en faisait un lieu d'études attractif. Il semblerait que Picasso, qui se trouvait alors dans le «chaudron incontestablement plus bouillonnant de Paris, métropole artistique plus importante», se soit également exprimé en ce sens[5]. Le «laboratoire de l'artiste», c'est-à-dire l'atelier du maître «très richement décoré de tapisseries et de colonnes de style grec et dont le sol [en marqueterie de bois] paraissait – comme on peut le voir aujourd'hui encore – « quadrillé en noir et jaune», avait beaucoup impressionné les visiteurs russes. L'harmonie colorée de l'espace, si profond qu'il se perdait dans l'obscurité, était jugée «exquise et génératrice de bien-être»; la lumière chaude et mate, d'une «incandescence profonde» dispensée par «une fenêtre en plaques d'onyx» qui avait rappelé à von Ostini la cathédrale d'Orvieto, créait un effet lumineux évocateur. C'est là, avec une fierté justifiée, que Stuck, si l'on en croit Jawlensky, leur «montra ses matériaux de peinture et discuta avec [eux] des différentes techniques de peinture a tempera». Déclaration probablement colportée fidèlement et qui dut, à l'époque, coïncider avec les inté-

rêts spécifiques de beaucoup d'autres étudiants en peinture. De fait, d'après une information fournie cette fois par Grabar, «tous trois étudiaient également la technique a tempera» dans le grand appartement double situé au numéro 23 de la Giselastrasse. Marianne von Werefkin, enrichie par un héritage, le louait depuis 1896 et y tenait de nombreuses soirées intellectuelles «toujours très animées». Il devait bientôt donner naissance à la *Neue Künstlervereinigung München* (Société nouvelle d'artistes, Munich) dont Kandinsky prendrait la présidence dix ans plus tard. C'est juste à côté, au numéro 25, que «Grabar et Kardovski trouvèrent un appartement et un atelier».

C'est à cette adresse que, le 16 octobre 1898, Grabar écrit à Kardovski qu'il s'est «installé dans l'atelier de Jawlensky et a acheté toutes sortes de choses pour 150 marks, emporté tout un laboratoire de chimie, des livres et des couleurs qu'il possède en grand nombre». Il veut, pour en augmenter la force lumineuse, les «broyer le plus finement possible», ce qui l'«a occupé un mois durant».

Une autre lettre de Grabar datée du 17 avril 1899 prouve que, durant une courte période, Kandinsky participa à ces acquisitions d'atelier ou de laboratoire et, comme les autres, prépara lui-même les couleurs en suivant ses propres recettes – éventuellement celles reproduites en page 125. Même si ces dernières contiennent des ingrédients inutilisables ou indéfinissables aujourd'hui tels, par exemple, le baume de Gurjun et l'huile de Brit – ce qui d'ailleurs témoigne de la confusion générée par la comparaison sans objet «des mérites respectifs des techniques anciennes et nouvelles» – Kandinsky, quoi qu'il en soit, les conserva avec soin. Pour le reste, seuls Jawlensky, Grabar et Kardovski formaient un «groupe en soi» au sein de l'école d'Anton Ažbè qu'ils fréquentaient tous trois et dans

laquelle «on travaillait beaucoup», dès huit heure du matin la plupart du temps. Ils discutaient de «l'art et de la nouveauté», apportant un «souffle nouveau» (1896-1899) dans le domaine de l'art au moins; ils ne durent pas exercer d'influence notable sur les citations stylistiques plutôt vagues de la peinture de Ažbè. Les fréquentes rencontres nocturnes en atelier ne furent organisées qu'après l'école. C'était alors Grabar qui donnait le ton. Ancien juriste comme Kandinsky, il devait plus tard écrire sur l'art. Tout en ne s'intéressant qu'en dilettante aux choses scientifiques, il manifestait une réelle curiosité intellectuelle pour la technique. On peut se demander s'il n'est pas possible que ce soit lui qui ait convaincu ses amis russes d'émigrer vers le Sud où «la bibliothèque (spécialisée en technique picturale) de Munich lui semblait être la plus importante en ce domaine». Il est également possible que ce soit Grabar qui ait incité Kandinsky à noter dans un petit carnet conservé à Paris une longue liste de traités de peinture publiés avant 1884. Les courtes annotations consacrées par Kandinsky aux techniques picturales suivent directement celles enregistrées dans un carnet munichois, lui aussi de petit format et datant de 1897-1898. À côté d'études anatomiques, on y trouve également de longs commentaires, en russe la plupart du temps, sur la «toile de lin romaine»(?), les enduits «à la colle et à la craie», sur le marouflage d'un panneau de bois avec de la toile de lin, sur les «lins-Gobelin» et sur une craie «de Bologne» beaucoup trop grossière. Enfin, on y trouve aussi, consignées au début de l'année 1900, des recettes de liant à la colle et des vernis aux résines de mastic ou d'ambre jaune (c'est-à-dire de verre de Venise, réduit en poudre?). Dans deux ouvrages autobiographiques publiés en 1918-1919, Kandinsky s'est exprimé rétrospective-

ment sur le travail qu'il menait alors sur les laques, occupation dont il n'avait fait part à Grohmann qu'oralement (sur la première palette de Munich, on n'a pu découvrir qu'«un maigre liant à base de résine et de laque à l'huile» (cf. chapitre V). Il y confirme, presque dans les mêmes termes, que «[Kandinsky] travaillait beaucoup avec la technique a tempera et avec des laques et des couleurs à l'huile»; dans la deuxième version, il

affirme qu'après son passage chez Stuck (1900-1901) – expérimentait-il déjà de nouveaux médiums d'une tempera moderne? – il fut «sévèrement condamné par la plupart des critiques pour ses couleurs négligées et criardes». Il est aussi question de sa «palette a tempera» en 1903, dans

une lettre adressée à Gabriele Münter. Le travail de Kandinsky sur les laques – expérimentées dans le laboratoire de la Giselastrasse le 16 mars et le 10 mai 1900 – et leur fabrication sont également attestés par l'acquisition, assez tôt, d'un manuel consacré à cette question que Kandinsky ajouta à sa bibliothèque de technique picturale munichoise en le dotant d'une fougueuse marque de propriété; cet ouvrage faisait partie de l'atelier parisien[6].

Liste manuscrite des livres sur la technique picturale consultée par Kandinsky au tournant du siècle Archives Kandinsky, Paris, Mnam/Cci

À l'époque, comme de nombreux artistes conservateurs poussés quant à eux par des intérêts plus rétrogrades, Grabar qui se reportait à des éditions originales antérieures à 1896, s'enthousiasmait – ainsi qu'il en fit part à Kardovski le 1er septembre 1898 – pour les écrits classiques de Théophile Prespiter et de Pline, le *Tratato* de Cennino Cennini et les peintures de Giotto, Léonard de Vinci et du Titien qu'il avait certainement découverts en 1895 lors de son voyage d'étude en

Italie. L'esprit vraisemblablement occupé par ses expériences en laboratoire, il parle alors de « dissoudre des couleurs ou de peindre avec des couleurs non séchées à base d'eau ou de colle », et, d'humeur sentimentale, déclare à propos de l'héritage des maîtres anciens : « ce que nous avions cru à jamais perdu ne l'est pas, au contraire ». Il ajoute ensuite : « Je dispose d'un médium à peindre sans aucune goutte d'huile. C'est un baume de résine de copal mélangé à du ciment-mastic et dissout dans la térébenthine. Mes dernières expériences sont encore en cours » – ce qui nous ramène certainement aux expériences menées dans la Giselastrasse.

En contradiction avec le savoir aujourd'hui dispensé par l'ensemble des manuels, il pensait, concernant la tempera classique au jaune d'œuf (lettre du 26 mai 1899), avoir découvert quelque chose de nouveau chez le Titien et les Vénitiens que Kardovski, apparemment, avait vu peu de temps auparavant à Venise. « Cette tempera est une chose merveilleuse, personne ne l'a comprise, ni Böcklin, ni Stuck ». Formule obscure, se référant aussi bien aux époques anciennes qu'aux expériences les plus récentes, immédiatement suivie d'une allusion à l'ajout classique de « lait de figue », une « dispersion aqueuse de gomme végétale » qui, selon Grabar, était un « liant et un moyen de conservation » bien connu. À l'instar de Vasari, reconsidéré depuis 1897 seulement, il ne recommandait que « des rameaux de figuier bien frais, cueillis à Lugano, en dehors de la ville », ce qui constitue une référence aussi amusante qu'accessoire à l'itinéraire qu'il avait emprunté lors de son voyage en Italie. « ... Vous observez la réaction produite sur l'œuf et passez une couche de pâte sur le papier, sans y ajouter la couleur. » Le 19 juin suivant, il est question de « l'effet du jus de figue sur le jaune d'œuf [...] posé en couche épaisse sur le papier de

façon à en étudier l'élasticité ». La consistance idéale serait celle de l'amidon, ce que, personnellement, il trouve écœurant. Il préconisait de faire des tests sur un jaune d'œuf en déposant à chaque fois – selon un procédé presque alchimique – des échantillons de pâte d'un, puis de sept, cinq et trois centimètres de long (!) sur du papier « ou, mieux encore, sur de la toile de lin ». Fait intéressant, le but de l'opération était d'obtenir « un empâtement le plus épais possible ». Il importait également de prendre garde à l'action du soleil (chaleur en profondeur !) ; lorsque l'auteur écrit que « des essais avec une couleur quelconque seraient encore plus intéressants », on songe involontairement aux empâtements de Jawlensky[7] qui jusqu'à aujourd'hui ne se sont pas durcis, c'est-à-dire à ces hautes pâtes aux couleurs intenses de la féconde période du Blaue Reiter à l'époque de Murnau (en 1908 et les années suivantes).

Kardovski nous a lui aussi laissé des commentaires écrits sur cette thématique de la tempera qui donna lieu à des débats souvent obscurs et contestés, y compris en matière de mélanges. Après des études de droit et son apprentissage de la peinture à Munich, Kardovski devint, en 1902, l'assistant du célèbre peintre Répine. De 1907 à 1919, il dirigea une influente et très conservatrice classe de peinture à l'académie de Saint-Pétersbourg.

Dans une lettre écrite depuis Munich (1886-1889), il évoque, entre autres choses, ces expériences audacieuses que nous connaissons depuis longtemps déjà avec les couleurs à l'huile industrielles de firmes encore renommées aujourd'hui, et, une fois encore, la tempera moderne[8].

À en croire Kardovski, ces couleurs l'auraient « tellement captivé qu'il devait tout régler sur le moment où [il] les préparai[t] ». Grabar et lui travaillaient « à domicile avec divers médiums de peinture ». Ils élaboraient

« en commun différents mélanges colorés [...] produisaient différents médiums à peindre et liants, y compris avec du thé ». Ils s'inspiraient des recettes transmises par les maîtres anciens dans le but, bien évidemment, d'obtenir de « belles couleurs pures avec des peintures à l'huile » ou – et se référaient-ils véritablement à quelque chose de nouveau ? – avec une tempera moderne. Grabar aurait « acquis une foule de connaissances dans les livres ». Son travail ultérieur le mena-t-il effectivement à de nouveaux systèmes de liants ou de médiums à peindre ? Quoi qu'il en soit, Kardovski l'assistait dans cette tâche. Excitant puissamment la curiosité du lecteur, le passage de cette lettre s'achève ainsi : « Mais nous avons d'ores et déjà remporté de tels succès que notre cœur bat de joie. »

Contrairement à ce qui se passa pour Kandinsky – nous le verrons plus loin – ou bien encore pour Klee, il semble malheureusement qu'à l'exception d'une seule palette conservée dans une collection particulière et dont l'état original a malheureusement été altéré, aucun matériel de peinture important ayant appartenu à Stuck ne soit parvenu jusqu'à nous. Trois autres palettes, ayant appartenu à Lenbach, ont été conservées mais furent nettoyées. Une autre, récemment apparue sur le marché et peut-être liée à des œuvres de la fin des années 1890, s'est révélée être une palette exclusivement a tempera.

Concernant Stuck et les expériences innovantes en matière de médium à peindre que Meier-Graefe appelait ses « couleurs modernes » et que l'artiste, vraisemblablement, ne systématisa pas, on citera son Amazone au combat de 1897. Exemple significatif de ces années vouées avant tout au portrait et au mythe, cette œuvre présente aujourd'hui encore des couleurs presque criardes, restées étonnamment

fraîches et qui possèdent toutes les caractéristiques d'une peinture « à l'eau moderne, d'une belle matité raffinée ».

Les commentaires évoquant la luminosité extraordinaire et la profondeur de ses couleurs, la douceur de ses subtiles transitions chromatiques, qui semblent si bien caractériser sa peinture, pourraient avoir été empruntés au discours, déjà évoqué, du peintre Wilhelm Beckmann.

Ce sont certainement les avantages liés à la rapidité d'utilisation vantée par la publicité qui, en 1892-1893, incitèrent Stuck, succès oblige, à dire des couleurs Synthonos de Beckmann qu'elles étaient ses matériaux préférés. Pourtant en 1893 – au moment même où Stuck travaille à *La Guerre*, œuvre majeure acquise à l'époque pour 25 000 marks par la Neue Pinakothek –, on signale pour la première fois une extrême fragilité de ces couleurs en émulsion.

Il semblerait que de nombreux produits, encore plus célèbres, n'aient pas été connus dans tous les ateliers ou écoles de peinture de Munich, pas même dans Schwabing, quartier des artistes et haut-lieu de l'activité académique ! De fait, et à une exception près, le cercle d'artistes russes de la Giselastrasse, pourtant féru d'expérimentation et utilisant jusqu'à des produits anglais, ne mentionne pas les couleurs Synthonos, ni les produits plus célèbres de la firme Wurm, ni enfin d'offres similaires proposées par d'autres marchands de peinture locaux. Curieusement, Werefkin elle-même ne semble pas s'être exprimée à leur sujet. Pourtant, et quand bien même elle aurait, à partir de 1896 et jusqu'en 1906, négligé sa propre peinture au profit d'« une prise en charge » artistique de Jawlensky, elle aurait dû être au courant de la teneur des débats, organisés dans son appartement, portant sur l'atelier-laboratoire. Il convient cependant de signaler que, ouverte dès cette époque aux innova-

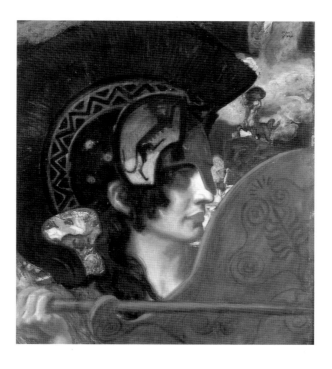

Franz von Stuck
Amazone au combat, 1897
Tempera sur bois
Galerie de la Sécession, Munich
Städtische Galerie im
Lenbachhaus, Munich

tions du groupe des Nabis fondé en 1889, Werefkin s'était vouée à observer « une honnêteté de la peinture » antiacadémique. Conformément aux exigences esthétiques de Maurice Denis, ces « prophètes de l'époque moderne » rejetaient « l'éclat factice de la couleur à l'huile », se sentant au contraire tenus d'utiliser des couleurs et des tons de terre purs et « vibrants ». Au reste, les impressionnistes avaient déjà manifesté un rejet croissant de la traditionnelle surface brillante des peintures anciennes, même si « brillant comme un miroir[9] » était un critère encore très apprécié au XVIIIe siècle. L'affaire pouvait prendre un tour grotesque. Ainsi, une toile de Monet à laquelle on reprochait d'être trop claire et *too plastery*, risquait, de ce simple fait, de compromettre ses chances d'être vendue ; jusqu'au moment où un important marchand d'art de l'artiste s'était vu contraint de faire appliquer un vernis supplémentaire, d'une tonalité bitumineuse qui plus est. Les Nabis savaient adoucir d'emblée les perturbants effets de brillance de la surface en utilisant des préparations qui absorbaient les liants gras ou en privilégiant les couleurs

a tempera généralement plus mates. Ainsi mirent-ils en valeur la diversité des supports et des matières colorées. Sur des surfaces mates, il allait de soi que les applications de vernis, fussent-elles les plus fines, étaient proscrites. Car, comme on l'oublie encore fréquemment, ces vernis auraient laissé une ombre légère mais irréversible, dénaturant tout simplement l'effet optique produit par les œuvres. La réévaluation esthétique dont firent alors l'objet les supports en toile se révèle elle aussi tout à fait logique. En effet, lorsque leur structure était visible et qu'elles étaient peintes en mat, les peintures de ce type s'accordaient tout naturellement avec les ensembles[10] de riches et sombres tentures murales et de tapisseries qu'on appréciait tellement à l'époque.

À partir de 1906, Werefkin commença elle aussi à peindre a tempera. Dans son vivant autoportrait de Munich, daté de 1910 et dont la luminosité semble témoigner de la puissante

influence de van Gogh, la pose d'un bronze doré gras apporte un relief supplémentaire, une sorte d'aura à ses surfaces colorées, par ailleurs presque uniformément peintes avec des couleurs délayées dans l'eau. La passe inconsidérée d'une couche de vernis devait considérablement compromettre la fraîcheur initiale des couleurs.

Il apparaît donc que, dès avant le tournant du siècle, de nouvelles tendances artistiques ont mené aux techniques picturales largement évoquées ici, générant ainsi de nouvelles expériences visuelles.
Ce sont ces dernières et les développe-ments excessivement rapides d'une industrie de la peinture soucieuse de rentabilité qui furent à l'origine du mouvement pour la « promotion de procédés picturaux rationnels ». Cette organisation qui bénéficiait d'un soutien « officiel » et qui ne se manifesta – de manière tout à fait significative – qu'à Munich, fief de puissants groupes d'intérêts locaux, n'apporta pas grand chose de nouveau, se contentant de faire connaître quelques produits novateurs qui lui paraissaient être de bonne qualité. Il ne fait cependant aucun doute qu'elle stimula un certain besoin esthétique d'effets colorés inédits. Cependant et en raison d'un climat d'insécurité latent et durable, les artistes de l'époque continuaient à réagir de manière contradictoire à tout ce qu'ils voyaient dans les expositions, en étudiant, analysant, mélangeant et en gâchant beaucoup. Les activités menées en matière de technique picturale qui, dans quelques rares cas, furent couronnées de succès, étaient dus à des artistes indépendants, travaillant à l'écart ou dans un isolement volontaire – à l'instar du jeune Klee –, isolement imposé par l'effervescence désordonnée et les rivalités professionnelles d'une Munich fort ambitieuse du temps du Régent.

4.

Kandinsky dut s'approprier la « collection de recettes » déjà maintes fois mentionnée à un moment quelconque de ses études munichoises. Il est possible qu'il en ait hérité en même temps que la collection de pigments que son ami Alexander Krouchtchov lui avait laissée en souvenir.
Le cahier contient trente-cinq recettes écrites par une main inconnue.
Souvent datées, elles nous renseignent sur une série d'expériences pratiquées sans aucun doute dans l'appartement-atelier de Werefkin durant plus d'un trimestre, soit du 3 mars au 19 juin 1900. Récemment, on a déchiffré des noms russes, tous écrits d'une autre main que celle du rédacteur des recettes, auxquels personne jusque-là ne s'était intéressé. Il semblerait qu'ils désignent les participants aux essais et, éventuellement, les « expérimentateurs », c'est-à-dire les membres du cercle d'artistes russes déjà mentionnés : Vassily Vassiliévitch (Kandinsky), Dimitri Nicolaiévitch (Kardovski) et Nikolaï Nikolaiévitch (Seddeler) dont le nom n'est par ailleurs pratiquement pas évoqué. Quant à la personne du possible *spiritus rector*, Igor Grabar, elle n'est mentionnée nulle part. Cette collection de recettes serait postérieure à la visite des Russes chez Stuck (1898-1899)[11]. D'après les recherches menées par l'atelier d'études de l'Académie des Beaux-Arts de Munich, la valeur de ces recettes réside dans le fait qu'elles font apparaître, après toutes les expériences artistiques connues jusqu'à aujourd'hui, des entreprises réussies comme des incursions dans l'empire des expérimentations fantastiques et, en fait, permettent d'examiner les diverses possibilités des systèmes de liants dont on débattait alors. Les titres des recettes rendent compte de trois préparations de liants pour laque, une préparation d'un médium pour laque, une préparation de laque ; chacune de ces recettes est consacrée à un médium à peindre, une tempera et une tempera à l'huile. Quatre recettes de tempera sans titre et un liant pour laque se rapportent aux trois artistes russes. Les proportions et les mesures précises, ainsi que l'ordre toujours identique adopté pour les composants des liants parlent en faveur d'une expérimentation pratique des recettes.
Elles peuvent, pour l'essentiel, être divisées en deux groupes :
– d'une part, celui des recettes a tempera où le jaune d'œuf sert d'émulsi-

Marianne von Werefkin
Autoportrait,
vers 1910
Tempera et bronze doré sur papier
Städtische Galerie im Lenbachhaus, Munich

fiant et qui intègrent des éléments agglutinants aqueux et non aqueux; – d'autre part, celui où elles font apparaître des liants non solubles dans l'eau, qualifiés de liant-laque. Le médium à peindre désigne généralement, par comparaison avec le liant, des solutions agglutinantes faiblement concentrées qui servaient à la peinture de mélanges de liant et de pigments (comme par exemple des médiums à séchage lent ou rapide dans la peinture à l'huile).

On note, dans les dix-sept descriptions de liants pour tempera, la présence de jaune d'œuf accompagné de liants aussi bien solubles que non solubles dans l'eau. C'est pour partie la caséine qui tient lieu de composante soluble dans l'eau, le mastic et la cire représentant la part non soluble. On trouve pour les «solutions à la cire» des désignations analogues comme «cire, essence de cire et de térébenthine», «solution à la cire et au benzol» ainsi que «cerabenzol».

Dans deux des recettes, la composante de liant soluble dans l'eau n'est plus la caséine mais la gomme arabique. Dans une seule recette, la composante résineuse est l'ambre jaune qui vient remplacer le mastic. Dans la recette dite de tempera à l'huile, un baume du Canada et le *Picture Copal* de la firme anglaise Winsor & Newton remplacent la solution traditionnelle au mastic. Sept tempera sont diluées avec de l'eau distillée.

Pour ce qui est des proportions, c'est au jaune d'œuf que, dans toutes les recettes, revient la part la plus importante, celle de la caséine oscillant entre 40 et 60 %. Dans un seul cas, le rapport œuf/caséine est de 2/3 de caséine pour 1/3 d'œuf. La proportion de cire est, dans la plupart des cas, inférieure à celle du mastic. Une seule recette qualifiée de *tempera* présente des proportions égales de caséine, mastic et cire.

Différents essais de couches de peinture a tempera réalisés d'après des recettes sélectionnées, sur la base de composantes clairement identifiées et de quantités précises, ont fait apparaître, à l'exception des solutions dites à la cire, des résultats intéressants. On a à cette occasion mélangé trois solutions de base avec différentes proportions de caséine, de mastic et de cire, puis préparé les mêmes solutions en remplaçant la caséine (par de la gomme arabique). On a également essayé des recettes en utilisant l'eau comme diluant, et les mêmes recettes additionnées de térébenthine de Venise.

Résultats récapitulatifs des essais a tempera

Les émulsions possèdent une consistance crémeuse à visqueuse. Les mélanges de liants dont la formule intègre de l'eau sont moins visqueux et coulent du pinceau.
Des couches transparentes de liants font apparaître des brillances différentes, moins visibles avec une pâte colorée d'orange de cadmium, pigment spécialement sélectionné à cet effet.
Les émulsions dont la recette indique de remplacer la caséine par de la gomme arabique deviennent mates en séchant (recette n° 16), ainsi que les mélanges établis d'après les indications de Kardovski et dont l'eau est d'emblée le diluant (recettes n°s 21 et 31).
La surface des autres couches est de satinée à brillante; la présence de la caséine comme composante principale (recette n° 17) et l'ajout de térébenthine vénitienne se signalent par un aspect plus brillant.
Les faibles différences de coloration observées dans les couches de liant transparentes disparaissent lorsqu'on y adjoint une pâte colorée.

Ces mélanges sont couvrants et susceptibles d'être dilués à l'eau malgré la part très élevée de liant non polaire.
Les couches colorées de liants en émulsion sont plus proches du ton des pigments secs que l'orange de cadmium – ajouté dans cette série particulière d'échantillons – broyé dans l'huile de lin. Dans la série de tests réalisés sur papier résistant ce dernier a immédiatement laissé une large auréole grasse.
Il faut noter qu'une fine couche de vernis passée à plusieurs reprises sur les couches d'émulsion n'a modifié d'aucune manière le coloris ou la brillance de surface.

5.

Les deux palettes de Kandinsky (voir illustrations p. 124) ont fait l'objet d'analyses scientifiques menées au Doerner-Institut des Pinacothèques de Munich par Johann Koller et Ursula Baumer; nous reprenons textuellement leurs développements.
Se fondant sur son aspect brillant, on s'est accordé traditionnellement à considérer la palette de Munich comme une palette à l'huile. Concernant la palette parisienne, il paraît plus difficile d'opter pour une classification comparable, dans la mesure où certaines caractéristiques font plutôt penser à une palette a tempera.

Les analyses

Ce sont des allusions de Kandinsky lui-même qui suscitèrent véritablement l'examen de sa technique picturale. C'est principalement sa déclaration de 1937, selon laquelle parler d'«aquarelles» et de «peinture à l'huile» à propos de ses tableaux n'était pas exact, qui rendit les recherches nécessaires[12]. Les

remarques de Kandinsky sur sa manière de peindre ne prirent cependant jamais la forme d'indications concrètes et il laissa à dessein planer le doute sur les moyens utilisés et la manière dont il avait effectivement peint. De même, sa déclaration resta imprécise : concernait-elle seulement les dernières années de sa création, contemporaines de ses dires, ou s'agissait-il au contraire d'une déclaration générale concernant l'ensemble de son œuvre. L'aspect brillant de sa palette munichoise nous permet de penser que, dans les premières phases de sa création, Kandinsky peignit effectivement à l'huile (cf. les « petites études à l'huile » de Kandinsky). De plus, l'aspect de certaines peintures de cette époque, par exemple *Vue de la fenêtre de la brasserie Gries,* tend à confirmer notre supposition.

La technique picturale de Kandinsky comme problème de l'analytique du liant

D'une manière générale, les couleurs pour tableaux se composent essentiellement de deux groupes de matériaux distincts : une composante colorante (pigment, matière colorée, etc.) et une composante agglutinante (liant). La classification habituelle de la peinture historique en peinture à l'huile et peinture a tempera ne se réfère qu'aux différences de liant. De la même manière, les systèmes de liants sont au cœur des déclarations faites par

Kandinsky à propos de sa technique picturale. Aussi nos analyses portentelles exclusivement sur ce groupe de matériaux. Les particularités relatives à la pigmentation, c'est-à-dire à la coloration, ne seront pas prises en compte ici.

Le fait que la notion de peinture à l'huile n'ait été que vaguement définie, et celle de peinture a tempera pratiquement pas, contribue également à complexifier la discussion consacrée à la technique picturale de Kandinsky. Les tentatives de redéfinir scientifiquement la tempera comme une « émulsion de type huile dans l'eau » n'ont fait qu'accroître la confusion conceptuelle. Dans la pratique, il est devenu de règle, lorsque l'on parle des liants historiques, de rapporter les systèmes aqueux aux couleurs a tempera et les systèmes non aqueux aux couleurs à l'huile.

Certes, cette distinction entre techniques aqueuses et techniques non aqueuses est, en matière de peinture, tout à fait légitime. Toutefois, s'agissant des techniques et des matériaux, ces notions recouvrent bien plus de produits que le seul jaune d'œuf de la peinture a tempera classique et les huiles siccatives de la peinture à l'huile. Le tableau 1 donne un aperçu des matériaux historiques que nos analyses de tableaux nous ont permis d'identifier comme liants et médiums à peindre.

Malgré le grand nombre de systèmes de liants historiques — qui apparaissent seuls ou en combinaisons dans les

peintures –, les notions de peinture à l'huile et de peinture a tempera continuent, faute de mieux, d'être utilisées par les historiens d'art et les restaurateurs. Cette terminologie est, dans certains cas – peinture conventionnelle comprise –, douteuse. Appliquée à de nombreux artistes des avant-gardes historiques qui, à l'instar de Kandinsky, s'amusèrent constamment à mélanger l'« huile » et la « tempera », elle devient franchement une source d'erreurs.

Composantes de la palette munichoise

Nos analyses concernent, pour la palette de Munich (voir p. 124), les couleurs suivantes : rouge brique, bleu clair, bleu foncé, violet, noir, vert, « vert résine », vert foncé et jaune. Ces couleurs ne font jamais apparaître de systèmes de liants purs mais, au contraire, des combinaisons de plusieurs systèmes. Les principaux systèmes qui présentent une fréquence d'apparition comparable sont les suivants :
– cire d'abeilles (dans 8 des 9 tests) blanchie ou non et également présente sous forme d'émulsion ;
– huiles siccatives (dans 7 des 9 tests) sous forme d'huile de lin, de vernis à l'huile de lin et d'huile de pavot ; et enfin :
– le jaune d'œuf (dans 2 des 9 tests),
– les résines naturelles (majoritaires dans un seul test).
La composition des liants des différentes couleurs sera mentionnée dans le tableau 2.
On s'aperçoit en jetant un bref coup d'œil sur le tableau 2 que presque toutes les couleurs de la palette de Munich contiennent un système de liant spécifique qui consiste en un mélange adapté au pigment.
Il est impossible de se prononcer sur la manière dont sont réalisés ces mélanges de liants. Dans quelques cas, tel celui du rouge brique, il apparaît clairement que Kandinsky a directe-

Quelques flacons de pigments en provenance de l'atelier de Kandinsky, Neuilly-sur-Seine Archives Kandinsky, Paris, Mnam/Cci

ment broyé le pigment rouge avec une émulsion de cire d'abeilles (une tempera à la cire) additionnée d'une gomme végétale (gomme arabique, lait de figue ou colle d'amidon). D'autres couleurs comme le noir, par exemple, ou encore le bleu clair sont en revanche obtenues à partir de tubes de couleur. Ceci ressort de particularités techniques qui, en règle générale, n'étaient prises en compte que par les fabricants de couleurs industriels. Les pigments noirs utilisés dans la peinture traditionnelle (noir de fumée, noir animal, noir de sarments de vigne calcinés, entre autres) empêchent l'huile de sécher. C'est pourquoi les fabricants de tubes de couleurs expérimentés ne les broyaient pas avec de l'huile mais avec des liants a tempera, le jaune d'œuf par exemple (cf. tableau 2). Depuis le XIXe siècle, ce détail n'était plus si familier aux artistes. Citons également le bleu clair. Certes on le broie avec de l'huile, mais on évite l'huile de lin ordinairement utilisée. En effet, cette dernière peut, en vieillissant, jaunir et faire ainsi virer le bleu au vert. C'est la raison pour laquelle on préfère, pour les « pigments à coloris sensibles », l'huile de pavot – plus lente à sécher mais ne jaunissant pas – à l'huile de lin de meilleure qualité mais exposée au jaunissement (cf. tableau 2). Ce détail n'était lui non plus pas inconnu des fabricants de couleurs en tubes qui, voulant éviter toute réclamation, en tenaient compte. Ces règles de technique picturale ayant été ici strictement observées, nous en concluons que quelques couleurs au moins parmi celles trouvées sur la palette de Kandinsky provenaient de peinture en tubes. C'est Kandinsky qui, par la suite, y mélangea les autres composantes. Il s'agissait alors surtout d'ingrédients à base de cire d'abeilles ajoutés aux couleurs en tubes sous forme d'émulsion cireuse ou d'une pâte faite de cire et d'essence de térébenthine.

Techniques aqueuses	Liants a tempera et colles animales, albumine, (protéines)	Jaune d'œuf (= émulsion huile dans l'eau h/e), blanc d'œuf, colle, caséine
	Sucs végétaux, gommes végétales et colles végétales (polysaccharides)	Lait de figue, gomme arabique, gomme de cerise, gomme adragante, colle de pâte (farine)
Techniques non aqueuses	Liants à l'huile, huiles siccatives (triglycérides)	Huile de lin, de noix, de pavot, de tournesol, etc.
	Résines (diterpène, triterpène)	Mastic, myrrhe, encens, dammar, sandaraque, colophane, shellac "térébenthine" et baumes, copals, ambres jaunes
	Cires (hydrogènes carburés, ester de cire et acides gras libres),	Cire d'abeilles, émulsion cireuse, paraffine, stéarine

Tableau 1 : classification des systèmes de liants préindustriels repérés sur les peintures

	Rouge brique	Bleu clair	Bleu foncé	Violet	Noir	Vert	Vert résine	Vert foncé	Jaune
Huile de lin / Huile de pavot / Vernis à l'huile de lin		•	•••		•••	•	•	•••	•
Cire d'abeilles jaune / Cire d'abeilles blanche / Cire d'abeilles en émulsion	•••	•••	•••	•••	•	•••		•	•••
Jaune d'œuf				•	•••				
Résines naturelles						•	•	•••	•
Restes d'essence de térébenthine et restes d'essence d'aspic		•				• ••	• ••	• ••	
Colles et sucs végétaux	•	•	•	•	•	?	?	?	•

Tableau 2 : composantes de la palette de Munich identifiées (••• = plus de 30 % ; •• = de 10 à 30 % ; • = jusqu'à 10 %)

	Rouge clair	Bleu foncé	Violet	Noir	Blanc	Vert foncé	Beige ocre	Orange
Huile de lin / Huile de tournesol	•••	•••	•••	•••	•••		•••	•••
Ajout de cire d'abeilles / Émulsion de cire d'abeilles	(•)	(•)	•••			(•)		• (•)
Liant résineux						•••		
Restes d'essence de térébenthine	•	•	•		•	••	•	

Tableau 3 : composantes des liants identifiées sur la palette parisienne. Les couleurs rouge, bleu, noire, blanche, verte et beige contiennent d'autres composantes non encore identifiées (••• = plus de 30 % ; •• = de 10 à 30 % ; • = jusqu'à 10 % ; (•) = moins de 5 %). La couleur noire est vraisemblablement une laque industrielle

Composantes de la palette parisienne

Entre la palette munichoise du jeune Kandinsky et celle parisienne de la fin de sa vie (voir p. 124), on observe certes des continuités mais, d'une manière générale, ce sont les différences qui dominent.
Les systèmes de liants et de médiums à peindre de la palette parisienne sont plus simples que ceux de Munich. Il s'agit dans la plupart des cas de couleurs à l'huile en tubes modifiées (cf. tableau 3). Les différences les plus sensibles se révèlent dans les ingrédients à base de cire d'abeilles qui ne sont plus présents que dans 5 (sur 8) tests et en très faible proportion ; dans quatre cas (le rouge, le bleu, l'orange et le vert) leur quantité n'est pas supérieure à celle généralement ajoutée

dans les couleurs en tubes. On peut donc considérer que, dans ces cas précis, la cire d'abeilles joue aussi un rôle d'adjuvant destiné à améliorer la stabilité des couleurs en tubes. La cire d'abeilles sous forme d'émulsion cireuse n'apparaît que dans le violet où elle sert de liant. La palette parisienne se distingue aussi par le fait que les pigments dont les coloris sont sensibles au jaunissement du liant (le bleu et le violet) ont été broyés avec de l'huile de tournesol qui ne jaunit pas. Presque toutes les couleurs de la palette parisienne font clairement apparaître une proportion d'essence de térébenthine. Après évaporation de cette dernière, les couleurs, ainsi diluées ou appliquées, deviennent mates en séchant. C'est ce qui explique aussi l'aspect mat et déliquescent de la structure de surface de la palette parisienne qui, prise dans son ensemble et malgré son apparence atypique, doit être considérée comme une palette à l'huile. Les marques distinctives, caractéristiques de la technique picturale de Kandinsky, ne sont pas aussi évidentes ici que dans la palette de Munich. La palette parisienne ne saurait donc être distinguée de celles d'autres artistes modernes. Certes, elle présente des particularités relatives à la pigmentation. Kandinsky – tout comme de nombreux autres artistes modernes – n'est pas le moins du monde effrayé par les pigments artificiels d'origine organique, à la coloration intense (matières à base d'aniline, pigments industriels), qu'il utilise par exemple abondamment dans les couleurs rouge, noire et orange.

Points communs et différences entre les deux palettes

Les systèmes de liants diffèrent fortement d'une palette à l'autre. Contrairement à ce que nous suppo-

sions au départ, la palette de Munich, huileuse et brillante, n'est pas une palette à l'huile alors que la palette parisienne, à l'aspect mat, de la dernière période de Kandinsky doit – à quelques réserves près – incontestablement être qualifiée de telle. Pour différentes qu'elles soient, ces deux palettes révèlent cependant une signature technique commune. Dans l'une et l'autre on constate que certains matériaux picturaux historiques, tels les colles animales et la caséine, font totalement défaut, et que l'utilisation de nouveaux matériaux se fait sans réticence. D'autres liants historiques, comme les huiles siccatives, ne sont jamais utilisés à l'état pur, dans les peintures au moins.

Bien que cela soit moins visible sur la palette parisienne que sur la palette munichoise, il nous faut prendre en considération une autre caractéristique de la technique picturale de Kandinsky. Les liants, au sens étroit du terme, sont les matériaux qui lors du broyage ont transformé les pigments en couleurs à peindre. D'une manière générale, ils ne correspondent pas – en particulier chez Kandinsky – aux liants que nous repérons dans les couches de peinture. Dans la majorité des cas, ceux-ci contiennent des ingrédients supplémentaires. Il s'agit alors de matériaux organiques appelés médium à peindre, beurre à peindre ou siccatif, et mélangés aux couleurs broyées par le peintre lui-même ou aux couleurs en tubes peu de temps avant la séance de peinture. Le mélange est ainsi censé acquérir la bonne consistance et s'étaler sans difficulté, la couleur appliquée sécher plus vite (ou plus lentement) et, enfin, la couche de peinture finale avoir le bon brillant.

Les couleurs de la palette munichoise (1910-1911) contiennent toujours des mélanges de liants (tableau 2) qui, d'emblée, leur donnent la « bonne » consistance. L'analyse des tableaux

contemporains – comme par exemple *Vue de la fenêtre de la brasserie Gries* (1908) déjà cité – fait cependant apparaître que Kandinsky utilise là aussi des médiums à peindre : des siccatifs sur une base de vernis à l'huile de lin et des médiums à peindre à base de laque à l'huile (dite « couleur Weimar »).

Les ingrédients non identifiés de la palette parisienne cachent d'autres composantes de liants mais, d'une manière générale, les couleurs contiennent moins de constituants que ceux de la palette de Munich. La surface « fondue » et les importantes proportions d'essence de térébenthine présentes dans la plupart des couleurs constituent cependant un premier indicateur de la manière dont Kandinsky a procédé au moment de peindre. Il a prélevé les peintures en tubes avec un pinceau imprégné d'essence de térébenthine et les a immédiatement mélangées avec un médium – vraisemblablement une émulsion cireuse – formant ainsi une pâte à peindre. Ce procédé pourrait aussi expliquer les faibles proportions, plutôt fortuites, de tempera à la cire retrouvées dans la plupart des couleurs de la palette parisienne.

Importance de Kandinsky en tant que technicien de la peinture

C'est à Munich et ses environs que Kandinsky a passé non seulement ses premières années d'apprentissage mais aussi les années qui ont marqué de manière décisive la voie que cet artiste révolutionnaire allait emprunter. On était au tournant du siècle, époque à laquelle Munich était le centre de la technique picturale. Kandinsky a suivi avec attention le débat consacré aux techniques picturales, sans cependant adhérer aux courants dominants. Rétrogrades, ces derniers cherchaient à

aligner la peinture moderne sur les « maîtres anciens » et leur prétendu savoir-faire technique. Les techniciens de la peinture de l'école de Munich qui faisaient autorité étaient très imprégnés d'idéologie et, comme le montre l'exemple de leur principal représentant, se sont subordonnés sans réserve aux courants politiques[13]. Les peintres qui n'étaient pas prêts à suivre cette ligne officielle furent attaqués de manière agressive et haineuse. Dans de nombreux cas – comme en témoigne l'exemple de la peinture à la cire – la « technique picturale officielle » n'était absolument pas en mesure de proposer des solutions utilisables. La luminosité plus durable des pigments et des matières colorées, appliquées par couches de peinture à la cire, a toujours incité les artistes modernes à peindre à la cire plutôt qu'à l'huile. Ils utilisèrent à cette occasion des pâtes à base d'huile et de cire d'abeilles, d'essence de térébenthine et de cire d'abeilles, ou encore des émulsions à la cire. Il s'agit dans ce dernier cas d'une véritable tempera à la cire qui pouvait être peinte aussi bien avec des médiums à l'eau que des médiums à l'huile et qui, pour cette raison, était très appréciée des artistes modernes.

La tempera à la cire ne faisait pas nécessairement partie des techniques classiques de la peinture historique. Les problèmes qui surgirent à cette occasion n'étaient donc pas prévisibles. Les représentants de la technique picturale « officielle » ne cherchèrent en aucune manière à les résoudre. En effet, ils s'intéressaient exclusivement à l'encaustique et à la « cire punique » dont ils espéraient qu'elles leur permettraient de redécouvrir une technique picturale ancienne particulièrement solide.

Les artistes modernes comme Kandinsky étaient ouverts non seulement à de nouvelles voies artistiques, mais aussi à des matériaux de peinture modernes. Là encore, les représentants de la technique picturale officielle tentèrent de procéder à des interdictions : de nouveaux pigments synthétiques (aniline) ou de nouveaux liants (aux résines artificielles) furent mis à l'index parce qu'ils n'appartenaient pas au répertoire des maîtres anciens. De nombreux artistes ressentirent ces préjugés comme des abus de pouvoir. Les représentants éminents de cette orientation officielle, bien établie en matière de technique picturale, s'étant pratiquement tous discrédités par l'attitude politique qu'ils adoptèrent entre 1933 et 1945, la technique picturale comme institution scientifique disparut pratiquement totalement après cette date.

Traduit de l'allemand
par Catherine Wermester

La version intégrale de cet article a été publiée en allemand et en anglais dans *Zeitschrift für Kunsttechnologie...*, 11e année, n° 1, 1997.

1. Paul Klee, *Briefe an die Familie 1893-1940*, Cologne, DuMont Schauberg, 1979, tome 1 : 1893-1906, p. 116.
Édition établie par Félix Klee. Passage cité pour la première fois par l'auteur à propos de technique picturale dans « Kandinsky. Peintre à la "tempera moderne" », in Vivian E. Barnett, *Kandinsky. Aquarelles, Catalogue raisonné*, Paris, Éditions Société Kandinsky, 1992, tome I, p. 21.

2. Rudolf Wackernagel, « Bei "Öl" auch Aquarell..., bei "Aquarell" auch Öl usw. Zu Kandinskys Ateliers und seinen Maltechniken », in *Das bunte Leben. Wassily Kandinsky im Lenbachhaus*, catalogue d'exposition, Munich, Städtische Galerie im Lenbachhaus, 1995, p. 553.

3. Je remercie Bruno Heimberg du Doerner-Institut des Pinacothèques de Munich pour sa généreuse proposition d'une collaboration avec le Département restauration de la Galerie municipale. Johann Koller et Ursula Baumer, membres dudit Institut qui furent des interlocuteurs stimulants, se sont chargés de la difficile exploitation des examens et des analyses. Premières reproductions des palettes dans Hans K. Roethel, Jelena Hahl-Koch, *Kandinsky. Die gesammelten Schriften*, Berne, Benteli, 1980, tome I, illustration 28 pour la palette parisienne, et dans le catalogue de l'exposition *Expressionistische Bilder, Sammlung Firmengruppen Ahlers*, (sous la direction de Adolf Ahlers), Stuttgart, 1993, p. 8 pour la palette munichoise. Cette dernière a été confiée par Jan Ahlers à la Fondation Gabriele Münter

et Johannes Eichner en décembre 1994.

4. En français dans le texte (N.d.T).

5. Pour une évaluation critique du Munich d'alors voir, en particulier, Armin Zweite, « Kandinsky zwischen Moskau und München », in *Kandinsky und München, Begegnungen und Wandlungen 1896-1914*, catalogue d'exposition, Munich, Prestel, 1982, p. 6-12.

6. Dr. Joseph Bersch, *Die Fabrikation der Mineral-und Lackfarben*, Vienne, Pest, Leipzig, s. d., publié dans *Chemisch-technische Bibliothek* de A. Hartleben, tome 33 (le tome suivant sera publié dès 1893).

7. D'autres recherches toutes récentes à propos de l'engouement de ce peintre pour la peinture a tempera n'ont pas pû être prises en compte avant l'impression de notre ouvrage.

8. Lettre de D. N. Kardovski à O. L. Della-Voss publiée dans Kardovski, *Souvenirs, essais, lettres*, Moscou, 1974, p. 69.

9. En français dans le texte (N.d.T).

10. En français dans le texte (N.d.T).

11. Je dois l'identification des noms russes, uniquement notés en abrégé, à Helen Scharonkina-Wietek, et l'exploitation technique de cette collection de recettes à ma collègue Kathrin Kinseher qui a ainsi procédé aux essais de couches de liants et de pâte de pigments a tempera.

12. Courrier de Vassily Kandinsky à Max Huggler du Kunstmuseum de Berne : « Les qualificatifs d'"aquarelle" et d'"huile" ne sont pas exacts dans la mesure où, dans l'un et l'autre cas, j'utilise différents liants et médiums à peindre, j'emploie par exemple, lorsque je travaille à l'"huile", également de l'aquarelle, de la gouache et de la couleur à la détrempe et, lorsque je travaille à l'"aquarelle", de l'huile, etc. ». R. Wackernagel fut le premier à mentionner cette lettre et un précédent courrier, adressé par Kandinsky à W. Grohmann le 9 octobre 1932, dans lequel il tient des propos comparables.

13. Cf. l'avant-propos à la sixième édition de l'ouvrage *Max Doerner, Malmaterial und seine Verwendung im Bilde*, Stuttgart, 1938.

Kandinsky
Le Miroir, 1907
Linogravure
32,3 x 15,7 cm
Mnam/Cci, Paris
Legs Nina
Kandinsky, 1981
D/B 58
Exposé à Angers et
au Salon d'automne
en 1907

Christian Derouet

Basile Kandinsky et Les Tendances Nouvelles à Angers en 1907

Cet article précise les limites de l'histoire et de l'histoire de l'art. Rappelons que l'œuvre du peintre Vassily Kandinsky (1866-1944) s'élance après sa sédentarisation à Murnau en 1908, bouleverse les possibilités de la peinture à Munich et à Berlin jusqu'en 1914, puis s'apaise à Moscou en 1920 sur les brisants du constructivisme. Après, de 1922 à 1933, son histoire suit les tribulations du Bauhaus, de Weimar à Dessau et de Dessau à Berlin, puis se fond finalement dans le développement de l'art abstrait à Paris. Quand il meurt à Neuilly-sur-Seine en 1944, on ne peut préjuger de l'importance posthume que prendra en Amérique et en Allemagne ce génie russe, le plus international de la première moitié du siècle, car Paris lui a toujours été une fée maussade.

En 1906, il prend le risque de s'y expatrier une première fois mais il en repart désabusé en 1907, sans avoir donné l'envergure de son talent. Sur ce premier séjour parisien ou plutôt dans la proche banlieue – Sèvres, 4 Petite rue des Binelles –, car il faut compter pour peu les brefs passages à Paris en 1889, 1892 (cinq mois[1]), 1902 et 1904, on dispose de maigres indices. Des noms: Tendances Nouvelles, Clovis Sagot, un marchand, Robinot, un emballeur, des mentions: Salon d'automne, Salon des indépendants, portées sur des carnets souvent établis *a posteriori,* suggèrent des contacts invérifiables.

L'artiste a quarante ans. Il arrive de Bâle en mai 1906, après de longs mois d'errance aux Pays-Bas, en Tunisie, en Italie, avec une de ses élèves de Munich, Gabriele Münter. Il mène à Paris une existence tourmentée par une brouille navrante avec cette compagne en novembre. Cet exil choisi dure jusqu'au 1er juin 1907; il est tempéré par la visite de son père, par celle présumée d'un de ses demi-frères. Dans ce Paris nouvellement hérissé par une architecture de fer, tour Eiffel, Grande Roue, Galerie des Machines ou nef du Grand Palais, il fait figure d'un dilettante autodidacte, satisfaisant ses propres désirs d'art en marge de l'académisme et des avant-gardes. C'est davantage l'organisateur expérimenté d'expositions outre-Rhin qui fixe l'intérêt auprès de collègues qui, eux, se révèlent de peu de répondants. Un lien s'est établi entre une organisation, Les Tendances Nouvelles, et son fondateur, le peintre Alexis Mérodack-Jeaneau, mais les archives manquent pour en rendre compte avec objectivité. Les Tendances Nouvelles procurent un local d'exposition permanente, bas de plafond, au 20 rue Le Peletier, sur la rive droite, loin du quartier des marchands de tableaux. Le but est d'y vendre des tableaux, des gravures, des sculptures «directement du producteur au consommateur». Ce n'est ni un mouvement esthétique, ni un groupe d'amis mais une coopérative d'artistes qui fonctionne grâce à des cotisations: chaque exposant-payant y montre ce qu'il veut; c'est donc un rendez-vous

éclectique d'artistes étrangers, abritant des inconnus comme Pellizza da Volpedo, qui brûlent d'exposer à Paris. L'organe de l'Union, *Les Tendances Nouvelles*, assure la diffusion par reproductions, assortie d'un service de presse louangeur contre rétribution sous-entendue. La réclame du magazine énumère les procédés d'impression que l'atelier de l'Union met à la disposition de ses membres: presse, tamponnage et brossage, pratique du pochoir et de la pyrogravure, etc. Les bois de Kandinsky vont être imprimés au petit bonheur dans les livraisons des *Tendances Nouvelles*, dénaturés par un encrage charbonneux, comme de vulgaires vignettes pour papier à lettres; par contre, on n'y trouve reproduite aucune de ses tempera.

Faussement mutualistes, Les Tendances Nouvelles sont une «affaire» gérée dans l'intérêt d'un homme orchestre, Mérodack-Jeaneau[2]. Né à Angers en 1873, mort dans cette même ville en 1919, cet artiste a suivi la dérive mystique du Sâr Joséphin Péladan, l'organisateur des six Salons de la Rose = Croix entre 1892 et 1897. Il participe aux Salons des indépendants depuis 1896; il prétend avoir fréquenté l'atelier de Gustave Moreau. Il se dédouble sous des pseudonymes divers, Gérôme-Maësse par exemple, pour signer la copie de sa revue; sa femme Jeanne Varin masculinise son prénom et lui sert de secrétaire et de gérant-écran dans ses diverses activités.

Couverture de la revue
Les Tendances Nouvelles,
n° 26, noël [1906], avec
une gravure de Kandinsky:
Chevalier russe, vers 1904-1905
(gravure sur bois,
8,9 x 8,9 cm)

Il déclare à la préfecture de police, le 26 avril 1905, cette Union internationale des Beaux-Arts, des Lettres, des Sciences et de l'Industrie qu'il place sous la haute présidence plus que lointaine de Paul Adam, un écrivain symboliste à qui Kandinsky adresse une suite de gravures coloriées, d'Auguste Rodin, le plus grand plasticien du temps, et de Vincent d'Indy, un musicien qui dirige plusieurs créations à Angers. La revue ne dispose d'aucun crédit sérieux auprès des organes officiels *Art décoratif, Art et Décoration* ou *Gazette des Beaux-Arts.* Est-ce au patronage de cet homme, sujet à des déséquilibres chroniques, que Kandinsky doit son admission au plus

récent des Salons parisiens, l'Automne, et plus tard aux Indépendants? Du moins est-il redevable à Gérôme-Maësse du seul article paru sur lui au cours de son séjour, «Kandinsky, la gravure sur bois, l'illustration!», dans le n° 26 des *Tendances Nouvelles.* Kandinsky ne rencontre personnellement aucun peintre de son importance, si ce n'est Alexeï Jawlensky qui se rend en Bretagne et à Paris en 1905 et 1906. Indirectement, sans endosser toutes les suppositions de Jonathan Fineberg[3], il découvre les œuvres de deux ou trois individualités: Gauguin, dont la première rétrospective est l'attraction du Salon d'automne en 1906 et à qui Kandinsky semble faire une allusion mitigée dans *Über das Geistige in der Kunst, insbesondere in der Malerei,* quand il décrit un Salon: «à côté, un christ en croix, représenté par un peintre qui ne croit pas au christ». Il cite, dans une note du même livre, le douanier Henri Rousseau qui défraie les chroniques par ses envois aux Salons. Rousseau passe alors pour un peintre angevin et, à ce titre, Mérodack-Jeaneau entreprend sa défense dans le n° 15 des *Tendances Nouvelles,* du 30 décembre 1905. À la fin de sa vie, Kandinsky, dans une lettre adressée à André Dézarrois le 31 juillet 1937, se souvient aussi de ses premières confrontations avec des Cézanne et des Matisse: «Ma forme et le cubisme peuvent être vus comme deux lignes indépendantes l'une de l'autre qui avaient reçu le même premier choc de Cézanne et, plus tard, du fauvisme. J'ai été vraiment épris spécialement de la peinture de Matisse en 1905 ou en 1906. Je me souviens encore très vivement d'une carafe décomposée avec son bouchon qui était peint assez loin de sa place "normale", c'est-à-dire de la gorge de la carafe. Les relations naturelles étaient détruites sur cette toile[4].»
Comment expliquer l'isolement où vit Kandinsky? Sans doute par le peu de

cas que l'on fait, somme toute, de la peinture russe? La francisation de son prénom en Basile indique bien que c'est le sujet du tsar et non le Bavarois d'occasion que l'on regarde en lui. Mais Kandinsky ne peint pas les effets d'automne et d'hiver que l'on attend d'un peintre russe. Toutefois, en ce début de siècle, la France se croit russophile. L'alliance franco-russe de 1897, le prestige de la dynastie des Romanov amarrée à la Seine par la construction du pont Alexandre III, la spéculation sur les chemins de fer transsibériens ont été préparés par des traductions de Gogol, Tourguéniev, Dostoïevski, Tolstoï, Gorki. Le «Village russe» avec la reconstitution d'un *térem* du XVIIe siècle à l'Exposition universelle de 1900 révèle le pittoresque d'un art populaire – broderies, *naboïka* ou toiles imprimées, sculpture du bois – régénéré par Mme S. Mamontov sur ses propriétés d'Abramtsévo, par la princesse Marie Ténichev à Talachkino. Le succès des musiciens Balakirev et Rimski-Korsakov anticipe les fantasmagories des Ballets Russes à venir. Toutefois cette russomanie se gâte pendant le séjour de Kandinsky. La nouvelle de la capitulation de Port-Arthur frappe de stupeur l'Europe qui découvre la première défaite d'un pouvoir colonial face à un peuple de couleur. L'autocratie tsariste se déconsidère avec les massacres des manifestants à Moscou au lendemain du 22 janvier 1905. La désagrégation de l'administration impériale semble irrémédiable; les écrits de Kropotkine interdits s'enlèvent par milliers d'exemplaires. Kandinsky affecte de ne pas être atteint par les malheurs de son pays; du non-engagement se faisant un art de vivre il affiche une indifférence devant les affrontements sociaux. Kandinsky fréquente-t-il le milieu russe de la capitale française, le prince-sculpteur Paul Troubetzkoy, le peintre Kouznetsov? Il ne s'associe ni aux Artistes russes du 49 boulevard

Montparnasse, présidés par Metchnikov, ni ne participe à l'« Exposition d'art russe » au Salon d'automne de 1906, organisée par Serge Diaghilev, avec les peintres pétersbourgeois (Bilibine, Lanceray, Benois, Doboujinski) regroupés autour de la revue *Mir Iskousstva* [Le Monde de l'art]. Une salle entière est consacrée à Vroubel, le peintre fou. À Paris, le public apprécie les œuvres de Borissov-Moussatov, d'Isaac Lévitan, de Bogaïevski et surtout celles de Nicolas Roerich, qui ressuscite avec l'hyperréalisme de Cormon les descentes des Variagues (Normands) au fil de l'eau. Kandinsky habite une Russie à part, plus raffinée, imprécise quant à l'époque ou à la localisation, avec de frivoles *Promeneurs*, ou *Spectateurs* (voir illustration p. 20), proches des crinolines et cabriolets Biedermeier de Konstantin Somov. Toutefois, en 1906, il visite l'exposition « Art décoratif russe ancien (collection de la princesse Ténichev) », présentée au musée des Arts décoratifs et, à l'époque du Blaue Reiter, il opte pour le néo-primitivisme de Gontcharova et Larionov, de Vladimir et David Bourliouk. Il puise dans l'imagerie populaire des loubki, y retrouve ce quelque chose de païen et de byzantin d'avant les siècles de contamination occidentale. Aux légendes séculaires, il emprunte de mythiques cavaliers, sauveurs des humbles, des oiseaux flamboyants qui gardent des jardins enchantés. Dans les *Xylographies,* il coiffe les femmes russes de *Kokochniks* – couronnes de perles, bonnets en velours brodé d'or. Mais les bulbes dorés des Kremlins de Kandinsky pèchent par trop d'élégance et la *Gazette des Beaux-Arts* ne voit en lui qu'un « fantaisiste ».

Les années 1905-1906 enregistrent aussi une crise plus générale de la peinture à Paris. Il y a une discontinuité au tournant du siècle entre l'impressionnisme et le cubisme[5]. Si du côté officiel, on commence à contester vigoureusement la légitimité de l'existence de la peinture d'histoire à la Jean-Paul Laurens, on encense encore les grands cycles décoratifs d'Henri Martin au Salon de la Société des artistes français. Le grand artiste de l'époque n'est pas un peintre mais un sculpteur, Rodin, dont chaque exposition fait événement. Tout l'art est leurré par la toute-puissance de l'Art déco : en 1905, l'Union centrale des arts décoratifs ouvre ses collections au Pavillon de Marsan et y organise d'importantes expositions. Les peintres se confrontent au dilemme : obtenir le panneau marouflé institutionnel ou endurer la mévente du tableau de chevalet. Certains – Kandinsky le premier – dessinent pour les travaux de dames de petits réticules, sacs à main ou bourses en grosse toile. Le marché de l'impressionnisme plafonne. Le néo-impressionnisme s'enlise, lui aussi, dans la surproduction. Le pointillisme, montré par Kandinsky lors de la dernière exposition du groupe Phalanx à Munich en 1904, a fait son temps. Pour l'artiste, même fortuné, produire sans jamais vendre paraît un but bien insuffisant et illogique.

En 1906 disparaissent de grands artistes : le peintre Eugène Carrière, dont l'enterrement au cimetière Montparnasse a caractère officiel, Cézanne, dont le *Mercure de France* salue avec modération la disparition. On oublie Whistler pour se souvenir de Gauguin, en l'honneur duquel on donne un banquet en octobre 1906. Le vieillissement de la critique d'art renforce le marasme artistique. Gangrenée de réactions nationalistes, elle appelle une renaissance latine où Camille Mauclair s'illustre déjà avec ses *Trois Crises de l'art actuel.* Dans *Über das Geistige in der Kunst,* Kandinsky dénonce l'imperméabilité de la critique d'art française, aveuglée par des critères d'appartenance à une « école », par la chasse à la « tendance », par sa prétention de vouloir à tout prix trou-

Couverture de la revue
Les Tendances Nouvelles, n° 29,
[février 1907 ?]
avec une gravure de
Kandinsky : *Le Rhin,* 1903
(gravure sur bois,
15,8 x 6,9 cm)

ver dans une œuvre des « règles », « ces inévitables valeurs dont parlent toujours les Français ». Ce sont les années symbolistes de *Pelléas et Mélisande* de Maeterlinck portée à l'opéra par Debussy, mais aussi celle de la sculpture de Dampt, *La Fée Mélusine et le chevalier Raymondin,* en ivoire et acier, qui illustrerait un sottisier « fin de siècle ». Le monde médiéval mystique et antimatérialiste de Kandinsky reste dans le ton des cavaliers de *La Chasse d'Esclarmonde* d'Eugène Grasset, de la *Princesse lointaine* d'Alfons Mucha, des leitmotive wagnériens de Georges de Feure ; de même, ressent-il l'ascendant nébuleux d'Odilon Redon et visite le nouveau musée Gustave Moreau. Il

Nicolas Roerich
Combat naval
Fragment d'une fresque
appartenant à
Mme la princesse
Ténichev, Paris
Extrait de la *Gazette*
des Beaux-Arts,
1906

tente d'échapper au monde objectif sans parvenir toutefois à ce qui deviendra très clairement, peu d'années après, un art totalement abstrait.

Le facteur de la nouveauté, c'est l'exposition annuelle du Salon d'automne qui a lieu au Grand Palais des Champs-Élysées en octobre ou novembre. Les œuvres des non-sociétaires sont sujettes à approbation, et on ne manque pas de reprocher à ce trop récent Salon son décrochez-moi-ça d'atelier, son superflu d'ébauches, d'intentions, de notes, de fragments. Cette indulgence explique que les membres fondateurs de la Société du Salon d'automne élisent, le 10 novembre 1904, entre autres sociétaires, Basile Kandinsky.

Au cours de son séjour, Kandinsky y voit des œuvres extrêmement violentes par le coloris, l'absence de construction académique, et les salles des Fauves. La présence de Kandinsky n'y apparaît pas dangereuse mais injustifiable car rien ne lui est comparable et il ne se rapproche de rien. Il ne collabore nulle part et personne ne travaille avec lui. Le Salon des indépendants ne lui est pas plus approprié.

Quand faut-il placer l'éclat de rire de Gertrude Stein qui, d'après les confidences de Gabriele Münter à Johannes Eichner[6], salue la réalisation de la grande tempera *La Vie mélangée*? Il est imprudent de la part de ce visionnaire du Nord, qui fait encore figure d'inexpérimenté, de présenter ses essais à la collectionneuse américaine qui pose devant Picasso. Elle se tire de cette visite d'atelier par une hilarité qui couvre sa gêne. Comment aurait-elle pu anticiper devant ces étranges figures – pas à l'échelle, au dessin amolli à l'excès, préraphaélites – les horizons inconnus que Kandinsky ouvrirait à la peinture occidentale ? L'artiste déconcerte le spectateur parisien avec une production hybride d'un artiste touche-à-tout qui gaspille ses dons. Il grave des bois. En 1904, Kandinsky avait précédemment publié aux Éditions Stroganov de Moscou de curieuses *Poésies sans paroles* (voir illustration p. 20). Mais pendant son séjour à Sèvres, il met à profit les moyens des Éditions Tendances Nouvelles: vingt-neuf blocs[7] paraissent dans les numéros 26, 27, 28 et 29 (1906 et 1907), puis après son départ de Paris dans les numéros 34, 35, 36, 40, 46, 48, 49, 50: *La Promenade – Femme à l'éventail – Éternité – Sombre Soir – Cavaliers arabes – Promenade gracieuse – Les Nounous – Chevalier russe – La Chasse – Le Siège – Vers le*

soir – Roses – L'Ode de montagne – Cavalier galopant – Vieille Bourgade – Adieu – La Nuit – Spectateurs – Dragon à trois têtes (voir n° 3, p. 44) – Dans le parc du château – Fontaines – Bateaux – Le Rhin – Duel – Étoiles – Foi – Immobile – Le Voile – Filles assises. La réalisation de l'album Xylographies, cinq planches tirées sur alpha collées sur des passe-partout noirs, avec une préface de Gérôme-Maësse, tarde et ne paraît que fin 1909. Cavalière et enfants, Femmes au bois, Pipeau, Oiseaux et Nuages appartiennent à une thématique russe que Kandinsky délaisse déjà. Avec les blocs des Tendances Nouvelles, Kandinsky s'inscrit dans le renouveau d'une technique sans atteindre à l'ampleur des bois de Gauguin, de Paul Serusier, de Maurice Denis ou de Paul Ranson, sans rivaliser avec ceux de Félix Vallotton. Dans sa retraite de Sèvres, Kandinsky se livre à de curieux «dessins coloriés» qui désignent des tempera peintes en atelier sur de forts cartons. Il transpose des instantanés photographiques pris en Tunisie – cavaliers, marchés arabes –, concession à la peinture orientaliste prisée à Paris, ou enchâsse ses mises en scène russes dans un coloris maniériste qui se détache sur de grands fonds noirs.

Sur le motif, il enlève encore au couteau de petites «études à l'huile» des sous-bois à Saint-Cloud (voir n° 10, p. 46) mais curieusement aucune «Seine à Saint-Cloud», sujet impressionniste par excellence. Exécutées par touches épaisses sans grattage, sans reprise, ces pochades sont des documents, et rien de plus, que le peintre ne prend point la peine d'achever et ne réutilise jamais. Depuis leur redécouverte, on les compare souvent à la technique pointilliste, au sens large de Paul Signac à Henri-Martin inclus, sans mettre en évidence un véritable lien de cause à effet[8].

Et enfin des réalisations de dimensions inusitées constituent des tableaux pro-

B. Kandinsky
Les Navires, 1903
Gravure sur bois
4,4 x 9,9 cm
Reproduite dans
les Tendances
Nouvelles, n° 29,
[février 1907?]

prement dits. La Vie mélangée[9] (voir illustration p. 147), en allemand Das Bunte Leben, traduit plus tard en anglais Motley Life, est peinte à Sèvres en mars 1907, avec les couleurs de la tempera d'un éclat proche des peintures sous verre, sur une toile haute de 1,30 mètre et large de 1,62 mètre. Par sa taille, elle anticipe la série des Compositions adoptée par Kandinsky pour désigner cycliquement les grandes synthèses de ses différentes recherches; dans cette sorte d'œuvre d'art totale, il porte à son paroxysme cette Russie imaginaire qui habite sa Promenade ou Vieille Russie (Scène russe, dimanche) présentée au Salon d'automne en 1904 (voir n° 5, p. 45) ou encore L'Arrivée des marchands (Salon d'automne, 1905). La toile est aujourd'hui déposée par la Bayerische Landesbank à la Städtische Galerie im

Lenbachhaus; elle est reproduite une première fois dans l'album Kandinsky édité par Der Sturm à Berlin en 1913. Acquise par le collectionneur hollandais Paul Citroën, elle tombe dans l'oubli. L'ambivalence n'est pas dissipée par les confidences tardives de Kandinsky à son biographe Will Grohmann (12 octobre 1924): «Je cherchais alors, par des tracés de lignes et la répartition des points multicolores, à exprimer l'élément musical de la Russie. Dans d'autres tableaux de cette époque se reflétaient la nature contradictoire et, plus tard, le caractère excentrique de la Russie.» Peg Weiss croit reconnaître dans le site représenté la confluence de deux rivières de la ville d'Oust Sysolsk, une des étapes de Kandinsky au cours de son voyage ethnographique en Vologda en 1889.

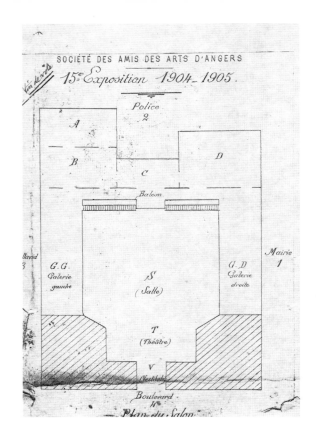

Plan des salles d'exposition de l'hôtel Chemellier. Le panneau où furent accrochés les Kandinsky occupe la paroi gauche de la salle S

À l'hôtel Chemellier, le fond du hall. Cette photographie, prise la veille de l'inauguration du Congrès de l'Union internationale des Beaux-Arts, des Lettres, des Sciences et de l'Industrie en 1905, avant l'accrochage des dernières œuvres, représente environ la moitié de la grande salle du rez-de-chaussée. Sur ce document, Mérodack-Jeaneau [?] a indiqué à l'encre l'emplacement prévu pour les Kandinsky

144

Quand *La Vie mélangée* apparaît au Salon d'automne de 1907, elle ne peut concurrencer l'impact du *Bonheur de vivre* de Matisse, ni celui de *La Danse* de Derain[10]. Elle rappelle plutôt l'*Hommage à Paul Gauguin*, composition décorative de Pierre Girieud[11], placée à l'entrée des salles consacrées au Maître de Pont-Aven et de Tahiti au Salon de 1906.

La Vie mélangée est d'abord exposée en province, à Angers. Sur cette première rétrospective Kandinsky au sein d'une manifestation plus large, nous ne disposons que de la propagande de la revue *Les Tendances Nouvelles*. L'Union internationale des Beaux-arts et des Lettres organise sa seconde exposition sous la pompeuse désignation de «Musée du Peuple» à l'hôtel Chemellier. Ce local à éclairage zénithal est une annexe de la mairie d'Angers qui en a confié la gérance à une association d'artistes angevins, la Société des amis des arts. Des anicroches, signalées par René-Noël Raimbault, ne manquent pas d'opposer les artistes locaux et ce parachutage artistique au service «de l'étranger». Annoncée par des affiches bleu de lin l'inauguration, le 11 mai, est un événement qui ne rassemble autour du maire et du préfet qu'une cinquantaine de personnes. Kandinsky n'y assiste pas.

Malgré les intentions de Mérodack-Jeaneau d'accrocher les envois par équivalence de valeurs, c'est un pêle-mêle un peu lamentable. On parle d'un catalogue de mille deux cent quarante-quatre numéros dont on ne trouve aucune trace. Chaque participant a nourri des espoirs exagérés; on les a priés d'envoyer toutes leurs œuvres, quels qu'en soient le nombre ou les dimensions et, malgré des cloisonnements improvisés, l'espace vient à manquer.

Les cent neuf Kandinsky, peintures à l'huile, aquarelles et gravures, sont regroupés sur un panneau d'une dou-zaine de mètres de longueur dans la grande salle. Le docteur Paul Colin présente, lui aussi, une centaine de gravures dans une des salles du fond. Les artistes russes y exposent en nombre, sans pour autant constituer un groupe homogène: peintres cités dans *Les Tendances Nouvelles*, Bodeslas Buyko, la princesse Annina Gagarine-Stourdza, Gicrozynska, Pomianski, Nicolaï Tarkhov, Procle Xydias; sculpteurs, Nathan Imentov, Ernest Grabar. L'envoi très coloré de Kandinsky tient la vedette, entouré, au-dessus par *Le Joueur de guitare* de l'Italien Margotti, en face par la *Naja* de Luis Masriera de Barcelone et, dans un box spécialement aménagé, par douze toiles de l'Orléanais Gaston Hochard.

On sait par *Le Patriote de l'Ouest* du mercredi 19 mai 1907 que Basile Kandinsky présente notamment: *Esquisse – Au bord de l'eau – Promenade à cheval – La Confusion des races [La Vie mélangée] – Jour de fête – Accident – Cavaliers – Vers le soir – Venise – Mardi gras*, etc.

Le prête-nom de Mérodack-Jeaneau adresse, dans un compte rendu intitulé «Le Musée du Peuple» paru dans *Les Tendances Nouvelles* (n°30, mai 1907), des compliments à la toile *La Vie mélangée*: «Aussi variées que nombreuses, les œuvres de Kandinsky attirent infailliblement le spectateur. Elles l'intriguent, puis le retiennent. S'il en est certains qui dérivent de l'école de Munich, toutes disent néanmoins l'ardeur un peu sauvage de l'âme slave et la moindre d'entre elles reste une trouvaille. L'artiste qui crée son œuvre d'imagination est encore imaginatif en plein métier. Savons-nous de quels mystérieux accouplements de pâtes et de vernis-copal sont nées ces inoubliables splendeurs d'Orient? Ce très moderne peintre ne serait-il pas un très ancien verrier, un très ancien céramiste, un très ancien tapissier? Voici que les clochetons de sa "ville" m'apparaissent en verroteries bigarrées qu'on aurait soufflées en fusion! Des bleus, des jaunes, et quels jaunes ardents! mêlés à des laques. Devant des cabarets brique, des popes en violet, des moujiks en gros vert; la foule des costumes également bariolés qui grouille; multiple coloration de la vie populaire.» Puis on vante son talent de graveur et ses petites esquisses à l'huile: «Or, sans compter ses importants tableaux dont j'ai parlé déjà et ses grandes aquarelles selon la formule du bois; des personnages dont les vêtements et les chairs éclatent en fanfare sur un fond de ténèbres, Kandinsky expose une série de petites études à l'huile, d'une extraordinaire justesse de vision.»

La presse angevine, *Le Patriote de l'Ouest*, *Le Journal de Maine-et-Loire*, *Le Pays bleu*, *L'Angevin de Paris* et *Revue d'Anjou*, se montre plus réservée. Jean Pavie, un peintre animalier local et «unioniste» de surcroît, est plus que circonspect dans l'appréciation qu'il porte dans son article «Au Musée du Peuple» paru dans *Le Journal de Maine-et-Loire* du mardi 18 juin 1907: «Je me frappe encore souvent, très souvent la poitrine devant les Kandinsky. Certes il accroche mon attention. Il eût été dommage qu'il se soit pour ce donné tant de mal en pure perte. J'y vois aussi du talent et c'est bien indiscutable. J'y trouve en plus un mélange de procédés rares de métier, de réminiscences, de hasards heureux. Sa cuisine est très habile. Ici, c'est la tapisserie: on y voit tous les points de la trame, et les beaux bleus sourds qui ont vieilli. Plus loin, sur une toile affleurée d'essence, il évoque un vitrail dans ses plombs, et les lignes coupent en morceau le chevalier bardé d'acier, les grands iris et la blanche ville qui se mirent en des eaux mystérieuses. Plus loin, ce sont des paysages peints, plaqués, sculptés, avec un inconnu procédé: on se demande inquiet, s'ils sont obtenus au premier ou au troisième feu. Prenez-les à-plat,

« Citer le Russe Basile Kandinsky, c'est parler d'un attirant et attachant artiste. On a pu juger une partie de ses œuvres, cette année, dans *Les Tendances Nouvelles* où elles ont plu énormément. Je suis très admirateur de sa *Promenade*. Depuis, il a fait une évolution vers le rêve, la chimère. Dans ses vignettes, il cherche des formes abstraites, des lignes curieuses dont la nouveauté déconcerte. Il varie et tourmente ses arabesques en spirales, ou les découpe en noir dentelé sur des horizons blancs. Il est riche de symboles anciens; tout un monde cabalistique dort en Kandinsky. Ce bel artiste a déjà donné beaucoup, mais, en visionnaire, il va, rêvant d'une formule neuve. »

Le contrat entre Kandinsky et *Les Tendances Nouvelles* prend fin en 1909 quand, par une lettre de Mérodack-Jeaneau signée par sa femme en date du 31 juillet 1909, elles refusent de diffuser en France l'album *Xylographies*. Les rapports s'enveniment: toujours cet Henry Breuil, au Salon d'automne dans le n° 45 des *Tendances Nouvelles* du 13 décembre 1909, écourte sa relation de l'envoi de Kandinsky: « J'ai vu [...] ou du moins non, je n'ai pas vu les Kandinsky, tellement ils étaient mal placés, sur un petit portant de salle. » Kandinsky oublie complètement Mérodack-Jeaneau et l'exposition à Angers et dans *Über das Geistige in der Kunst, insbesondere in der Malerei*, écrit en 1910, il cite en note une seule fois *Les Tendances Nouvelles* pour un article de critique musicale. Plus tard, il se contente de dire que, jusqu'en 1908, il a été « naturaliste ». Et dans *Regards sur le passé*, il esquive ces expériences infructueuses: « Les détours que j'ai faits hors du droit chemin ne me furent en définitive pas nuisibles; quelques points morts, durant lesquels j'étais sans force et dont j'eus parfois l'impression qu'ils marquaient le terme de mon travail, furent pour la plupart des moments de

posez y un mets de choix et servez-les. Ils joueront les Bernard Palissy. Ailleurs c'est une peinture à la gouache ou à la colle, jouant le pochoir, sur préparation grise, noire ou bleue. Je préfère à toutes ses "arabes" sa petite châtelaine tressant une couronne pour son chevalier qui passe au loin le petit pont et sa danse des jupons hydropiques, joyeuse et ensoleillée comme un quatrain de Franc Nohain. Mais, Kandinsky en évoque bien d'autres: Gustave Moreau, Boutet de Monvel, père et fils, des icônes grecques et russes, des primitifs, du Rafaëlli [pour Raphaélite], de l'art allemand, voire même de l'image d'Épinal. Où je l'aime bien et où il est plus personnel, c'est dans la série de petites gravures sur bois qui parut dans la revue des *Tendances*. Il me fait en résumé l'impression d'un homme habile, qui fait peu de croquis, et est plus imaginatif que sincère et visuel. Et en m'en allant, je me répète malgré moi le mot familier de J.-P. Laurens à ses élèves: " Si vous donnez un croc-en-jambe à la nature, c'est un sérieux coup de pied qu'elle vous rendra. " »

La confrontation angevine est trop inégale pour être valorisante pour Kandinsky. Des participations importantes ont été annoncées mais font

défaut comme les toiles de Cézanne ou celles d'Henri Rousseau. Parmi les exposants, seuls le sculpteur Rembrandt-Bugatti, les peintres Auguste Chabaud, Louise Hervieu, André Lhôte, Ribemont-Dessaignes parviendront à une certaine notoriété. Angers ne peut garantir à Kandinsky une vente rémunératrice. Le coût de l'opération entraîne des difficultés financières qui contribuent au désarroi moral de l'artiste. Pourtant Kandinsky avance des prétentions plus que modestes comme l'atteste la liste de prix pour les gravures et tableaux qui est publiée dans le n° 40 des *Tendances Nouvelles* de février 1909. Sous la rubrique «Cote de productions artistiques Internationales», on y apprend qu'il ne demande que deux mille francs pour *La Vie mélangée*, soit dix fois moins que les prétentions de Maurice Denis pour un tableau beaucoup plus petit.

Après le retour du peintre à Munich, *Les Tendances Nouvelles* continuent à saluer les envois de Kandinsky ou de Münter aux divers Salons parisiens mais on note un changement de ton. Henry Breuil rend ainsi compte d'une nouvelle suite de gravures sur bois au Salon des indépendants dans le n° 36 des *Tendances Nouvelles* (juin 1908):

repos et d'élans qui rendirent possible le pas suivant. » Cette manière de gommer de son passé l'état d'indécision et les relations préjudiciables de Basile Kandinsky est un des droits de l'artiste universellement connu sous le nom de Vassily Kandinsky. Et les historiens d'art ont sans doute tort de vouloir à tout prix élonger son œuvre avec ces œuvres censurées qui ne refont surface qu'après sa mort: d'abord les « petites études à l'huile » présentées à l'exposition de la galerie Maeght et reproduites dans les pages des *Cahiers d'Art* à Paris en 1950; puis les gravures et les tempera quand la donation de la collection Gabriele Münter à Munich est rendue publique le 18 février 1957.

1. Information portée par Kandinsky dans le dossier de naturalisation qu'il soumet en 1937, Archives Kandinsky, Paris, Mnam/Cci.

2. Voir Patrick Le Nouëne, *Alexis Mérodack-Jeaneau (1873-1919) dans les collections du Musée des Beaux-Arts d'Angers*, catalogue d'exposition, 1997.

3. Voir Jonathan D. Fineberg, *Kandinsky in Paris, 1906-1907*, Ann Arbor, UMI Research Press Studies in The Fine Arts, The Avant-Garde, 1984, et du même, «Kandinsky's Relation with Les Tendances Nouvelles and its Effect on his Art Theory», *Les Tendances Nouvelles*, organe officiel illustré de l'Union internationale des Beaux-Arts, des Lettres, des Sciences et de l'Industrie, New York, Da Capo Press, 1980, 4 volumes, n° 1, mai 1904 (63 numéros jusqu'en août 1914).

4. Copie carbone de la lettre conservée dans les Archives Kandinsky, Paris, Mnam/Cci.

5. Voir Philippe Dagen, *La Peinture en 1905. L'enquête sur les tendances actuelles des arts plastiques de Charles Morice*, Paris, Lettres Modernes, Archives des Arts modernes 3, 1986.

6. Johannes Eichner, *Kandinsky und Gabriele Münter. Von Ursprüngen moderner Kunst*, Munich, Bruckmann, 1957.

7. Voir Hans K. Roethel, *Kandinsky Das graphische Werk*, Cologne, DuMont Schauberg, 1970.

8. Voir *Signac et la libération de la couleur, De Matisse à Mondrian*, Musée de Grenoble, 1996; et plus particulièrement la contribution d'Andrea Witte, «Alexeï von Jawlensky et Vassily Kandinsky. Rapports avec le néo-impressionisme ».

9. Voir Vivian E. Barnett, *Das bunte Leben, Wassily Kandinsky im Lenbachhaus*, Cologne, DuMont Schauberg, 1995; et aussi Peg Weiss, *Kandinsky and Old Russia. The Artist as Ethnographer and Shaman*, New Haven et Londres, Yale University Press, 1995.

10. Voir James D. Herbert, *Fauve Painting: The Making of Cultural Politics*, New Haven et Londres, Yale University Press, 1992, et plus particulièrement le chapitre IV, «The Golden Age and the French National Heritage ».

11. Voir Véronique Serrano, in *Pierre Girieud et l'expérience de la modernité, 1900-1912*, Marseille, Musée Cantini, 1996.

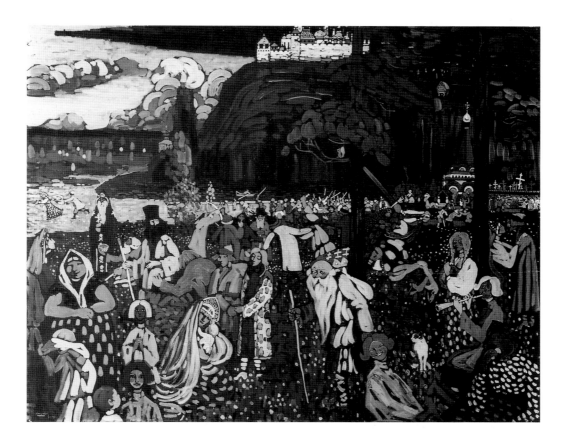

Kandinsky
*La Vie mélangée
(Das Bunte Leben)*,
mars 1907
Tempera sur toile
130 x 162 cm
Städtische Galerie im
Lenbachhaus, Munich
Prêt de la Bayerische
Landesbank

Jean-Claude Marcadé

l'écriture
de Kandinsky

Valentine Marcadé écrivait en 1971 –
et sans doute fut-elle la première – :
« Si, selon l'affirmation de Will
Grohmann, " Kandinsky était un Russe
écrivant en allemand ", et si, de ce fait,
il n'est pas rare que son allemand soit
boiteux, son russe en revanche est
irréprochable. Le raffinement de sa
langue est tel qu'il peut sans exagéra-
tion rendre jaloux bien des écrivains,
tant pour la frappe de la phrase que
pour la grande précision et la beauté
de la pensée[1]. » Et pour juger ainsi, il
n'y avait jusqu'à une époque récente,
dans l'original russe, que quelques
articles et les deux grands textes bien

Première page de
O doukhovnom v iskousstvié
[Du spirituel dans l'art, 1910-1911] publié
en 1914 dans le tome I des *Troudy
vsiérossiiskovo siézda khoudojnikov
v Pétrogradié. Dékabr' 1911-ianvar'1912.*
L'exposé, en l'absence de Kandinsky, fut lu
par N. I. Koulbine au Vsiérossiiski siezd
khoudojnikov [Congrès des artistes de
toute la Russie] lors des séances
des 29 et 31 décembre 1911 [c'est-à-dire
11 et 13 janvier 1912 selon notre
calendrier].

A. Partie générale.
1) Introduction.
2) Le mouvement.
3) Tournant.
4) La pyramide.

B. Peinture.
5) L'action de la couleur.
6) La langue des couleurs.
7) Théorie.
8) Le processus créateur et l'artiste.

О ДУХОВНОМЪ ВЪ ИСКУССТВѢ (ЖИВОПИСЬ).

В. В. КАНДИНСКІЙ.

(Засѣданіе 29 и 31 декабря 1911 г.).

(Докладъ, за отсутствіемъ автора, былъ прочитанъ Н. И. Кульбинымъ).

А. *Часть общая.*—1) Введеніе. 2) Движеніе. 3) Поворотъ. 4) Пирамида.—Б. *Живопись.*—5) Дѣйствіе краски.
6) Языкъ красокъ. 7) Теорія. 8) Твореніе и художникъ.

ПРЕДИСЛОВІЕ.

Мысли, вложенныя въ эту работу, являются результатомъ наблюденій и переживаній на почвѣ
чувства, скопившихся за эти послѣднія пять—шесть лѣтъ. Я собирался писать книгу большаго объема,
для которой надо было бы предпринять цѣлый рядъ опытовъ въ области чувства. Но мнѣ пришлось
въ виду другихъ тоже важныхъ работъ отказаться отъ этого плана по крайней мѣрѣ въ ближайшемъ
будущемъ. Быть можетъ, мнѣ не доведется никогда исполнить эту задачу. Кто-нибудь другой сдѣлаетъ
это полнѣе и лучше, такъ какъ въ этомъ есть необходимость. Такимъ образомъ я вынужденъ огра-
ничиться указаніемъ на эту крупную проблему. Буду считать себя счастливымъ, если это указаніе
не останется безплоднымъ.

А. ЧАСТЬ ОБЩАЯ.

I. Введеніе.

аждое художественное произведеніе—дитя своего времени, часто оно дѣлается
матерью нашихъ чувствъ.
Каждый культурный періодъ создаетъ такимъ образомъ, собственное
свое искусство, которое и не можетъ повториться. Стремленіе вновь вызвать
къ жизни принципы искусства прошлаго можетъ разрѣшиться въ лучшемъ
случаѣ мертворожденными произведеніями. Мы, напримѣръ, никакъ не
можемъ чувствовать и жить внутренно, какъ древніе греки. И усилія при-
мѣнить хотя бы въ скульптурѣ греческіе принципы только и могутъ создать
формы, подобныя греческимъ, а само произведеніе останется бездушнымъ
во всѣ времена. Такое подражаніе похоже на подражаніе обезьянъ.
Посмотрѣть, движенія обезьяны совершенно человѣческія.
Обезьяна сидитъ съ книгой въ рукахъ, перелистываетъ, дѣлаетъ даже вдумчивое лицо, а внут-
ренняго смысла всѣхъ этихъ движеній нѣтъ.
Но есть другое внѣшнее уже сходство художественныхъ формъ, въ основѣ котораго открывается
существенная необходимость. Сходство *внутреннихъ* стремленій во всей морально-духовной атмосферѣ,
стремленіе къ цѣлямъ, которыя въ главномъ основаніи уже преслѣдовались, но позже были позабыты,
т. е., другими словами, сходство внутренняго настроенія цѣлаго періода можетъ логически привести
къ пользованію формами, которыя съ успѣхомъ служили такимъ же стремленіямъ въ прошломъ пе-
ріодѣ. Такъ возникали въ извѣстной мѣрѣ наши симпатіи, наше пониманіе, наша внутренняя род-
ственность съ примитивами. Такъ же, какъ и мы, эти «чистые» художники хотѣли только внутренне-
необходимаго, откуда уже само собой устранялось внѣшне-случайное.
И все же эта точка соприкосновенія, несмотря на всю свою значительность, остается только
точкой. Наша душа, только еще начинающая пробуждаться послѣ долгаго матеріалистическаго періода,
скрываетъ въ себѣ зачатки отчаянія, невѣрія, безцѣльности и безпричинности. Не прошелъ еще
кошмаръ матеріалистическихъ воззрѣній, сдѣлавшихъ изъ жизни вселенную злую безцѣльную шутку.
Пробуждающаяся душа еще почти всецѣло подъ впечатлѣніемъ этого кошмара. Только слабый свѣтъ

Stoupiéni [Étapes], Moscou,
IZO Narkomprossa [section des Arts
plastiques du Commissariat populaire à
l'instruction], 1918.
Couverture de Kandinsky
Archives Kandinsky, Paris,
Mnam/Cci

connus dans de nombreuses langues
européennes : *O doukhovnom
v iskousstvié* [« Du spirituel dans l'art »,
1910-1911[2]], première version du
célèbre traité paru en allemand à
Munich en 1912 sous le titre *Über das
Geistige in der Kunst[3]*, et *Stoupiéni*
[Étapes, 1918], version russe, faite à
partir du livre allemand de 1913
Rückblicke [Regards en arrière, ou « sur
le passé » selon la traduction tradition-
nelle]. Ajoutons-y quelques articles
dont les importants « Soderjanié
i forma » [Le contenu et la forme,
1910] ou « O stsénitcheskoï kompozit-
sii » [De la composition scénique,
1919], version russe remaniée d'un
essai paru en allemand dans l'alma-
nach *Der Blaue Reiter* en 1912[4].
Le recueil de poèmes en prose *Zvouki*
[Sons], écrit en russe en 1909-1910, qui
devait paraître avec des xylographies
dialoguant avec le texte poétique,
comme publication du Salon
d'Izdebsky à Odessa (l'impression du
texte devait se faire à Moscou et celle
des gravures sur bois à Munich), ne fut
jamais réalisé et ne l'est toujours pas[5].
Kandinsky l'avait proposé à l'édition
en 1911-1912, mais, comme il l'écrit

à Nikolaï Koulbine en mars 1912, ces
textes « ont été refusés par
Pétersbourg[6] ». Seuls quatre poèmes
en prose (*Klietka* [Cage], *Vidiet'* [Voir],
Fagott [Basson], *Ottchévo ?*
[Pourquoi ?]), parurent, traduits de
l'allemand selon toute probabilité par
David Bourliouk, dans l'almanach-
manifeste des cubo-futuristes russes
*Pochtchotchina obchtchestviennomou
vkoussou* [Une gifle au goût public]
paru au tout début de 1913[7].
Kandinsky avait donné son accord de
principe pour être publié par les nova-
teurs russes avec qui il était en contact,
comme le montre sa correspondance,
et qu'il avait invités à participer au
Blaue Reiter (Mikhaïl Larionov, Natalia
Gontcharova, David Bourliouk, Kazimir
Malévitch…). N'écrivait-il pas en
juin 1912 à son ami et complice pour la
mise en musique de la « composition
pour la scène » *Jolty zvouk* [Sonorité
jaune], le compositeur russe Thomas
von Hartmann [Foma Alexandrovitch
Gartman, 1885-1956] : « Bourliouk m'a
fait diverses propositions. J'espère par-
ticiper personnellement à la fin de
l'automne à différentes entreprises
à Moscou[8]. » Nous le savons, Kandinsky
était en rapport avec « le grand-père
du futurisme russe », le médecin-géné-
ral Nikolaï Koulbine, entre 1910
et 1912. C'est lui qui lut les 29 et
31 décembre 1911 [11 et 13 janvier
1912] « Du spirituel dans l'art » au
Congrès des artistes de toute la
Russie, comme le lui avait demandé
Kandinsky dans sa lettre du
12 [25] décembre 1911 : « Je vous
serais très reconnaissant de lire mon
exposé "Du spirituel dans l'art "[9]. »
Dans sa lettre du 16 [29] janvier 1912,
il se dit heureux de l'intérêt manifesté
lors de la lecture de « Du spirituel dans
l'art » : « Permettez-moi de vous remer-
cier chaleureusement pour la peine
que vous vous êtes donnée de lire,
expliquer, montrer, etc. […] Je vous
envoie maintenant [*Über das Geistige
in der Kunst*]. Comme vous le verrez,

David et Nikolaï Bourliouk, Alexeï
Kroutchonykh, Vassily Kandinsky,
Bénédikt Livchits, Vladimir Maïakovski,
Vélimir Khlebnikov, *Une gifle
au goût public*, Moscou,
Éditions G. L. Kouzmine, 1912,
imprimé sur papier d'emballage
gris et marron. Couverture
ouverte en toile à sac

c'est l'exposé en question, mais mis en plan [*uplanomérenny*] et complété. [...] Peut-être qu'à présent on pourrait trouver aussi un éditeur russe. Vous comprendrez à quel point je regrette que mon livre n'existe pas justement en russe. On parle même de le traduire en anglais[10]. »

Ces faits rappelés ici – il y en aurait beaucoup d'autres encore – nous montrent à côté du Kandinsky-peintre, un Kandinsky-écrivain. L'activité d'écrire est chez l'auteur de *Du spirituel dans l'art* plus qu'un violon d'Ingres. Il est bien un artiste de son temps et, en particulier, un artiste russe, pour qui peindre et écrire sont des activités identiques, sinon semblables. Il est maintenant bien connu que dans le milieu des futuristes russes bien des poètes sont venus à la poésie après avoir été formés comme peintres (David Bourliouk, Vladimir Maïakovski, Alexeï Kroutchonykh). L'œuvre d'Éléna Gouro est aussi importante dans le domaine pictural que dans le domaine poétique. Le poète futuriste Vassili Kamenski peint toute sa vie. Le peintre Pavel Filonov publie en 1915 un poème transmental contre la guerre. Olga Rozanova écrit des poèmes de tendance *zaoum'* (transmentaux). Kandinsky dans sa quête d'une grande synthèse de tous les arts, dans la suite du *Gesamtkunstwerk* wagnérien, s'est donc adonné à l'écriture, plus particulièrement avant 1914, mais il écrira de la prose théorique ou poétique jusqu'à sa mort. À part le grand recueil *Zvouki/Klänge* [Sons], la grande œuvre littéraire de Kandinsky publiée est la « composition pour la scène » *Der gelbe Klang* [Sonorité jaune] qui n'était connue jusqu'ici que dans la version allemande de l'almanach *Der Blaue Reiter*. En fait, *Sonorité jaune* [*Jolty zvouk*] est le premier volet d'une tétralogie de « compositions pour la scène » dont les autres pièces sont *Zéliony zvouk* [Sonorité verte], *Tchornoïé i biéloïé* [Noir et blanc],

Tchornaya figoura [Figure noire]. On sait aujourd'hui que Kandinsky a été hanté avant 1914 par le problème de la composition scénique[11], dans laquelle il voyait une réalisation de cette synthèse des arts qu'est le *Gesamtkunstwerk*. Il faut préciser ici que le *Gesamtkunstwerk* n'est pas une idée, mais une œuvre concrète, un *Werk*, combinant divers arts. L'idée de la totalité est celui de tout grand art qui vise le tout. Dans le *Gesamtkunstwerk*, cette idée de totalité est incarnée dans un objet précis. La simplification courante, faisant remonter « l'union de tous les moyens et pouvoirs de l'art » à la seule tradition du romantisme allemand portant sur « l'œuvre d'art totale », doit être nuancée, au moins en ce qui concerne Kandinsky. Rappelons-nous seulement du célèbre passage de ses mémoires où il dit avoir eu l'évidence d'une synthèse concrète de type synesthésiste dans les isbas de la région de Vologda et dans les églises de Moscou[12]. Dans un texte russe resté jusqu'ici inédit, Kandinsky dit clairement le but de sa recherche synesthésique : « L'union des arts, là où ils parlent tous ensemble, mais chacun dans sa propre langue, voilà l'impulsion qui se trouve involontairement à la base de [mes] compositions[13]. » La « composition pour la scène » *Sonorité jaune* était l'exemple concret de cette « union des arts ». Il précise à son ami le compositeur Hartmann : « La musique [pour *Sonorité jaune*] n'est pas un poème musical mais une des trois lignes qui créent le tissu de l'œuvre. Et par conséquent, elle est soumise au sort des deux autres lignes, c'est-à-dire que tantôt elle dit l'essentiel, tantôt accompagne de son chant, tantôt s'oppose par le chant, tantôt disparaît complètement, c'est-à-dire qu'elle agit par le silence[14]. » Et l'on sait que Kandinsky soigne « la ligne » du poème qui est un des éléments du « tissu » de l'œuvre synthétique. Cet aspect – l'écriture de

Kandinsky-écrivain (entièrement pour l'écrivain russe, dans une moindre mesure pour l'écrivain allemand) – est resté occulté par les spécialistes de l'art qui ont toujours une difficulté à intégrer à leur réflexion ces données qui pourtant s'imposent par leur insistance et leur qualité[15]. Or dans le cas de Kandinsky, l'œuvre littéraire n'est pas une simple curiosité. Qu'elle relève de la théorie, de la philosophie, de la critique d'art, de l'esthétique, de la poésie, du théâtre, cette œuvre littéraire kandinskyenne est en dialogue permanent avec le pictural. Elle ne le commente pratiquement jamais, elle en est le contrepoint[16].

Kandinsky fait un travail d'écrivain. Il couche des notes, établit une première rédaction, il la donne quelquefois à calligraphier à un copiste, il rature cette copie, fait lui-même une nouvelle copie. Ses manuscrits sont pleins d'enseignements sur son « laboratoire créateur ». En outre, il présente l'originalité d'avoir à sa disposition deux registres linguistiques : le russe qu'il maîtrise en grand styliste et l'allemand qu'il maîtrise suffisamment pour vouloir le plier à sa pensée poétique, même si l'on note çà et là dans les manuscrits qui n'ont pas été revus quelques fautes de genre ou de syntaxe, voire des bizarreries lexicales. La comparaison des manuscrits russe et allemand d'un même texte montrent trois tendances générales du maniement des langues russe et allemande – ceci étant un bilan provisoire, car un travail reste à faire au fur et à mesure de la publication de l'héritage littéraire kandinskyen qui comporte beaucoup d'inédits :

1. Au début – disons avant 1912 – c'est-à-dire avant l'almanach *Der Blaue Reiter* (où le peintre traduit les textes russes de David Bourliouk, de Mikhaïl Kouzmine, de Léonide Sabanéïev, de Nikolaï Koulbine, de Vassili Rozanov en allemand) et les *Rückblicke* – qui ne semblent pas avoir de brouillons russes

préparatoires –, Kandinsky écrit de façon majoritaire ses textes d'abord en russe. Il y a, certes, des essais de plume en allemand dès 1906-1907 comme la délicieuse saynète, légèrement érotique, *Abend* [Soirée], écrite à Sèvres (il était à ce moment-là en France en compagnie de Gabriele Münter), mettant en scène deux chats, Vas'ka et Minette[17]. En tout cas, les textes importants d'avant 1912 sont tous écrits en russe : « Soderjanié i forma » [Le contenu et la forme], *Zvouki* [Sons], *O doukhovnom v iskousstvié* [Du spirituel dans l'art], « O stsénitcheskoï kompozitsii » [plusieurs textes sur ce thème « de la composition scénique »].

2. Il traduit en allemand, tout en les remaniant *(Über das Geistige in der Kunst* – 1re et 2e éditions*)*, en les complétant *(Über das Geistige in der Kunst* – 3e édition, *Klänge)*, voire en les transformant (« Über die Formfrage », « Über Bühnenkomposition »).

3. Il écrit directement en allemand son célèbre article sur Arnold Schönberg « Die Bilder » [Les tableaux, 1912], les mémoires *Rückblicke* (1913) dont il publiera une variante russe, *Stoupiéni*, en 1918.

Après son départ de Russie soviétique à la fin de l'année 1921, il ne publie plus ses textes en russe mais en allemand ou en français. Quand il s'agit des petits récits ou des petits poèmes en russe et en allemand, dont quelques-uns sont encore inédits, il est souvent difficile de dire quelle est la première ou la seconde version. Le russe de Kandinsky est rarement – mais cela arrive – gauche dans son style ou sa syntaxe, que ce soit un premier jet ou une traduction (quelquefois une expression, qui paraît lourde, a une justification rythmique). Boris Sokolov a comparé minutieusement les versions russes de *Zvouki* [Sons] et les versions

Manuscrit
 russe du poème
 inédit intitulé *Quatre*
 Archives Kandinsky, Paris,
 Mnam/Cci

Вода.

allemandes correspondantes de *Klänge*. Il est arrivé à un certain nombre de présomptions qu'il conviendra encore d'affiner[18].

L'œuvre littéraire russe de Kandinsky n'est pas encore appréciée à sa juste valeur, ce qui peut paraître paradoxal[19]. Il est vrai que la poésie et les œuvres théâtrales restent inconnues au lecteur russe. En revanche, le «poète allemand» Kandinsky a connu une bonne fortune chez les novateurs[20]. On sait que l'ami de Kandinsky, Hugo Ball, a récité des poèmes en prose du recueil *Klänge* aux soirées dadaïstes du cabaret Voltaire, fondé à Zurich en février 1916[21] et «le public les accueillit par des hurlements prédadaïstes[22]». Dans une conférence sur Kandinsky de cette époque, Hugo Ball peut affirmer: «Kandinsky, le premier, a représenté également en poésie des processus purement spirituels. Avec les moyens les plus simples, il crée dans *Sonorités* [*Klänge*] un mouvement, une croissance, des couleurs et des tons (par exemple dans *Basson* [*Fagott*]. La négation de l'illusion se produit ici encore par les oppositions d'éléments d'illusion se dissolvant réciproquement, empruntés au langage conventionnel. Nulle part ailleurs, et pas même chez les futuristes, on ne s'est essayé à une aussi audacieuse purification du langage. Et Kandinsky a même franchi le dernier pas[23].» Hugo Ball souligne ici le parallélisme de la recherche poétique de Kandinsky et de sa recherche picturale. Il a été noté à plusieurs reprises que le travail sur le verbe, le son, le rythme des mots et des phrases, avec tout ce qu'il comporte de dépouillement des sens apparents, est concomi-

Manuscrit russe du poème *Eau* publié dans *Klänge* [Sonorités] dans sa version allemande, 1913 Archives Kandinsky, Paris, Mnam/Cci

tant du travail sur les couleurs et les formes où l'on assiste à la même épuration des lignes et des unités colorées qui décrivent de moins en moins mimétiquement, entre 1910 et 1912, les éléments figuratifs qui ont tendance à se « hiéroglyphiser ». Kandinsky est très net dans sa présentation de *Klänge* : « Je ne voulais rien d'autre que créer des sonorités. Mais elles se formaient d'elles-mêmes. Voilà la désignation du contenu, de l'intérieur[24]. » La forme dicte bien le contenu, selon l'aphorisme des poètes cubo-futuristes russes contemporains. Mais ce contenu, qui n'est jamais secondaire pour Kandinsky – mais jamais non plus un primat chronologique, ou logique, ou ontologique, comme cela s'écrit çà et là –, se façonne dans un dialogue tendu, dans la circulation – du type de la circulation sanguine – entre graphème, calligraphie, son et couleur. Les gravures sur bois qui scandent le recueil *Klänge* ont pour la plupart été conçues en premier et Kandinsky commente le rapport des xylographies, qu'il dit remonter à 1907, aux poèmes qui ont été composés après, entre 1909 et 1912 : « Le temps a adapté la forme au "contenu" [plus haut, il avait précisé que le contenu, c'était les sonorités qui se formaient d'elles-mêmes] qui est allé en se raffinant[25]. » En aucun cas, les bois de *Klänge* ne sont des illustrations : ils disent autrement d'autres choses, ils sont des jaillissements extérieurs de sonorités intérieures. Arp a bien saisi ce rapport de l'écrit et du peint chez Kandinsky qu'il met au rang de ceux qui « créaient directement de leur joie la plus intime, de leur souffrance la plus personnelle, des lignes, des plans, des formes, des couleurs, des compositions autonomes. Kandinsky est un des premiers, certainement le premier qui, consciemment, a entrepris de peindre de telles images et, comme poète, d'écrire des poèmes qui leur répondissent[26] ». Arp, qui était lui aussi bilingue – germano-français – traduit le

titre de *Klänge* par « Résonances » qui correspond au mot russe qui, selon toute probabilité en a été la source, *Zvouki*, dont la racine slave englobe l'idée de sons de cloches, de voix, d'échos. Peg Weiss, auteur d'un magnifique livre, riche en nouvelles lectures iconographiques et iconologiques de l'œuvre peint de Kandinsky – malgré quelques extrapolations peu

Manuscrit allemand du poème en prose intitulé *Sehen* [Voir] publié dans *Klänge* [Sonorités], 1913 Archives Kandinsky, Paris, Mnam/Cci

S E H E N

Blaues, Blaues hob sich, hob sich und fiel.
Spitzes, Dünnes pfiff und drängte sich ein, stach aber nicht durch.
An allen Ecken hat's gedröhnt.
Dickbraunes blieb hängen scheinbar auf alle Ewigkeiten.
Scheinbar. Scheinbar.
Breiter solist du deine Arme ausbreiten.
Breiter. Breiter.

Voir

Quelque chose de bleu, de bleu, s'est élevé et est tombé.
Quelque chose d'aigu, de ténu a sifflé, s'est enfoncé sans pourtant
transpercer.
Il y eut des vrombissements à tous les coins.
Quelque chose d'un brun épais est resté suspendu apparemment
pour les siècles des siècles.
Apparemment. Apparemment.
Plus largement ouvre tes bras.
Plus largement. Plus largement.

Und dein Gesicht sollst du mit rotem Tuch bedecken.

Und vielleicht ist es noch gar nicht verschoben: bloß du hast dich verschoben.

Weißer Sprung nach weißem Sprung.

Und nach diesem weißen Sprung wieder ein weißer Sprung.

Und in diesem weißen Sprung ein weißer Sprung. In jedem weißen Sprung ein weißer Sprung.

Das ist eben nicht gut, daß du das Trübe nicht siehst: im Trüben sitzt es ja gerade.

Daher fängt auch alles an . Es hat gekracht

Et recouvre ton visage d'un linge rouge.
Et peut-être que les choses ne sont pas encore décalées :
 simplement c'est toi qui t'es décalé.
Bondissement blanc après bondissement blanc.
Et après ce bondissement blanc à nouveau un bondissement blanc.
Et dans ce bondissement blanc – un bondissement blanc.
Dans chaque bondissement blanc – un bondissement blanc.
Justement, ce n'est pas bien que tu ne voies pas ce qui est trouble :
 c'est justement dans le trouble que les choses se tiennent.
Et tout commence par là. Quelque chose a craqué.

Traduit de l'allemand par Jean-Claude Marcadé

**Double page
d'un agenda, 1889 :
notes prises par Kandinsky
lors de son voyage
ethnographique
à Vologda
Archives Kandinsky,
Paris, Mnam/Cci**

convaincantes –, a souligné le rôle du son, des résonances qui émanent du tambour des chamans dans les rites du nord de la Russie que connaissait bien l'artiste tant par sa formation et ses lectures que par son expédition ethnographique du printemps 1889 chez les Zyrianes (les Komis) de la région de Vologda[27], lui dont la famille paternelle venait des marches sibériennes de la Russie et qui avait une connaissance en profondeur des cultures archaïques, en particulier finno-ougriennes et ouralo-altaïques[28]. Le thème de l'homme frappant sur un tambour dans le poème *Kholmy/Hügel* [Collines], de l'homme – l'artiste, le chaman – qui a bandé ses yeux d'un foulard rouge dans *Vidiet'/Sehen* [Voir], et d'autres

éléments (en particulier le bestiaire) font immanquablement penser à une strate chamaniste qui s'intrique dans les strates chrétiennes[29] ou littéraires traditionnelles. L'homme imprégné de culture universelle, et en premier lieu de sa culture russe d'origine, qu'était Kandinsky, n'a-t-il pas pu, parmi toutes les impulsions possibles, recevoir l'impulsion de la poésie de Pouchkine, intitulée précisément *Ékho* [Écho, 1831] :

«Qu'une bête sauvage rugisse dans la
 forêt profonde,
Qu'un cor sonne ou que tonne le tonnerre,
Qu'une jeune vierge chante derrière
 la colline –
À chaque son
Tu fais naître soudain
Ta résonance dans le vide de l'air.»

Dans une version russe de *Über die Mauer/Tchérez stiénou* [À travers le mur, vers 1913-1914], typique de la prose théorique-philosophique qui aime emprunter aux images et aux métaphores des moyens d'expression métonymiques et qui utilise toutes les ressources de l'invention créatrice (phrase rythmique, onomatopées, disposition graphique, théâtralité…), Kandinsky fait apparaître par le verbe ce qu'il entend par *zvouk, Klang*:
«Un vent méchant secouait les arbres et ils gémissaient…
Une phrase qui bouleverse les adolescents.
Ici il n'y a aucun besoin ni d'avant, ni d'après: là, ce sont déjà ces quelques mots qui agissent et… qui épouvantent.

Cette phrase provoque toute une chaîne d'émotions et donc elle est tout un poème.
Personne n'aura le cœur d'affirmer que son âme jamais ne s'est soumise servilement à cette phrase sous une forme ou sous une autre.
Oh !!
Un seul et unique son qui possède une force égale à la force des deux phrases précédentes. Dans ce seul et unique son sont incarnés l'épouvante, la souffrance, la compassion, le bonheur, l'enthousiasme, l'amour, l'espoir, le désespoir. Le moyen par lequel ce son est prononcé détermine son contenu.
Son-prononciation-contenu.
Ainsi un homme peut, par cet unique son, dire à un autre ses sentiments les plus importants. Par le truchement de ce son, il saisit l'autre à l'âme et le bouleverse jusqu'au fond[30]. »

On notera ici que l'artiste russe parle de la prononciation du son comme d'un élément déterminant du son. En effet, sa poésie comme sa prose rythmée demandent à être dites à haute voix, articulées, prolongées par les modulations de la voix. Dans une préface aux « Compositions pour la scène » de 1911-1912[31], l'auteur de *Zvouki/Klänge* précise : « Tout mot prononcé est constitué de trois éléments :

1. d'une représentation purement concrète ou réelle (par exemple le ciel, un arbre, l'homme);

2. d'un son pourrait-on dire psychique, qui ne se prête pas à une définition verbale claire (peut-on exprimer comment agissent sur nous les mots "ciel", "arbre", "homme" ?;

3. d'un son pur car chaque mot possède sa propre sonorité qui n'est propre qu'à lui seul[32]. »

C'est pourquoi au moment où l'artiste est hanté par la mise en œuvre du « son », de la « sonorité », de la « réso-

nance » du monde intérieur, il se tourne vers la création théâtrale qui non seulement est le lieu privilégié de la réalisation de l'union des arts mais aussi parce que « la scène est un puissant moyen d'action sur l'âme [...] Que résonne un seul son, n'importe lequel. Aussitôt lui répondra une certaine vibration intérieure. Que l'œil aperçoive une tache blanche ou colorée et le résultat sera à nouveau une vibration intérieure[33] ».
Et Arp n'a-t-il pas raison de s'exclamer à propos du recueil *Klänge* : « De "l'être à l'état pur", il a fait surgir à la lumière des beautés que jamais personne n'avait encore contemplées. Les suites de mots, des suites de phrases émergent dans ces poèmes, comme jamais cela ne s'était encore produit en poésie. Il passe dans ces morceaux un souffle venu de fonds éternels et inexplorés. Des formes se lèvent, puissantes comme des montagnes parlantes. Des étoiles de soufre et de coquelicot fleurissent aux livres du ciel. Des ombres humaines se dématérialisent en brumes espiègles. Des fardeaux de terre se chaussent de bottines d'éther. Par la suite de mots et les suites de phrases de ces poèmes, le lecteur est rappelé au constant écoulement, au perpétuel devenir des choses, plus souvent sans doute, sur un ton d'humour noir, mais ce qui est spécial à la poésie concrète, c'est qu'elle est sans intention sentencieuse ni didactique[34]. »
Dans le petit poème-récit que nous publions ici, *Der Weg/Doroga* [La Route, voir p. 161-162], nous trouvons tous les éléments de la poétique kandinskyenne : animation de la nature (la route se fait personnage vivant), rythme endiablé, syncopé, haletant, interjections-onomatopées, collisions et explosions, terre et ciel s'imbriquent dans un pêle-mêle jubilatoire (la « vie multicolore », héritage des marchés, pèlerinages et liturgies de la Russie orthodoxe, traverse toute la création de l'artiste russe[35]), fantastique, oni-

rique. Un poème comme *Der Moor/Négr* [Le Maure/Le Nègre, voir p. 163] comporte des procédés de répétition de morceaux de phrases banales, avec un *concetto* qui détruit la série répétitive, ce qui annonce un Daniil Kharms et l'école alogiste-absurdiste des *Obériouty* (membres de l'Association de l'art réel) à la fin des années vingt[36]. D'autres poèmes sont même proches de la glossolalie des tenants russes de la *zaoum'* (transmentalité, transrationalité, poésie de l'outre-entendement[37]) et jouent uniquement sur des combinaisons de consonnes et de voyelles. Voici une bribe poétique en allemand, de 1914, qui révèle ce trait :
« Aaran. Aachen. Aaran. Aachen... Aachen. Aaran. Aachen. Aaran... Sonderbar [Bizarre]. »
Et, en russe, le petit poème très « zaoum » publié ici, *Oumiestny oum* [Un esprit à sa place, voir p. 163], qu'il met – comme *Le Maure/Le Nègre* – dans la catégorie des « Fleurs sans parfum » [*Tsviéty bez zapakha*][38], le jeu se fait, de manière très khlebnikovienne, sur le seul son *ou* qui commence tous les mots. On ne peut s'empêcher de penser que Kandinsky s'est ici essayé à l'exercice qui était celui du fameux poème sur une racine de Khlebnikov *Incantation par le rire* [*Zakliatié smiékhom*], paru en 1910 à Saint-Pétersbourg dans *Le Studio des impressionnistes*, publié par Koulbine qui le lui avait envoyé avec une dédicace[39]. Cela confirme, s'il le fallait, le lien très fort qui unissait Kandinsky à sa terre natale et à sa culture philosophique, religieuse, littéraire, poétique, ethnographique[40]. D'une certaine manière, sa position annonce, *mutatis mutandis*, celle de son compatriote Vladimir Nabokov, lui aussi à cheval sur deux écritures...
Arp nous a dit le caractère pionnier et unique de la production poétique de Kandinsky. Richard Sheppard a cru déceler l'influence de la poétique du

Le Studio
des impressionnistes,
(sous la direction
de N. I. Koulbine),
Saint-Pétersbourg,
N. I. Boutkovskaïa
éditeur, 1910.
Couverture de Lioudmila
Schmit-Ryssov. Avec,
sur la page de garde,
une dédicace de
Nikolaï Koulbine:
«Au très respecté Kandinsky
en signe de profond
respect de la part
de N. Koulbine, le 23-VI-10.»
Archives Kandinsky,
Paris, Mnam/Cci

son-sonorité-résonance sur Hugo Ball ou Kurt Schwitters[41].

Pour ce qui est des affinités philosophiques et littéraires de Kandinsky-écrivain, il y a en tout premier lieu Maurice Maeterlinck dont il faudra un jour approfondir l'apport essentiel dans la visualisation des sons, l'alogisme, l'onirisme, si spécifiques de l'écriture kandinskyenne. Maeterlinck a joué un aussi grand rôle que Wagner dans l'esthétique des compositions pour la scène et de la prose rythmée. On a parlé de l'influence de Baudelaire[42], de Verlaine, de Rimbaud et de Rilke[43].

Vient aussi à l'esprit la prose philosophique de Nietzsche, qui a tellement marqué la culture russe du début du siècle[44] et qui imprime au phrasé de la phrase kandinskyenne une rhétorique exclamative, métaphorique avec mise en scène de sujets abstraits et chorégraphie des idées.

Pour ce qui est de la Russie, Boris Sokolov a établi des parallèles avec les *Stikhovoréniya v prozié* [Poèmes en prose] de Tourguéniev[45] dans lesquels il voit les germes de l'onirisme, du caractère visionnaire, de l'apocalyptique, mais Tourguéniev – et cela fait la différence essentielle de ses poèmes en prose avec ceux de Kandinsky – reste dans le cadre d'une prose russe classique, loin de toutes rêveries floues symbolistes. Boris Sokolov cite encore la prose philosophique engagée d'Andreï Biély, les pièces de Léonide Andréïev. Lindsay et Vergo rappellent l'intérêt très vif du poète de *Sonorités* pour la prose et la poésie des symbolistes russes, Andreï Biély, Alexandre Blok, Viatcheslav Ivanov[46]. J'ajouterais encore le nom d'Alexis Rémizov. Kandinsky connaissait certainement les deux œuvres de cet écrivain dont la prose poétique, forgée à partir des couches archaïques du russe et du slavon, des mythes populaires, des contes d'enfant et des légendes chrétiennes (avec leur mélange de paganisme), devait être appréciée par Kandinsky, puisque le livre de contes fantastiques de Rémizov *Possolon'* [En suivant le soleil[47]] et les récits hagiographiques stylisés de *Limonar', siretch Loug doukhovny* [Le *Leimonarion*, alias *La Prairie spirituelle*] ont paru en 1907. Sans donner dans l'ornementalisme archaïque de Rémizov, Kandinsky a pu recevoir quelque impulsion de ces nouvelles poétiques où le plus familier et banal côtoie le surnaturel et où le monde visible est animé de l'intérieur; on est frappé aussi par le caractère apophtegmatique des récits-poèmes de Kandinsky qu'il a pu retenir de Rémizov, mais aussi du poète Kouzmine dont il a traduit en allemand un ghazel tiré du cycle paru en 1908 dans *Zolotoié rouno* [La Toison d'or], *La Guirlande des printemps (ghazels)*[48], et qui a écrit aussi une série de *vitae,* tirées des anciens synaxaires slavons.

Ce n'est pas par hasard non plus si Kandinsky traduit en allemand un extrait des *Italianskié vpetchatléniya* [Impressions d'Italie] de Vassili Rozanov, penseur au style éclatant, qui a fait du paradoxe éthique et métaphysique le moteur de sa pensée, qui, à partir des observations les plus banales, élève le débat au niveau philosophique. Cette esthétique des «menus faits» qui va de Leskov à Rozanov en passant par Rémizov n'est pas étrangère à l'écriture kandinskyenne où «rien du tout, c'est beaucoup, vraiment beaucoup – En tout cas – bien plus que quelque chose» (*Leer* [Vide]).

Cet essai ne vise pas à l'exhaustion. Il s'efforce de tracer des voies de recherche sur un terrain – celui de l'écriture de Kandinsky et de sa place comme écrivain dans la littérature russe – qui reste pratiquement inexploré. Il faudrait pour cela que tous ses écrits soient publiés. Les éditions de Kandinsky sont soit des traductions, soit dans les aires germanophones et russophones – un mélange d'originaux et de traductions. On aura bien com-

pris que l'œuvre littéraire de l'auteur de *Du spirituel dans l'art* est plus qu'un complément de son œuvre picturale. Elle a sa propre vie, sa propre dignité, ses propres originalités. Grâce à elle nous découvrons un autre Kandinsky, hanté par des visions obscures et inquiétantes, à l'affût des sonorités les plus bariolées du monde, déroulant les réseaux complexes de la vie multicolore, un Kandinsky – joueur, ironique, alogiste, absurdiste. Le contraire de l'image quelque peu compassée, quelque peu docte et professorale qu'on a pu en avoir.

Éditer les poèmes de Kandinsky dans leur environnement pictural, réciter les poésies de Kandinsky dans une mise en œuvre où voix, geste et tableaux-dessins participent, jouer les pièces de Kandinsky sur la scène avec le kaléidoscope des lumières-couleurs, des mouvements individuels ou de groupe, des décors – voilà la tâche qui nous attend au début du XXIe siècle et qui nous permettra de jouir des beautés de l'invention poétique de Kandinsky.

**Lettre autographe
calligraphiée d'Alexis Rémizov
adressée à Vassily Kandinsky,
3 février 1937
Archives Kandinsky,
Paris, Mnam/Cci**

1. Valentine Marcadé, *Le Renouveau de l'art pictural russe. 1863-1914*, Lausanne, L'Âge d'homme, 1971, p. 153-154.

2. Le texte russe fut lu par le peintre et théoricien Nikolaï Koulbine au Vsiérossiiski siezd khoudojnikov [Congrès des artistes de toute la Russie] en janvier 1912 [selon notre calendrier] et publié en 1914 dans le tome I des *Troudy vsiérossiiskovo siézda khoudojnikov v Pétrogradié. Dékabr' 1911-ianvar'1912*. Kandinsky ne cite jamais, jusqu'à plus ample informé, cette édition. Dans son article «O sténitcheskoï kompozitsii» [De la composition scénique], *Izobrazitel'noïé iskousstvo*, n° 1, Pétersbourg [*sic*], 1919, il se réfère dans les notes (p. 40, 45 et 49) à la troisième édition allemande de 1912, *Über das Geistige in der Kunst* (qui avait été sensiblement complétée par rapport aux deux premières qui correspondent, en fait, à la version russe), et à l'édition anglaise de 1914, *The Art of Spiritual Harmony* : les citations se rapportent précisément à des passages ajoutés par rapport à la version russe. Il fut question vers 1920 d'une édition de *Über das Geistige in der Kunst* en russe, sans que soit, à notre connaissance, fait état de la version russe de 1911 qui est un texte complet *et non un fragment*, comme cela s'écrit çà et là.

3. Ayant été invité dès 1910 à participer au Congrès des artistes de toute la Russie, qui devait se tenir à Saint-Pétersbourg au début du mois de janvier 1912, Kandinsky se mit à rédiger à Moscou sa communication (la première version de *Du spirituel dans l'art*). De Moscou, il écrit à N. I. Koulbine à Saint-Pétersbourg le 5 [18] octobre 1910 : « J'ai été invité par le Congrès à participer, je me suis inscrit et ai même annoncé un exposé que je suis en train de préparer. Samedi prochain, j'en lis une partie et avec des changements dans un cercle privé ici. » Lettre de V. V. Kandinsky à N. I. Koulbine du 5 [18] octobre 1910, in E. F. Kovtoune, «Pis'ma V. V. Kandinskovo k N. I. Koul'binou» [Lettres de V. V. Kandinsky à N. I. Koulbine], in *Pamiatniki koul'toury. Novyïé otkrytiya*. 1980, Léningrad, 1984, p. 404.

4. Une bibliographie des écrits de Kandinsky se trouve dans *Kandinsky, Complete Writings on Art*, sous la direction de Kenneth C. Lindsay and Peter Vergo, New York, Da Capo Press, 1994, p. 911-916. [On y note l'oubli de la version russe de «Über Bühnenkomposition» qui est cependant mentionnée p. 231 et p. 881, note 14].

5. Natalia Avtonomova a publié certains manuscrits de *Zvouki* (16 poèmes en prose) conservés aux Archives Kandinsky du Musée national d'art moderne de Paris (Mnam/Cci) dans D. V. Sarabianov, N. B. Avtonomova, *Vassili Kandinsky. Pout' khoudojnika*, Moscou, Galart, 1994, p. 164-172. Voir sur toutes les questions touchant aux manuscrits existants, à l'histoire de l'écriture et de la publication en allemand du recueil, les articles détaillés et les publications de quelques poèmes par B. M. Sokolov dans *Naché naslédié*, n° 37, 1996, p. 95-108; du même: «Kandinsky. Zvouki. 1911. Izdanie Salona Izdebskovo» [Kandinsky. Sons. 1911. Éditions du Salon d'Izdebsky], *Litératournoïé obozrénié*, 1996, n° 4, p. 3-4.

6. Lettre de V. V. Kandinsky à N. I. Koulbine du 28 mars [10 avril] 1912, in E. F. Kovtoune, *op. cit.*, p. 408.

7. Cf. Susan Compton, *The World Backwards. Russian Futurist Books 1912-1916*, Londres, The British Library, 1978, p. 28-29.

8. Lettre de V. V. Kandinsky à F. A. Gartman du 4 juin 1912, RGALI, Moscou.

9. Lettre de V. V. Kandinsky à N. I. Koulbine du 12 [25] octobre 1910, in E. F. Kovtoune, *op. cit.*, p. 407. Kandinsky demande même les épreuves de son texte que le Congrès lui avait promises : « Si je pouvais avoir deux exemplaires [des épreuves], j'aurais noté ce qu'il serait facile d'omettre dans la lecture, sinon cela serait trop long. Est-ce que les thèses vont être publiées à part ? Dois-je les envoyer ? », *ibid*.

10. *Ibid.*, p. 407-408.

11. Un volume consacré aux textes sur le théâtre de Kandinsky sera édité prochainement par la Société Kandinsky.

12. « Dans ces isbas extraordinaires j'ai été confronté pour la première fois au miracle qui, par la suite, est devenu un des éléments de mes travaux. Là, j'ai appris non pas à regarder le tableau de l'extérieur mais à moi-même *évoluer dans le tableau*, à vivre en lui. Je me souviens avec netteté de la façon dont je me suis arrêté, sur le seuil, devant ce spectacle inattendu. La table, les bancs, le poêle – si important et énorme –, les armoires, les buffets, tout cela était peint avec des ornementations amples et bariolées. Sur les murs – des *loubki* : un preux représenté symboliquement, une bataille, une chanson traduite en couleurs… Le coin rouge [= " Le beau coin "] était couvert d'icônes peintes ou imprimées et, devant elles, une veilleuse brillait dans des rougeoiements, telle une étoile discrète et fière, pleine de chuchotements mystérieux, semblant avoir quelque connaissance à part soi, semblant vivre à part soi. Quand je pénétrai finalement dans la chambre, la peinture m'encercla, et je pénétrai en elle. Depuis, ce sentiment vécut en moi inconsciemment, même si j'en avais eu l'expérience dans les églises de Moscou, particulièrement à la cathédrale de la Dormition et à Saint-Basile-le-Bienheureux. » (V. Kandinsky, *Stoupiéni* [Étapes], Moscou, IZO Narkomprossa, 1918, p. 27-28).

13. Sans titre [De la composition scénique, première version], Archives Kandinsky, Paris, Mnam/Cci, vers 1911-1912, p. 10 du manuscrit.

14. Lettre de V. V. Kandinsky à F. A. Gartman du 20 août 1912, RGALI, Moscou.

15. Cf. *L'Écrit et l'art*, Villeurbanne, Le Nouveau Musée/Institut d'art contemporain, 1993, en particulier p. 11-12, 61-62 et 67-68.

16. Cf. Jean-Paul Bouillon, « Kandinsky : trois notes », in *L'Écrit et l'art, ibid.*, p. 19-60.

17. Peut-être aussi le premier brouillon allemand de la composition pour la scène *Riesen* [Les Géants] qui deviendra en russe *Jolty tsviétok* [Fleur jaune], puis dans les versions définitives en allemand et en russe *Jolty zvouk/Der gelbe Klang* [Sonorité jaune], remontent-ils à 1908-1909 ?

18. B. M. Sokolov, « Kandinsky. Zvouki. 1911. Izdanié Salona Izdebskovo », *op. cit.*, p. 10-15.

19. Il est frappant que les spécialistes russes écrivant sur Kandinsky citent la plupart du temps la traduction en russe de *Über das Geistige in der Kunst*, commandée par Nina Kandinsky en 1967, alors que l'original russe de la première version existe, *qu'il ne s'agit pas d'un fragment*, comme cela est écrit çà et là, et que ses vertus stylistiques ne devraient pas laisser indifférents les auteurs qui s'occupent à faire des comparaisons avec d'autres textes russes de l'artiste.

20. La réception de *Klänge* fut cependant froide auprès de certains critiques, comme Hans Tietze en 1913, qui souligne : « Le côté démodé et presque fantomatique de ce lyrisme chez un révolutionnaire comme Kandinsky peut s'expliquer par le fait qu'il soit forcé à un mode d'expression ne correspondant pas à son tempérament », « Kandinsky-Klänge », in *Die graphischen Künste*, 1913, vol. XXXVII, p. 15.

21. Cf. Kenneth C. Lindsay and Peter Vergo, *op. cit.*, p. 292.

22. Jean Arp, « Kandinsky, le poète », in *Wassily Kandinsky* (par les soins de Max Bill), Paris, Maeght, 1951, p. 89.

23. Tiré d'un tapuscrit d'une conférence donnée par Hugo Ball ; l'original appartient à la succession Hugo Ball.

24. Hans K. Roethel, *Kandinsky. Das graphische Werk*, Cologne, DuMont Schauberg, 1970, p. 445.

25. *Ibid.*

26. Jean Arp, *op. cit.*, p. 89.

27. Cf. Peg Weiss, *Kandinsky and Old Russia. The Artists as Ethnographer and Shaman*, New Haven et Londres, Yale University Press, 1995.

28. Dans la version russe de « Über Bühnenkomposition » en 1919, Kandinsky introduit une note sur l'existence des leitmotive, analogiques des leitmotive wagnériens, dans la culture « lopare » (laponne) : Kandinsky, « O sténitcheskoï kompozitsii », *op. cit.*, p. 44, note 1.

29. Cf. Peg Weiss, *op. cit.*, p. 106-112.

30. Kandinsky, *Tchérez stiénou* [À travers le mur], Archives Kandinsky, Paris, Mnam/Cci.

31. Kandinsky, *Prédislovié k « Kompozitsyam dlia stsény »*, Archives Kandinsky, Paris, Mnam/Cci.

32. *Ibid.*, note de la page 4.

33. « De la composition scénique », première version [vers 1911-1912], Archives Kandinsky, Paris, Mnam/Cci, p. 6-7.

34. Jean Arp, *op. cit.*, p. 90.

35. Cf. B. M. Sokolov, « Kartina V. Kandinskovo *Piostraya jizn'* i messianizm v rousskom iskousstvié XX veka » [Le tableau de Kandinsky *La vie multicolore* et le messianisme dans l'art russe du XXe siècle], in *Vippérovskié tchténiya 1995*, Moscou, 1996, p. 217-250.

36. Sur Kharms et le mouvement absurdiste russe, voir le magistral travail de Jean-Philippe Jaccard, *Daniil Harms et la fin de l'avant-garde russe*, Berne, Peter Lang, 1991.

37. Cf. Jean-Claude Lanne, préface à Vélimir Khlebnikov, *Nouvelles du Je et du Monde*, Paris, Imprimerie nationale, 1994.

38. Archives Kandinsky, Paris, Mnam/Cci. Dans une note sur la feuille où se trouvent les trois poèmes *Négr, Oumiestny oum, Miéra*, Kandinsky a donné les noms des séries sous lesquelles il voulait ranger ses poésies : *Tsviéty bez zapakha* [Fleurs sans parfum], *Otkroviennosti* [Sincérités], *Moltchalivoïé* [Silencieux], *Niétotchnosti* [Inexactitudes], *Dvougolossoïé* [À deux voix], *Svobodnoïé (stol')* [Libre (tellement)].

39. Cf. B. M. Sokolov, « Kandinsky. Zvouki. 1911. Izdanié Salona Izdebskovo », *op. cit.*, p. 41, note 188 ; pour la traduction en français de l'*Incantation par le rire*, voir Valentine Marcadé, *op. cit.*, p. 209.

40. Voir, outre les articles cités par ailleurs, D. V. Sarabianov, « Kandinsky i rousski simvolizm » [Kandinsky et le symbolisme russe], *Sériya litératournovo yazyka*, 1994, t. 53, n° 1, p. 16-26 ; B. M. Sokolov, « Zabyvchéïé vies' allilouïa… Obraz Moskvy i tiéma goroda v tvortchestvié V. Kandinskovo 1900-1910-x godov » [Un alléluia qui a oublié le monde entier… L'image de Moscou et le thème de la ville dans la création de Kandinsky dans les années dix-neuf cent et dix-neuf cent dix], *Voprossy iskousstvoznaniya*, 1995, n° 1-2, p. 431-447 ; du même, « Kandinsky i rousskaya skazka » [Kandinsky et le conte russe], *Jivaya starina*, 1996, n° 2, p. 7-11 ; du même, « *Kontrapounkt Velikovo Zavtra i poétitcheski al'bom V. V. Kandinskovo* » [Le contrepoint du Grand Demain et l'album poétique de Kandinsky], *Voprossy iskousstvoznaniya*, 1997, n° 1, p. 397-411.

41. Richard Sheppard, « Kandinsky's Early Aesthetic Theory : Some Examples of Its Influence and Some Implications for the Theory and Practice of Abstract Poetry », *Journal of European Studies*, 1975, n° 5, p. 32-45.

42. B. M. Sokolov, « Kandinsky. Zvouki. 1911. Izdanié Salona Izdebskovo », *op. cit.*, p. 31.

43. *Ibid.*

44. Cf. *Nietzsche in Russia* (par les soins de Bernice Glatzer Rosenthal), Princeton, Princeton University Press, 1986.

45. B. M. Sokolov, *op. cit.*, p. 33.

46. Kenneth C. Lindsay and Peter Vergo, *op. cit.*, p. 96-97.

47. Un exemplaire de l'édition de 1907 se trouve dans la bibliothèque personnelle de Kandinsky, Archives Kandinsky, Paris, Mnam/Cci.

48. *Viénok vesen (gazély)*, cf. M. A. Kouzmine, *Sobranié stikhov* [Œuvres en vers] (par les soins de John E. Malmstad et Vladimir Markov), Munich, Wilhelm Fink, 1977, tome I, p. [386].

Vassily Kandinsky

poèmes en prose inédits

Marcher

Petit garçon, j'étais sorti d'une grande maison. Elle était la plus grande du monde, cette maison. À mes côtés, marchaient diverses gens qui se relayaient les uns les autres. Je frappai ces gens. Sans les atteindre. Ils pleurèrent. Un petit caillou se trouva sur mon chemin. Et lorsque je mis mon pied sur ce petit caillou, le petit caillou devint une grosse pierre. Et lorsque je soulevai mon autre pied pour descendre de la grosse pierre, celle-ci devint une colline. Et je voulus poser la pointe de mon pied soulevé sur la pointe de la colline et lorsque je m'apprêtai à poser mon pied soulevé sur la pointe de la colline, celle-ci devint une montagne.

Alors je me rendis compte que j'étais aveugle. Et puisque j'étais aveugle, je ne pouvais pas savoir ce qui était la droite et ce qui était la gauche, ce qui était le bas et ce qui était le haut. Je ne pouvais plus séparer la terre du ciel et, puisque j'étais aveugle, je ne pouvais pas savoir où il fallait tracer une frontière. Et je dis à haute voix : « Me voilà arrivé en haut de la montagne sans avoir eu à la conquérir, sans l'avoir recherchée. » Elle est venue vers moi et s'est couchée sous mes pieds. Et me voilà sur la montagne sans voir la Gloire puisque je suis aveugle. Et je me réveillai. Et il n'y avait sous mes pieds aucune montagne, aucune colline, aucune pierre, aucun caillou. La route s'étendait devant moi lisse. À mes côtés, marchaient diverses gens qui se relayaient les uns les autres, et je me

retournai. On ne pouvait pas voir la grande maison. Et je me retournai à nouveau de sorte que mes regards furent à nouveau dirigés vers l'avant. Et je vis devant moi une jolie petite maisonnette blanche. Dans le lointain. Et je compris que j'allais vers cette maisonnette. Et je remerciai les gens qui marchaient à mes côtés. Que je voulus atteindre sans y réussir et qui pleuraient, ils disaient : Amen.

Poème en prose traduit du manuscrit allemand par Jean-Claude Marcadé et Reinold Werner

La Route

Une route pas trop large court à perdre haleine hors du village et s'en va au loin. D'abord vers la colline. Plouf ! Quelques bonds forcenés, deux-trois-fois elle se casse[1]. Encore un han ! et la voilà en haut ! Maintenant elle peut reprendre souffle. Elle n'a pas le temps ! Hop ! la voilà qui dévale ! Comment se ressaisir ! Elle n'a pas le temps. Rrrrrr… ça descend. Deux-trois-fois elle dégringole la tête la première. Hop ! La voilà arrivée en bas. Chchchchchchch… Une petite plaine couverte de champs[2]. Les épis chatouillent. Voilà à nouveau une colline – il faut reprendre force. Hop ! Hop ! Hop ! Hop ! Dans l'essoufflement – c'est allé tout de travers. Impossible de se rétablir maintenant. C'est chose faite. Les arbres ne devraient pas pousser ici. Ho ! Que c'est raide ! Et en bas, en travers – un fossé profond plein d'eau. Ah, mon Dieu ! Oh ! les chers

Vignette accompagnant le poème *Fagott* [Basson] publié dans *Klänge* [Sonorités], 1913
Archives Kandinsky, Paris, Mnam/Cci

arbres. D'un seul souffle ils rejettent leur feuillage, les branches et les ramures, ils se sont détachés de leurs racines et roulent, roulent. Vite, très vite. Ils se superposent en angles ténus. Oh! Au milieu, un peu à gauche, une longue déchirure est restée. Le sapin rouge se presse, se secoue. Les aiguilles volent. Crrrrac! Il s'est arraché aux racines rebelles. Son tronc roule à perdre haleine, en chemin il se débarrasse des branches et hop! la déchirure est remplie. Il était grand temps: la route a manqué de peu de rouler dans le fossé, elle n'est pas trempée. Elle traverse le pont tout en roulant et, essoufflée, elle grimpe la pente de la colline. Puis elle redescend, reprend souffle chemin faisant. Si les arbres n'étaient pas intervenus à temps, elle se serait embourbée dans l'eau. Oui! Et maintenant la voilà qui longe[3] le bord même de l'eau. Ah! Les vagues! Hop! Hop! Hop! Elles se sont tout de même emparé d'une petite portion. Effrayée, la route se précipite en avant. Vite! très vite! Dans la forêt – la voilà qui appelle, qui fait signe. Maintenant chacun peut voir que c'est une amie. Et de toutes parts roulent les pierres. Grrrrrr… kh kh kh kh kh kh. Elles se tiennent serrées les unes contre les autres – ça grésille même – tiens! elles ont soulevé le bord[4]. L'eau a reculé. Les pierres ont toujours quelque prix. Pendant ce temps, la route a disparu dans la forêt. Elle a eu tellement peur qu'elle n'a pas réalisé à quel point les buissons et les arbres sont tendres: ils font des bonds, se débarrassent de leur feuillage et de leurs racines, de sorte que toute la forêt retentit de craquements et de brouhahas. Impossible de comprendre où ils se sont fourrés soudain, ils disparaissent sans laisser de traces. Revenant un peu à elle, la route s'en va à présent tranquillement plus loin et plus loin. Combien de frayeurs a-t-elle vécues! Qu'est-ce qui l'attend encore? Elle s'attend à tout et, riche d'expé-

rience, elle surmonte tout. Ah! la-la la-la! Qui donc aurait pu prévoir *Cela*?

1. En allemand: «elle glisse plusieurs fois».
2. En allemand: «Une petite plaine entre les champs».
3. En allemand: «sagement».
4. En allemand: «le bord mouillé».

Poème en prose traduit des manuscrits en allemand et en russe par Jean-Claude Marcadé et Reinold Werner

Question

Ouvrir une porte est facile.
Fermer une porte est plus difficile. – Surtout quand il y a des courants d'air. Et quand n'y a-t-il pas de courants d'air?

Chapitre

Tout homme rêve qu'il doit se faufiler à travers un passage étroit, que cette étroitesse devient de plus en plus étroite, qu'au début il pouvait passer au moins la tête (seules les épaules ne pouvaient franchir cette étroitesse), qu'enfin l'étroitesse était devenue si étroite que même sa tête ne pouvait pas franchir cette étroitesse.

Base

Il n'y a rien de malin quand tout est malin. Il y a là certainement quelque chose qui ne va pas. Et quand tout va, ce n'est certainement pas malin.

Beaucoup d'hommes ne bougent pas tout en marchant.

Avoir le droit de

Il y a une longue corde que l'on n'a pas le droit de tirer. Heureusement que personne ne sait où se trouve cette corde. Il faut toutefois noter que cette corde a un début et une fin. Une fin que l'on n'a pas le droit de tirer.

Vide

Dans le coin en haut à gauche il y a un petit point. Dans le coin en bas à droite il y a un petit point. Et au milieu il n'y a rien du tout.
Et rien du tout, c'est beaucoup, vraiment beaucoup – En tout cas – bien plus que quelque chose.

Poèmes en prose traduits du manuscrit allemand par Jean-Claude Marcadé et Reinold Werner

Petit Monde

Ici c'est droit. Là-bas – légèrement courbé. Plus loin – dentelé. Impuissant au quatrième endroit. Au cinquième – articulé[1]. La main tremblante et sûre en connaît déjà la raison. Il y a ici de petits angles. Là-bas – un cercle blanc, plus loin – un cercle noir. Au neuvième endroit – télescopage. Au dixième – des falbalas. Aussitôt, là-même, des traits courts, un peu épais. Aux onzième et douzième endroits – il y a des points dans les coins. Dans le noir du deuxième coin il y a des traits légers. Au treizième endroit – chant à deux voix. Au quatorzième – l'indescriptible.

1. En allemand: «ça suit».

Sonnet

Laurent, tu m'entends?
Le cercle vert a éclaté. Le chat jaune continue à lécher sa queue.
Laurent, la nuit n'est pas encore là!
La spirale coucoumismatique s'est bien déployée dans la bonne direction.
L'éléphant violet ne cesse de s'arroser au moyen de sa trompe. Laurent, il y a quelque chose qui ne va pas? Ça ne va pas, n'est-ce pas?
La parabole laboussaloutoutique ne trouvera[1] ni sa tête ni sa queue. Le cheval rouge rue, rue, rue, rue.
Laurent, naoudandra, loumouzoukha, dirikéka! Diri-kéka! Di-ri-ké-ka!
10/V.14

1. En allemand: «n'a trouvé».

Le Maure

Maure[1] obscur
Maure clair
Maure noir
Maure blanc
Maure verdâtre
Maure bleuâtre
Maure rougeâtre
Maure rose
Maure bru-ni
Maure vi-o-let
Maure jaune
Maure jaunâtre
Maure li-las
Pas de Maure gris seulement

1. En russe, c'est le mot « Nègre » qui est répété.

Songe d'hiver

Avec une exactitude précise, avec
une précision exacte, tel un flocon de
neige, résonnant insonore, majestueuse-
ment et pitoyablement – telle une
trompette d'airain[1] dans le vide
aérien – ainsi tomba du ciel un nuage
gris cendré.
Ses bords étaient légèrement relevés –
effet de la pression de l'air.
Son centre est enfoncé vers le bas –
effet de la pression d'un éléphant gris
souris qui précisément est assis au
milieu. Il était assis tranquillement et
rêveusement, en soutenant la tête, *sa*
tête, de sa trompe. Sa tê-ê-te de sa
trom-om-om-pe. La sienne.
Dans l'air il y avait de faibles relents de
chloroforme.
Et à travers le marais de couleur mar-
ron cheminait d'un pas fatigué un che-
val moreau décharné, ayant une seule
tache blanche sur l'omoplate à l'avant-
gauche. Et justement en son milieu il y
avait une petite blessure, minuscule.
Un lapin[2] sautait autour du cheval. Il
agitait *son* nez humide[3] dans tous les
sens et à travers sa lèvre fendue appa-
raissaient souvent de longues dents
jaunes. Lèvre ! Lèvre !! Lèvre !!!
D'une petite mare ronde vert sombre

jaillit une grenouille vert vif, comme
jaillit un pépin d'orange lorsqu'on le
presse très fort avec deux doigts.
La grenouille vola rapidement en hau-
teur et se fit de plus en plus impor-
tante. Au début, son vol résonnait
comme une stridure de moustique. Se
faisait cependant constamment et très
très vite de plus en plus épais. Il *s'en
revint* à la profondeur.
Quand la grenouille atteignit les
nuages et offusqua la moitié du ciel
pareillement[4] à un énorme soleil vert,
la sonorité du vol ressembla à un toc-
sin. So-o-norité du vo-o-o-l. Du vo-o-o-
l-l-l. O-o-l. L-l-l-l.
À bas la racine[5].
..................
..................

Ô, petite mouche bienheureuse !
Chère, chère petite mouche.

1. En allemand : « telle une fanfare ».
2. En allemand : « Un lapin blanc ».
3. En allemand : « et mobile ».
4. Non souligné en allemand.
5. En allemand : « il faut arracher la racine ».

Poèmes en prose traduits des manuscrits en
allemand et en russe par Jean-Claude Marcadé
et Reinold Werner

Un esprit à sa place

(Fleurs sans parfum)

transcription phonétique :
Oumiestny oum
Oudá ouiédiniónnaya opála oútrom.
Oútka oúkhnoula oúksousnym oukoúsom.
Oukhá oukhoúdchilas (?) ougárnym ouglóm.
Ouj oújinal oubítym ougrióm.
Ouród oudáril oúzkim outiougóm.
Ounýlo oúlitsa oudavíla ourá.

traduction littérale :
La ligne à pêche isolée est tombée ce matin.
Le canard poussa des « ouf » sous la morsure vinaigrée.
La soupe de poisson empira sous l'enfumement du coin.
La couleuvre soupa d'une anguille tuée.
L'affreux a frappé d'un étroit fer à repasser.
Morose, la rue a étouffé un « hourrah ».

Poème en prose transcrit et traduit
du manuscrit russe par Jean-Claude Marcadé

La Mesure
(À deux voix)

De là à ici – trois et demi.
De là à là – quatre et un huitième.
Ça fait mal ! Mal !
À quelle fin mesure-t-on le soleil ?
Et de céans à là-bas – soixante-neuf et trois onzièmes.

Poème en prose traduit du manuscrit russe
par Jean-Claude Marcadé

Bibliographie sélective

Über das Geistige in der Kunst, insbesondere in der Malerei, Munich R. Piper, 1911 [daté 1912]
Éditions françaises : *Du spirituel dans l'art et dans la peinture en particulier,* Paris, Drouin, 1949, traduit par M. et Mme de Man (Pierre Volboudt) ; réédition : Paris, Denoël-Gonthier, 1969 ; et Paris, Gallimard, 1989, collection « Folio/Essais »

Wassily Kandinsky et Franz Marc (sous la direction de), *Der Blaue Reiter,* Munich, R. Piper, 1912 ; réédition : Klaus Lankheit (sous la direction de), *Dokumentarische Neuausgabe,* Munich et Zurich, R. Piper, 1984
Édition française : Liliane Brion-Guery (sous la direction de), *Le Cavalier bleu,* Paris, Klincksieck, 1981

Klänge [Résonances], Munich, R. Piper, 1913

Kandinsky 1901-1913, Berlin, Verlag Der Sturm, 1913 ; réédition : *Wassily Kandinsky – « Rückblicke »* [Regards sur le passé], Baden-Baden, Klein, 1955 ; avec une introduction de Ludwig Grote
Édition française : cf. Jean-Paul Bouillon (sous la direction de), 1974
Traduction russe par l'auteur, modifiée par rapport au texte de base de 1913, *Stoupiéni* [Étapes], Moscou, IZO, Narkomprossa [section des Arts plastiques du Commissariat populaire à l'instruction], 1918

« Selbstcharakteristik » [Autobiographie], *Das Kunstblatt,* III, 6 juin 1919, p. 172-174

Punkt und Linie zu Fläche. Beitrag zur Analyse der malerischen Elemente, Bauhaus-Buch, n° 9, Munich, Albert Langen, 1926
Éditions françaises : *Point-ligne-plan : contribution à l'analyse des éléments picturaux,* Paris, Denoël-Gonthier, collection « Bibliothèque Médiations », 1970, traduit par Suzanne et Jean Leppien et *Point et ligne sur plan,* Paris, Gallimard, collection « Folio/Essais », 1991, traduit par Suzanne et Jean Leppien

« W. Kandinsky. Der Blaue Reiter (Rückblick). Brief an Paul Westheim » [V. Kandinsky. Le Cavalier bleu (Regard sur le passé), lettre à Paul Westheim], *Das Kunstblatt,* XIV, 2 février 1930, p. 57-60

Sélection d'écrits sur Kandinsky

Catalogues raisonnés

Hans Konrad Roethel, *Kandinsky. Das graphische Werk* [Les estampes], Cologne, DuMont Schauberg, 1970

Hans Konrad Roethel et Jean K. Benjamin, *Kandinsky – Catalogue raisonné de l'œuvre peint*, 2 tomes, Paris, Éditions Karl Flinker, 1982 et 1984

Vivian Endicott Barnett, *Kandinsky. Aquarelles. Catalogue raisonné*, 2 tomes, Paris, Éditions Société Kandinsky, 1992 et 1994

Ouvrages de référence

V. V. Baraev, *Drévo : Dékabristy i sémeïstvo Kandinskikh*, Moscou, Izdatelstvo polititcheskoï litératoury, 1991

Max Bill (sous la direction de), *W. Kandinsky*, Paris, Maeght, 1951 ; avec, entre autres, Jean Arp, « Kandinsky, le poète », p. 89-93

Max Bill (sous la direction de), *Kandinsky – Essays über Kunst und Künstler*, Stuttgart, Verlag Gerd Hatje et Teufen, Verlag A. Niggli et W. Verkauf, 1955

Jean-Paul Bouillon (sous la direction de), *Regards sur le passé et autres textes, 1912-1922*, Paris, Hermann, 1974

Michel Conil Lacoste, *Kandinsky*, Paris, Flammarion, 1979

Christian Derouet, *Kandinsky : Correspondances avec Zervos et Kojève*, numéro Hors série/Archives, *Cahiers du Musée national d'art moderne*, Paris, Éditions du Centre Pompidou, 1992

Johannes Eichner, *Kandinsky und Gabriele Münter. Von Ursprüngen moderner Kunst*, Munich, Bruckmann, 1957

Will Grohmann, *Wassily Kandinsky. Leben und Werk*, Cologne, DuMont Schauberg, 1958
Édition française : *Vassily Kandinsky, sa vie, son œuvre*, Paris, Flammarion, s. d. [1958]

Jelena Hahl-Fontaine, *Kandinsky*, [Bruxelles], Marc Vokar, 1993

Annegret Hoberg, *Wassily Kandinsky und Gabriele Münter in Murnau und Kochel 1902-1914. Briefe und Erinnerungen* [Vassily Kandinsky et Gabriele Münter à Murnau et Kochel, 1902-1914. Lettres et souvenirs], Munich et New York, Prestel, 1994

Georgia Illetschko, *Kandinsky und Paris. Die Geschichte einer Beziehung* [Kandinsky et Paris. L'histoire d'une relation], Munich et New York, Prestel, 1997

Gisela Kleine, *Gabriele Münter und Wassily Kandinsky*, Francfort-sur-le-Main, Insel Verlag, 1990

Klaus Lankheit (sous la direction de), *W. Kandinsky – F. Marc – Briefwechsel*, [Correspondance V. Kandinsky – F. Marc], Munich, R. Piper, 1983

Kenneth C. Lindsay et Peter Vergo, *Kandinsky – Complete Writings on Art*, 2 tomes, Londres, Faber & Faber, 1982 ; réédition : New York, Da Capo Press, 1994

Sixten Ringbom, *The Sounding Cosmos : a Study in the Spiritualism of Kandinsky and the Genesis of Abstract Painting*, Acta Academiae Aboensis, Ser. A. XXXVIII, Abo (Finlande), Abo Akademi, 1970

Hans Konrad Roethel et Jelena Hahl-Koch (sous la direction de), *Die gesammelten Schriften* [Écrits complets], Berne, Benteli, 1980 (seul le tome I a paru)

Philippe Sers (sous la direction de), *Wassily Kandinsky – Écrits complets*, deux des trois tomes prévus ont paru : tome II *(La Forme)* et tome III *(La Synthèse des arts)*, Paris, Denoël-Gonthier, 1970 et 1975

Philippe Sers, *Kandinsky – Philosophie de l'abstraction : L'Image métaphysique*, Paris, Skira, 1995

Felix Thürlemann, *Kandinsky über Kandinsky – Der Künstler als Interpret eigener Werke* [Kandinsky sur Kandinsky – L'artiste en tant qu'interprète de ses œuvres], Berne, Benteli Verlag, 1986

Rose-Carol Washton-Long, *Kandinsky. The Development of an Abstract Style*, Oxford, Clarenden Press, 1980

Peg Weiss, *Kandinsky in Munich – The Formative Jugendstil Years*, Princeton, Princeton University Press, 1979

Peg Weiss, *Kandinsky and Old Russia. The Artist as Ethnographer and Shaman*, New Haven et Londres, Yale University Press, 1995

**Catalogues
d'exposition récents**

Kandinsky in Munich, 1896-1914,
New York, The Solomon
R. Guggenheim Museum, 1982; avec,
entre autres, un texte de Peg Weiss.
Itinérance : Städtische Galerie im
Lenbachhaus, Munich, *Kandinsky und
München. Begegnungen und
Wandlungen 1896-1914*

*Kandinsky : Russian and Bauhaus
Years, 1915-1933,* New York, The
Solomon R. Guggenheim Museum,
1983; avec, entre autres, un texte de
Clark Poling. Itinérance : Kunsthaus,
Zurich et Bauhaus-Archiv, Berlin, 1984

*Kandinsky. Œuvres de Vassily
Kandinsky (1866-1944),* Paris, Musée
national d'art moderne, Centre
Georges Pompidou, 1984; textes
de Christian Derouet et Jessica Boissel
(réf. D/B dans la nomenclature des
œuvres du présent ouvrage)

Kandinsky in Paris, 1934-1944,
New York, The Solomon
R. Guggenheim Museum, 1985;
avec, entre autres, des textes de Vivian
E. Barnett et Christian Derouet.
Itinérance : Palazzo Reale, Milan

Der Blaue Reiter, Berne, Kunstmuseum,
1986, catalogue établi par Hans
Christoph von Tavel

Kandinsky, Tokyo, The National
Museum of Modern Art, 1987; textes
de Hideho Nishida et Christian
Derouet. Itinérance : The National
Museum of Modern Art, Kyoto

V. V. Kandinsky, 1866-1944,
Moscou, galerie Trétiakov, 1989; avec,
entre autres, un texte de Natalia
B. Avtonomova. Itinérance : Schirn
Kunsthalle, Francfort-sur-le-Main,
*Wassily Kandinsky – Die erste sowje-
tische Retrospektive*

Kandinsky and Sweden, Malmö,
Konsthall, 1989; avec un texte de
Vivian E. Barnett. Itinérance : Moderna
Museet, Stockholm

*Kandinsky, Kleine Freuden, Aquarelle
und Zeichnungen,* Düsseldorf,
Kunstsammlung Nordrhein-Westfalen,
1992; avec des textes de Armin Zweite
et Vivian E. Barnett. Itinérance :
Staatsgalerie, Stuttgart

Der frühe Kandinsky, 1900-1910,
Berlin, Brücke-Museum, 1994; avec,
entre autres, des textes de Magdalena
Moeller et Vivian E. Barnett.
Itinérance : Kunsthalle, Tübingen

Kandinsky Compositions, New York,
The Museum of Modern Art, 1995;
texte de Magdalena Dabrowski.
Itinérance : The Los Angeles County
Museum of Art, Los Angeles

Kandinsky dans les collections suisses,
Lugano, Museo cantonale d'arte, 1995

*Das bunte Leben. Wassily Kandinsky
im Lenbachhaus,* Munich, Städtische
Galerie im Lenbachhaus, 1995-1996;
avec, entre autres, un texte de Vivian
E. Barnett

*Kandinsky – Opere dal Centre Georges
Pompidou,* Milan, Fondazione Antonio
Mazzotta, 1997-1998

*Feininger, Jawlensky, Kandinsky,
Klee – The Blue Four dans le Nouveau
Monde,* Berne, Kunstmuseum, 1997-
1998. Itinérance : Kunstsammlung
Nordrhein-Westfalen, Düsseldorf, 1998

Crédits photographiques

Dépôt légal :
décembre 1997

Photogravure couleur :
Arciel, Paris

Photogravure noir/blanc,
impression et façonnage :
Blanchard et fils,
Le Plessis-Robinson

Achevé d'imprimer
le 30 décembre 1997 sur les presses
de l'imprimerie Blanchard et fils,
Le Plessis-Robinson